꽃을
그리는
마음

꽃을
그리는
마음

이옥근 지음

위즈덤하우스

봄을 기다리는 마음으로

꽃과 나무로 둘러싸인 풍경을 만나는 순간 우리는 저절로 자연과 하나가 되는 기분을 느낀다. 나 또한 그런 기분을 느끼고 싶을 때면 혼자 산을 향해 걷는다. 천천히 주변 풍경을 둘러보다가 길에 흐드러지게 피어 있는 야생화를 보면 집으로 가져와서 화분에 심고 감상하기도 한다. 이렇게 일상생활에서 가장 마음이 정화되는 시간은 자연을 가까이 두고 관찰하는 순간이다.

어디를 가도 흔하게 볼 수 있는 게 꽃이지만, 그림 속에서 만나는 꽃은 더욱 특별한 의미가 있다. 최근 잡지에 '꽃 그림 이야기'를 연재하면서 언제 어디서나 꽃을 둘러보는 습관이 생겼다. 그러다 보니 자연스럽

게 우리 곁에 항상 함께해온 꽃 그림을 다른 시각으로 감상할 수 있는 책을 써보고 싶었다.

꽃은 형형색색 아름다움을 가졌기 때문에 보는 것만으로 마음의 감흥을 일으킨다. 우리가 아는 유명한 화가들 또한 꽃을 즐겨 그렸고, 각자의 사연을 담거나 개성에 맞는 다양한 형태의 꽃을 그려왔다. 그런 꽃 그림을 통해서 그릴 당시 화가의 감정을 유추해보거나 인생의 굴곡을 찾아낼 수도 있고, 역사적인 의미나 특별한 세계관을 떠올릴 수도 있다.

이 책에는 다양한 꽃을 그려낸 화가들의 흥미로운 이야기와 꽃 그림에 관한 25가지 에피소드를 담았다. 꽃 그림 이야기와 함께 빈센트 반 고흐, 클로드 모네, 피에르오귀스트 르누아르, 폴 고갱 등 명작을 그려낸 화가들이 아름답게 캔버스에 수놓은 그림들도 함께 감상할 수 있다.

1부에서는 화가가 그림을 위해 머물며 영감을 받은 장소와 화가의 마음을 담은 꽃에 대한 사연을 담았다. 따뜻한 프랑스 남쪽 아를에서 빈센트 반 고흐가 조카의 탄생을 기념하기 위해 그린 아몬드 꽃, 아르누보 미술의 대가이자 오스트리아를 대표하는 화가 구스타프 클림트의 아름다운 정원과 사랑 이야기, 남태평양의 타히티에서 이국적인 풍경과 인물화를 그렸던 폴 고갱 등 화가의 인생에 큰 영향을 미친 특정 장소에 관한 사연이 펼쳐진다. 자연 그대로의 아름다움을 표현하기 위해 고군분투한 화가들의 고뇌와 번뜩이는 영감의 순간을 만날 수 있다.

2부에서는 화가의 뮤즈가 된 꽃, 또는 꽃이 연상되는 인물을 그린 사

연을 살펴본다. 빛의 화가로 불리는 렘브란트는 자신의 아내를 그리면서 꽃의 여신인 플로라로 변신시켰고, 마르크 샤갈은 사랑하는 사람과 행복한 순간을 화려하고 풍성한 꽃다발로 그려냈다. 프랑스의 시인 기욤 아폴리네르와 세기의 사랑을 나눈 마리 로랑생은 이별의 슬픔을 은은한 색채의 꽃 정물화로 표현했다. 꽃 속에 사랑, 우정, 이별, 고통 등을 투영한 화가들의 작품에서 인생의 희로애락을 엿볼 수 있다.

3부에서는 특별한 주제로 꽃을 그린 작품을 소개한다. 꽃에 관한 흥미로운 해석과 화가의 개성을 엿볼 수 있는 꽃 그림 이야기를 들려준다. 종교화 가운데 가장 많이 그려진 〈수태고지〉를 대표하는 백합꽃, 셰익스피어가 쓴 《햄릿》에 등장하는 비극적인 여인 오필리아의 죽음과 양귀비꽃, 에두아르 마네가 그린 〈올랭피아〉의 꽃다발과 말년의 쓸쓸함을 나타낸 라일락꽃 등 명작 속에 묘사된 꽃에 대한 의미와 상징을 비롯해, 그림이 그려질 당시의 사회적 배경도 함께 설명했다.

4부에서는 오랜 시간 꽃을 그려온 인류가 역사적인 맥락에서 어떻게 꽃을 인식하고 그 의미를 그림에 담아냈는지 살펴본다. 인간의 부활과 영생을 푸른 수련으로 표현한 가장 오래된 꽃 그림인 이집트 벽화, 권력을 자랑하며 가문의 위상을 붉은 장미 한 송이로 드러내고자 했던 영국의 튜더 로즈, 17세기에 가장 비싼 꽃으로 팔리며 사치품으로써 정물화 시장을 활성화시킨 네덜란드의 튤립 등 역사의 관점에서 꽃 그림을 재해석했다. 이상적인 세계를 꿈꾸며 세상의 변화에 예민했던 화가들은

6

이렇게 자신이 그린 꽃 그림 속에 특별한 세계관과 더불어 다양한 의미와 상징도 담아냈다.

　인생의 화창한 순간, 또는 괴롭고 불안한 순간을 꽃에 비유해 그림으로 그렸던 화가들의 이야기처럼 우리의 인생도 순탄하게만 흐르는 것은 아니다. 행복하거나 복잡한 마음을 꽃 그림으로 남긴 화가들처럼 이 책을 읽는 독자들도 평소 좋아하는 꽃이 있다면 그 꽃의 의미를 다른 방식으로도 생각해보고, 나아가 명화가 주는 감동을 함께 느끼길 바란다. 그리고 화가들의 흥미로운 이야기를 읽으며 여유로운 시간을 만들 수 있기를 바란다.

　마지막으로 이 책을 쓰는 데 도움을 주신 분들에게 감사의 인사를 남기고 싶다. 먼저, 글을 쓸 수 있는 기회를 만들어주신 나미영, 윤선회 회장님께 감사의 마음을 전한다. 나에게 학문적인 도움과 지도의 말씀을 아끼지 않으셨던 은사님들의 은혜도 잊을 수 없다. 출간되기까지 편집에 힘써준 위즈덤하우스 편집부에도 깊은 감사의 인사를 드린다. 끝으로 나에게 항상 위로가 되고 부족한 원고를 읽어주며 조언해준 가족에게도 이 자리를 빌려 고맙다는 인사를 전한다.

2023년 3월

이옥근

3부

꽃, 작품
그 자체가
되다

그림 속에 감춰진 꽃의 의미

화가의
꽃밭을
거닐다

꽃을 사랑한 화가들

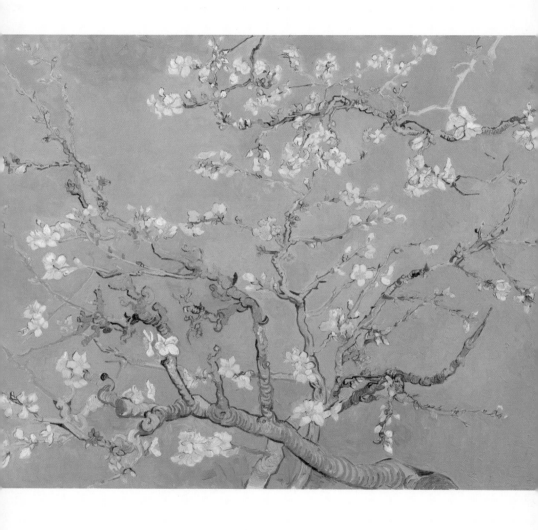

[그림 1] 빈센트 반 고흐, 〈꽃 피는 아몬드 나무〉, 1890, 반고흐미술관

따스하고 화사한 아몬드 나무처럼

빈센트 반 고흐와 아몬드 꽃

파리에서 아를로, 빛과 색을 찾아서

프랑스 남쪽에 위치한 프로방스 지역은 따뜻한 기후와 햇살이 가득한 휴양지로 널리 알려져 있다. 아비뇽, 니스, 마르세유, 엑상프로방스, 아를 등이 이 지역을 대표하는 도시다. 이곳에 우리나라의 개나리, 진달래처럼 봄을 알리는 꽃이 있다. 프로방스에 찾아오는 봄의 전령, 바로 아몬드 꽃이다. 아몬드 꽃이 피는 2~3월의 프로방스에는 구름 한 점 없는 높은 하늘과 넓은 평원에 꿈처럼 하얗고 그윽한 냄새의 향연이 펼쳐진다.

　프로방스의 화가들은 이 풍경을 놓치지 않았다. 아몬드 꽃이 선사하

는 꿈속 같은 화사함에 이끌린 화가는 한두 사람이 아니었다. 파리를 거쳐 아를에 도착한 빈센트 반 고흐도 이곳에 오자마자 아몬드 꽃을 그렸다. 이곳의 화가라면 누구라도 아몬드 꽃을 그릴 수밖에 없었지만 고흐의 〈꽃 피는 아몬드 나무〉(1890)는 사람들에게 가장 널리 알려진 아몬드 꽃 그림일 것이다.그림1

고흐는 더 많은 빛과 색을 찾아 파리에서 아를로 향했다. 그가 아를에 도착한 1888년 2월은 아직 눈이 그대로 남아 있는 추운 계절이었다. 혹한의 날씨에도 아몬드 나무에는 새잎이 돋아났고, 시간이 지나자 일제히 꽃을 피웠다. 이 모습을 바라본 고흐는 감탄할 수밖에 없었다. 자신의 고향 네덜란드에서는 일찍이 볼 수 없는 풍경이었다. 아를의 화사한 풍경에 흥분을 가라앉힐 수 없었던 고흐는 아직 쌀쌀한 날씨를 탓하며 꽃송이가 피어난 아몬드 가지를 꺾어 왔다. 그리고 컵에 담아 작은 그림으로 완성했다.그림2 봄의 전령, 아몬드 꽃은 고흐에게 고마운 꽃이었다. 그리고 얼마 지나지 않아 배나무, 살구나무, 복숭아나무에도 꽃이 피기 시작했다. 아를의 봄 풍경은 그야말로 화려한 생명의 여신 그 자체였다.

봄을 전하는 나무에서 영감을 얻다

네덜란드의 습한 날씨에서 성장한 고흐에게 이렇게 화사한 아를의 봄은 눈부신 희망과 소생의 기운처럼 느껴졌다. 그는 찬란한 빛을 받으며 꽃이 핀 과일나무 연작을 그렸다. 인상주의 화가 클로드 모네에게 수십 점의

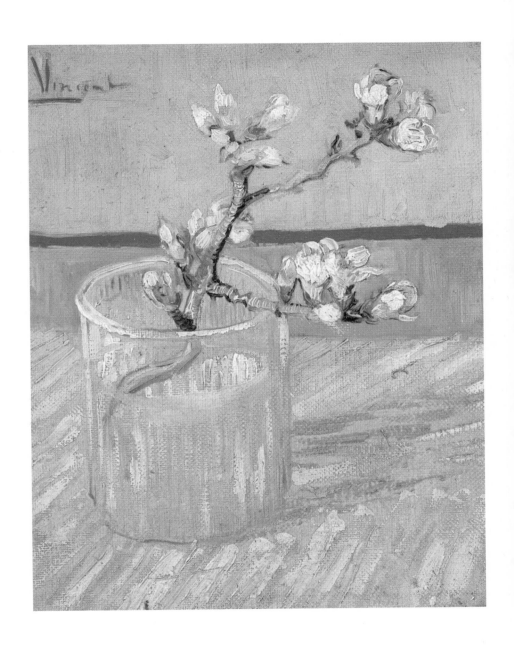

[그림 2] 빈센트 반 고흐, 〈유리컵에서 피어난 아몬드 꽃의 봄〉, 1888, 반고흐미술관

수련 연작이 있는 것처럼 고흐에게는 아를의 꽃 피는 나무 연작이 있다.

고흐의 과일나무 연작은 언제 봐도 따사로운 햇살이 느껴진다.^{그림 3,} ^{그림 4} 그가 광기에 휘말린 불행한 화가였다는 게 의문이 들 정도다. 봄 햇살을 맞으며 그가 아를의 이곳저곳에서 그린 꽃 피는 과일나무 연작은 열네 점이나 된다. 그렇게 고흐는 평화롭고 행복한 나날을 이어갔다.

고흐 자신도 이 과일나무 연작을 맘에 들어 했다. 그는 이 그림들이 나중에 좋은 값을 받을 것이라며 동생 테오에게 이런 편지를 보냈다.

이번에 부치는 짐 속에는 거친 캔버스에 그린 분홍색 과일나무 그림과 폭이 넓은 하얀 과일나무 그림, 그리고 다리 그림이 있다. 그걸 보관해두면 나중에 가격이 오를 거라고 생각한다. 이런 수준의 그림이 50점 정도 된다면, 별로 운이 없었던 우리의 과거를 보상받을 수 있겠지. 그러니 이 그림 세 점을 네 집에 두고 팔지 말아라. 시간이 지나면 이 그림들은 각각 500프랑의 가치를 갖게 될 것이다.*

당시 고흐와 절친이었던 우편배달부 룰랭의 월급이 135프랑이었다고 하니, 고흐가 기대한 500프랑이 어느 정도였는지 가늠할 수 있을 것이다. 지금 고흐의 그림 값과 비교한다면 그의 기대는 소박하다 못해 절로 웃음이 날 정도다.

* 빈센트 반 고흐, 신성림 편역, 《반 고흐, 영혼의 편지》, 예담, 1999, 173쪽.

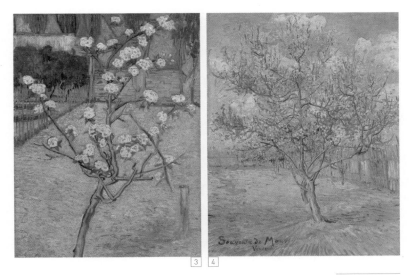

[그림 3] 빈센트 반 고흐, 〈활짝 핀 배꽃〉, 1888, 반고흐미술관
[그림 4] 빈센트 반 고흐, 〈활짝 핀 복숭아나무〉, 1888, 크뢸러뮐러미술관

우키요에의 매력에 빠지다

고흐가 아를에 도착하자마자 그렸던 아몬드 꽃과 과수원의 꽃 그림들
은 바로 일본 목판화인 우키요에의 형식으로 그리고 싶었던 고흐의 실
험 작품이었다. 고흐는 1886년 초, 파리에 도착하자마자 벵 화랑에서 보
았던 일본 그림을 보고 신선한 충격을 받았다. 우키요에는 네덜란드에
서 볼 수 없었던 새로운 화풍이었다. 화려한 보색의 조화와 대담하면서
도 독특한 구도, 윤곽선의 간결한 표현 등은 그가 알고 있던 전형적인
그림의 틀을 깨는 신선한 발견이었다. 우키요에에 깊이 매료된 고흐는

여러 점의 우키요에를 수집하고 묘사하기까지 했다.

봄기운이 완연해지자 고흐는 프랑스 남부의 이곳저곳을 다니며 자신이 상상한 일본 같은 풍경을 그리고자 했다. 그러면서 오후의 강렬한 태양이 만들어내는 실루엣과 색채에 사물을 좀 더 선명하게 단순화시키는 힘이 있다는 것을 알아냈다. 자신이 소장하고 있던 일본 목판화의 간명한 표현과도 일맥상통하는 것이었다.

고흐의 〈가메이도의 매화 정원의 모사화〉(1887)는 자신이 소장하고 있던 오타가와 히로시게의 목판화를 보고 그린 작품이다.그림 5 그가 이 그림을 그린 이유는 우키요에의 파격적이고 기이한 구도를 따라 그려 보고 싶었기 때문이다. 큼직한 매화나무가 화면 앞을 과감하게 가로지르고, 멀리 뒤편에는 붉은색 하늘과 함께 매화꽃이 만발하다. 여기에 초록 풀밭과 붉은 하늘이 나타내는 강렬한 보색의 조화, 나무를 묘사한 두꺼운 윤곽선 등은 고흐에게 새로운 기법으로 다가왔다.

일본에 크게 매료된 고흐는 자신이 모사한 그림의 양쪽 가장자리에 우키요에의 뒷면에 인쇄된 공방의 주소까지 흉내 내어 그려 넣었다. 아를의 강렬한 햇살 아래, 꽃이 만발한 과수원 풍경을 연작으로 그리면서 고흐는 우키요에를 통한 색채 탐구에 나섰다.

인생의 마지막 봄에 그린 역작

고흐는 자신의 인생 마지막 봄에 활짝 만개한 아몬드 꽃 그림을 다시 그

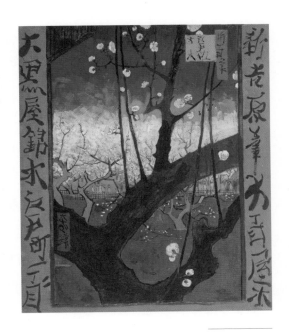

[그림 5] 빈센트 반 고흐, 〈가메이도의 매화 정원의 모사화〉, 1887, 반고흐미술관

렸다. 사랑하는 동생 테오가 보낸 편지 때문이었다. 1890년 1월 30일에 테오는 부인 요한나Johanna Bonger와의 사이에서 아들이 태어났다는 편지를 고흐에게 보냈다.

전에 말한 대로 우린 아이를 형의 이름을 따서 빈센트라고 부를 거야. 이 아이 역시 형처럼 강직하고 용감하기를 진심으로 기원하고 있어.*

* 빈센트 반 고흐, 신성림 편역, 《반 고흐, 영혼의 편지》, 예담, 1999, 282쪽.

고흐는 자신의 이름을 물려받은 조카가 태어났다는 기쁜 소식을 접하고, 아를의 하늘을 배경으로 그린 아몬드 꽃을 테오에게 보냈다.그림1 푸른 하늘을 향해 쑥쑥 자라는 아몬드 나뭇가지처럼 힘차고 건강하게 자라라는 의미였다. 그는 조카의 탄생을 진심으로 기뻐하고 있었다.

고흐는 다수의 꽃 그림을 그렸지만, 이렇게 편평한 배경 위에 그린 그림은 드물다. 그는 편평한 화면을 표현하기 위해 나무 바로 아래에 서서 하늘을 향해 바라보며 그렸다. 일본 목판화를 생각하면서 연습한 방법이다. 화면 앞을 대범하게 가로지르는 아몬드 나무는 윤곽선이 드러나고 편평한 하늘은 푸른색으로 단조롭게 펼쳐져 있다. 마치 푸른 바탕에 활짝 피어난 아몬드 가지로 그림을 구성한 듯하다.

이처럼 밝고 평화로운 아몬드 꽃을 그린 고흐지만, 정작 자신은 가장 고통스럽고 격정적인 시기를 맞이하고 있었다. 귀 자르기 소동 이후 잦아들었던 발작이 다시 시작되었고, 발작의 간격도 짧아졌다. 그런 상황에서도 고흐는 너무도 아름답고 고요한 그림을 그렸다. 담담한 붓자국과 밝은 분위기에서 고흐가 고통스러운 시기를 맞이했다는 것을 전혀 느낄 수가 없다. 아마도 그는 수시로 찾아오는 발작을 견디고, 정신과 마음의 평정을 찾아가며 그림을 그렸을 것이다. 한 번도 보지 못한 조카의 탄생을 기뻐하며 인내심을 발휘했을 고흐를 생각하면 참으로 안타깝다.

이 작품을 받고 동생 부부는 매우 기뻐했다. 그리고 "침대 머리맡에 그림을 걸어두었더니, 어린 빈센트가 침대에 누워 삼촌의 〈꽃 피는 아몬

드 나무〉를 자주 쳐다본다"라는 내용으로 고흐에게 감사의 편지를 보냈다. 봄날의 아몬드 꽃 그림은 형제의 우애를 더욱 돈독하게 해주는 그림이기도 했다. 그리고 그해 7월, 자살을 시도한 고흐는 테오가 지켜보는 가운데 세상을 떠났다. 우연이었는지는 몰라도 동생 테오마저 형이 떠난 뒤 6개월을 넘기지 못하고 고인이 되었다.

두 사람 모두 세상을 떠난 뒤 테오의 부인 요한나는 형제의 편지를 모아서 《형에게 보내는 편지》(1914)라는 제목의 책을 발간했다. 빈센트 반 고흐와 동생 테오 사이의 우애와 배려, 사랑이 묻어나는 이 편지는 많은 사람의 심금을 울려 고흐를 더욱 깊이 받아들이는 계기가 되었다. 세월이 흘러 반고흐재단이 설립되었고, 네덜란드 정부는 암스테르담의 뮤지엄 광장에 반고흐미술관을 세웠다. 이때 반고흐미술관의 기획과 설립에 열정을 쏟은 사람은 〈꽃 피는 아몬드 나무〉를 선물 받은 조카 빈센트 반 고흐Vincent William van Gogh였다. 그는 반 고흐 작품의 상속자로서, 삼촌의 작품과 편지, 그리고 삼촌에 대한 모든 것을 미술관에 기증했다.

지금도 암스테르담의 반고흐미술관에 가면 아를의 푸른 하늘을 배경으로 사랑스럽게 빛나고 있는 〈꽃 피는 아몬드 나무〉를 감상할 수 있다. 조카를 사랑하는 삼촌, 빈센트 반 고흐의 따뜻한 마음이 묻어나는 아몬드 꽃 그림이다.

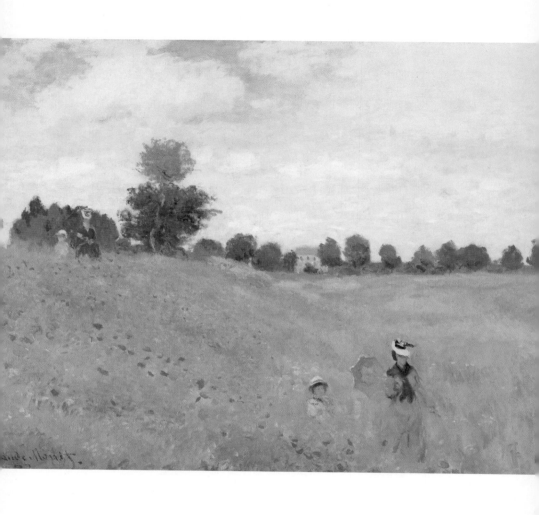

[그림 6] 클로드 모네, 〈양귀비 들판〉, 1873, 오르세미술관

행복한 시간을 보낸 가족의 추억

クシ

클로드 모네와 양귀비 들판

평화롭고 사랑스러운 가족의 한때

대표적인 인상주의 화가 클로드 모네는 한때 파리의 외곽 지역인 아르
장퇴유에서 가정을 이루고 행복한 날들을 보냈다. 모네는 이곳에서 그
유명한 〈양귀비 들판〉(1873)을 그렸다.그림6 햇빛이 쏟아지는 한가로운 여
름날의 풍경을 그린 이 작품은 그를 기억하는 사람들에게 가장 사랑스
러운 그림일 것이다.

〈양귀비 들판〉은 양귀비가 펼쳐진 들판과 시원한 하늘로 나뉜 한낮
의 평화로운 풍경이다. 그림 속에는 이곳을 가로지르는 두 사람이 있다.

그런데 이 두 사람은 멀리 언덕 위에도 등장한다. 바로 모네의 아내인 카미유Camille Doncieux와 어린 아들 장을 두 번씩 그린 것이다. 두 사람은 모네에게 가장 사랑스러운 모델이었다. 장은 양귀비꽃을 한 움큼 손에 집어 들고 후후 하고 불면서 엄마를 따르고 있다.

이 그림 속 가족의 일상은 모네가 처음 누린 안정된 모습을 표현한 것이다. 아르장퇴유에 정착하기 전까지 모네는 끼니를 잇지 못할 만큼 가난했다. 그나마 〈양귀비 들판〉을 그리던 때만 해도 형편이 나아진 상황이었다. 모네의 작품 세계를 처음으로 알아준 폴 뒤랑뤼엘Paul Durand-Ruel의 후원으로 안정을 찾은 모네는 자신의 영원한 주제인 '빛과 색채'에 몰입할 수 있었고, 가족과 함께 생활하며 아름다운 걸작들을 그려냈다. 〈양귀비 들판〉은 그런 모네의 단면을 만나볼 수 있는 대표적인 작품이다.

맑고 선명한 색채를 탐구한 모더니스트

색채란 물체의 표면에서 반사되는 빛으로 인해 시각적으로 감지되는 결과다. 그러므로 빛은 곧 색채다. 모든 빛이 태양을 따라 변해가듯이 고정된 색채도 없다. 그것을 알고 있던 모네는 자신이 원하는 빛을 기다렸다가 그 빛이 변하기 전에 빨리 그려냈다. 모네의 그림이 윤곽이 불분명하고 모호한 이유이기도 하다. 그럼에도 그의 그림은 또렷하고 맑은 인상을 전한다. 그것은 모네가 광학에 대한 해박한 지식을 바탕으로 보색

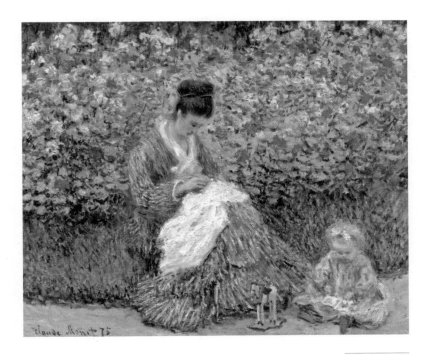

[그림 7] 클로드 모네, 〈모네 부인과 어린아이〉, 1875, 보스턴미술관

대비를 적절하게 이용해 그림을 그렸기 때문이다. 그가 노렸던 보색대비는 초록색 바탕의 자연경관 위에 붉은색의 소재를 적절하게 그리는 것이었다. 이를테면 붉은 양귀비꽃이나 붉은색 선박, 붉은색 지붕 등을 그려서 초록색 계열과 조화를 이루도록 했는데, 그 효과는 적중했다. 대상의 윤곽이 불분명해도 그림이 더 선명해 보였기 때문이다.

모네 이전의 화가들은 어느 누구도 직접 빛과 그림자를 분석적으로

[그림 8] 클로드 모네, 〈아르장퇴유에 있는 화가의 집〉, 1873, 시카고미술관

확인하지 않았기 때문에 대상에 드리워진 그림자를 검은색이나 회색의 어둡고 무거운 무채색 톤으로 표현해왔다. 무거운 톤의 그림자 표현은 고정관념에 의해 오랫동안 유지되었다. 하지만 모네는 과학자 같은 관찰자의 눈을 가지고 빛을 예리하게 분석했다. 그는 직접 야외로 나가서 빛과 대상이 자아내는 미묘한 효과를 관찰하고 광학에 대한 과학책을 탐독했다. 그 결과 찬란한 햇빛 아래 드리워진 그림자가 생각했던 것만큼 그렇게 어둡지 않았다. 그림자 안에도 다양한 색들이 산재되어 있다는 것을 확인할 수 있었다.

인상주의 이전의 화가들이 사용하던 무채색의 물감들은 그림을 어둡고 답답하게 만들었고, 맑고 투명한 빛의 표현을 방해하는 요소였다. 그래서 모네는 자신의 팔레트에서 검정과 회색, 흰색 같은 무채색을 아예 배제하고 튜브에서 나온 색채 그대로를 혼색하지 않고 사용했다. 혼색을 하는 순간 색이 탁해지기 때문이었다. 이것이 그가 그림을 맑고 투명하게 표현하는 방법이었다. 모네를 '회화의 모더니스트'라고 부르는 이유는 이렇게 그림에 대한 고정관념을 버리고, 시각적인 세계를 표현하기 위한 새로운 돌파구를 제시했기 때문이다. 그런 면에서 모네를 필두로 한 인상주의 그림들은 밝은 화면과 투명한 빛의 효과를 누린 최초의 회화였다.

모네의 숨은 조력자, 카미유

모네는 자신이 찾아 나선 빛의 세계를 자신의 모델이자 아내인 카미유

와 항상 함께했다. 에두아르 마네가 그린 〈선상 위의 작업실〉(1874)에는 모네의 평범한 일상 속에 함께 있는 카미유의 모습이 잘 나타나 있다.그림 9

빛의 반사를 가장 미묘하게 관찰할 수 있는 것이 물의 표면이라고 생각했던 모네는 물을 그릴 수 있는 곳으로 거처를 옮겨 다녔다. 아르장퇴유도 그랬지만 베퇴유나 마지막으로 살았던 지베르니도 모두 센강의 지류를 끼고 있는 곳이었다. 물빛에 집중했던 모네는 한때 배를 개조하고 선상에 화실을 만들어 선상 화실에서 그림을 그렸던 적도 있다. 그가 빛을 연구하는 데 얼마나 빠져 있었는지를 보여주는 증거다.

〈선상 위의 작업실〉은 '작업이 일상'이었던 모네의 삶을 보여주는 그림이다. 그런 모네의 곁에는 아내 카미유가 있었다. 그녀는 가난한 화가와 함께 지독한 생활고를 겪으면서도 화가의 모델로서, 아내로서 모네의 곁을 한결같이 지켜내고 있었다. 그나마 아르장퇴유에서 잠시나마 안정을 갖고 행복한 가정을 꾸릴 수 있었지만, 고작 밥을 먹고 사는 정도일 뿐이었다.

그런 모네와 카미유의 안정된 생활은 그마저도 오래가지 못했다. 아르장퇴유를 떠나 새로운 마을 베퇴유에 정착하자 카미유에게 병마가 찾아왔다. 둘째 아들 미셸을 출산하고 나서 회복하지 못한 탓이었다. 갈아입을 옷조차 없었던 그녀는 단벌의 옷을 그대로 입은 채 세상을 떠났다. 가난한 화가였던 남편 모네는 카미유의 장례식을 치를 비용조차 없었다고 한다. 그녀의 병명은 자궁암이었지만 사람들은 그녀가 먹지 못

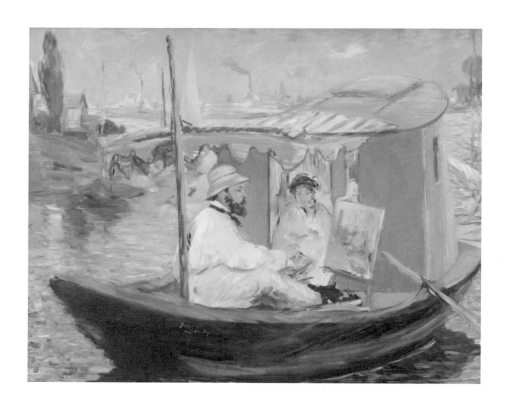

[그림 9] 에두아르 마네, 〈선상 위의 작업실〉, 1874, 노이에피나코테크

해 굶었던 날이 많았고, 그로 인해 몸이 너무 약해진 탓이라고들 말했다.

그 이후 모네의 그림은 점차 유명해졌다. 이제 가난은 과거의 일이 되었고 생활 형편도 나아졌다. 모네는 센강의 지류인 지베르니에 정착하면서 알리스 오슈데와 재혼하고 새로운 삶을 시작했다. 고생만 하다가 세상을 떠난 카미유의 죽음이 더욱 서글퍼지는 순간이다.

적막한 양귀비 들판에 서린 그리움

모네는 인생의 후반기에 지베르니에서 그린 수십 점의 〈수련〉 연작으로도 널리 알려졌지만 사실 그가 젊은 시절부터 꾸준히 지속적으로 그린 것은 양귀비꽃이 가득한 야생의 들판이었다. 양귀비 들판은 당시에 유럽 어딜 가나 쉽게 찾아볼 수 있는 흔한 풍경이었다. 곳곳에 널려 있는 양귀비 들판은 색채의 미묘한 밸런스를 집중적으로 연구하는 모네의 이상과도 잘 맞는 대상이었다.

그런데 모네의 양귀비 들판은 그림마다 다른 인상을 준다. 아르장퇴유 시절의 사랑스러운 〈양귀비 들판〉그림 6을 제외하면 카미유가 세상을 떠난 후 그려진 양귀비 들판은 아주 낯선 풍경처럼 보인다. 오로지 초록 들판과 진홍빛 양귀비꽃의 색채만이 잔상으로 아른거릴 뿐이다.

모네는 아르장퇴유에서 카미유를 모델로 56점의 그림을 그렸지만 그녀가 없는 세상에서 그려진 〈양귀비 들판〉(1890)에는 아무도 등장하지 않는다. 공허함마저 맴도는 의외의 풍경이다.그림 10 이미 모네에게는

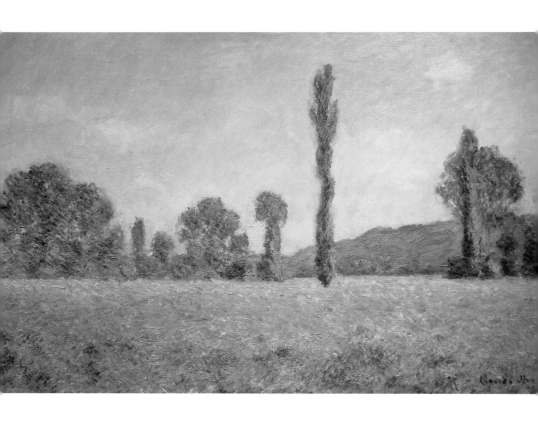

[그림 10] 클로드 모네, 〈양귀비 들판〉, 1890, 시카고미술관

새로운 연인 알리스 오슈데가 있었는데도 말이다. 새로 그린 〈양귀비 들판〉의 그 어디에도 오슈데는 그려지지 않았다. 인물 대신 적막감만이 맴돈다. 이 적막감과 공허감은 카미유가 떠나고 없는 텅 빈 마음을 표현한 것인지도 모른다. 너무도 조용한 들판이다.

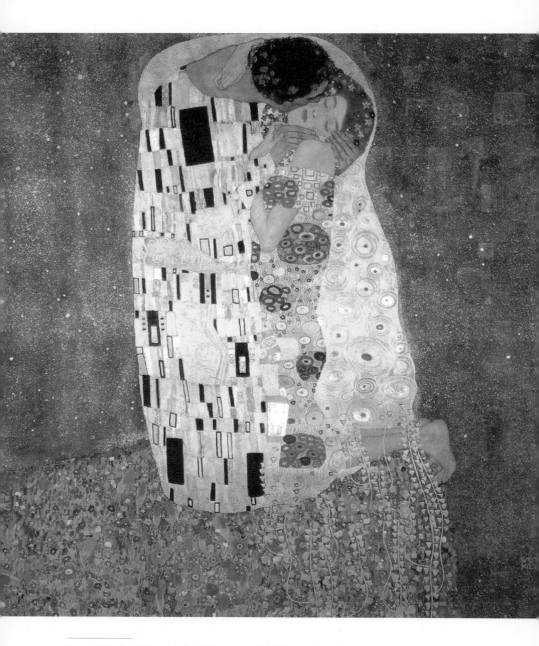

[그림 11] 구스타프 클림트, 〈키스〉, 1907~1908, 벨베데레오스트리아갤러리

환상과 설렘의 황홀한 순간

～◇～

구스타프 클림트의 황금빛 정원

사랑에 빠진 찬란한 순간을 그리다

오늘날 여성에게 가장 인기 있는 화가라면 단연 구스타프 클림트라고
말할 수 있을 것이다. 그의 황금빛 인물화와 신비로운 풍경화는 마음에
녹아들 정도로 매혹적이다. 특히 그를 세계적으로 유명하게 만든 〈키
스〉(1907~1908)는 사람들의 마음을 사로잡는 그림이다.^{그림 11} "구스타프
클림트의 〈키스〉를 보지 못했다면 빈을 떠나지 말라"라는 문구가 빈국
제공항에 걸려 있을 정도로 오스트리아를 대표하는 작품이기도 하다.

　〈키스〉는 남성이 여성의 얼굴을 감싸 안고 그녀의 볼에 키스하는 모

습을 그린 그림이다. 금빛 장식의 드레스를 입은 남녀는 서로의 사랑에 매료되어 환상적인 교감을 나누고 있다. 누구나 한 번쯤은 이런 사랑에 빠지고 싶을 만큼 신비롭고 매력적인 그림이다.

사랑하는 남성의 키스를 받는 순간 여인은 황홀감에 도취되었다. 남자의 손 위에 살포시 포개진 그녀의 손과 남자의 목을 감고 있는 또 하나의 손은 사랑에 깊이 빠진 감정의 상태를 잘 보여준다. 벼랑 끝에서 위태롭게 버티고 있는 발도 키스를 받는 순간 긴장한 여인의 심리를 너무도 잘 대변하고 있다. 살짝 눈을 감아버린 그녀지만 손과 발끝에서 우러나오는 에로틱한 긴장감은 감출 수가 없다. 클림트만큼 여인의 미묘한 심리를 이 정도로 잘 표현한 화가는 없을 것이다.

절제된 듯하면서 은근하게 우러나오는 에로티시즘은 눈이 부시도록 빛나는 금박에서도 발산되고 있다. 클림트만의 황금빛 스타일의 정점을 이 그림은 잘 보여준다. 그는 실제로 그림에 금박을 붙이고 금가루를 이용해 그림을 그렸다. 그가 이렇게 금빛의 화가가 된 데는 금은 세공을 하던 아버지를 어릴 적부터 보고 자란 영향도 있고, 이탈리아 라벤나를 여행하면서 산비탈레성당과 산타폴리나레누오보성당 등 비잔틴시대의 황금빛 모자이크를 보며 감동을 받았던 기억을 재현한 것이기도 하다. 화려하고 웅장한 건축물의 강렬한 인상이 평면적이면서도 장식적인 황금 무늬의 예술 세계로 그를 이끌었던 것이다.

자유로운 연애와 사랑

〈키스〉에 등장하는 사랑에 사로잡힌 여주인공이 과연 누구인지에 대해 사람들의 관심이 높아졌다. 클림트는 평생 결혼하지 않고 독신으로 살다가 세상을 떠났지만, 그의 사후에 있었던 열네 건의 친자소송은 그의 연애설을 입증하는 사건이었다. 그와 연애했던 수많은 여성 중에서도 클림트의 마지막 생애를 지켜주었던 에밀리 플뢰게Emilie Flöge와의 인연은 독특하다. 많은 사람은 〈키스〉의 여주인공이 바로 그녀였다고 말한다.

그녀는 일찍 세상을 떠난 클림트의 동생인 에른스트 클림트Ernst Klimt의 처제였다. 클림트가 그녀를 처음 만났을 때는 17세였지만, 그녀는 곧 빈에서 가장 성공한 의상 디자이너로 성장했다. 이 두 사람의 관계가 사랑과 우정, 동료 사이를 오고 가는 모호한 사이였는지는 몰라도 클림트 사후에 벌어진 친자소송은 물론 유산 문제까지 현명하게 해결해준 여인이었던 것을 보면 클림트가 모든 것을 믿고 맡길 만한 둘도 없는 은인이었던 것만은 분명하다.

두 사람은 독신의 상태로 결혼하지 않고 밀회를 즐겼다. 어쩌면 유럽에서 가장 앞서가던 도시 빈에서 성공한 두 사람의 결혼은 쉽지 않았을지도 모른다. 이 둘의 관계에 대해 정확하게 밝혀진 사실은 없어도 두 사람의 연애가 한가롭고 자유분방한 그들의 삶을 한결 돋보이게 하는 것 또한 사실이다.

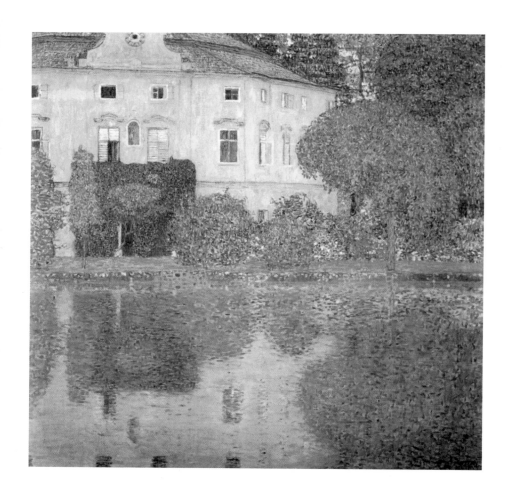

[그림 12] **구스타프 클림트, 〈아테제 호수의 캄머성 4〉, 1910, 벨베데레오스트리아갤러리**

아름다운 아테제 호수를 그리다

클림트와 에밀리는 1900년부터 1916년까지 거의 매년 여름마다 잘츠부르크 동쪽의 아테제 호수에서 함께 휴가를 보냈다. 클림트는 이곳에서 너무도 아름다운 풍경화를 그렸다.그림 12 클림트는 황금빛 여인의 초상화로 유명하지만, 그에 못지않은 풍경화야말로 유래를 찾아보기 힘들 만큼 아름답고 신비롭다. 클림트는 아테제 호숫가에 머물면서 날씨가 좋고 햇빛이 비칠 때면 근처의 작은 숲이나 호수를 그렸고, 날씨가 흐릴 때는 창밖의 정원 풍경을 그렸다. 그가 그린 호수의 풍경은 어떻게 이토록 아름다울 수 있는지 의문스러울 정도로 물빛이 빛난다. 산업화로 붐비던 빈을 떠나 교외의 한가로운 호숫가에서 휴가를 보내는 클림트의 심상이 이런 것이었나 보다.

클림트가 흐린 날에 주로 그렸다는 창밖의 정원 풍경은 그야말로 초록 풀밭 위에 오색의 꽃들이 자아내는 색채의 향연이다. 호수에 반사되는 신비한 빛은 없지만 이를 대신하는 오색의 꽃들이 호수 위를 화려하게 물들이고 있다. 여기에 화면 가득 흩날리는 점묘가 풀과 나무의 질감 효과를 향상시켜주었다. 덕분에 그의 정원 풍경은 녹색으로 펼쳐진 자연 세계에 색으로 수를 놓은 듯 펼쳐진다. 이러한 특성은 수평선이나 지평선으로 경계 지을 만한 입체감이 사라진 평평한 화면에서 더욱 돋보인다. 그래서 클림트의 풍경화에는 하늘의 표현을 찾아보기 어렵다. 공간감이 사라진 편평한 화면이 그대로 드러난 그림이다.

[그림 13] 구스타프 클림트, 〈해바라기가 있는 정원〉, 1907, 벨베데레오스트리아갤러리

인상주의 이후의 화가들은 회화에 대한 근대적인 감수성을 가지고자 노력했다. 그래서 대부분의 화가들은 공간감을 최소화하고자 '평면적인 화면'에 집중했다. 그렇게 각자의 방법으로 '평면'에 대한 실마리를 풀어 나갔는데 클림트가 찾은 해법은 이렇게 편평한 화면 위에 펼쳐지는 장식과 색채의 향연이었다. 그의 유명한 초상화들이 번쩍번쩍 빛나는 금박의 장식과 기하학적 패턴으로 장식되고, 수평선이나 지평선이 모호하게 그려진 것은 평면적이고 장식적인 특징을 강조하기 위한 좋은 방법이었다.

그의 풍경화는 이야기도 없고 인물도 등장하지 않는다. 오로지 시간과 공간을 초월한 자연이자 풀과 꽃이 뒤섞이는 고요한 공간이다. 초상화든 풍경화든 그런 클림트의 공간은 무심히 빠져드는 신비한 추상적인 감동을 선사한다. 그만큼 클림트는 우리 내면이 원하는 감성적인 세계를 너무도 잘 알고 있었고, 그 감성을 그림으로 자극하는 데 탁월했다. 사람들이 그의 그림을 두고두고 기억하는 것은 바로 이런 이유 때문일 것이다.

[그림 14] 아실 로제, 〈화가의 과수원〉, 1925, 테일러그레이엄갤러리

그리운 봄날의 풍경

～

아실 로제와 피에르 보나르의 프로방스

'진실한 사랑'이라는 꽃말의 유래

옛날에 포르투갈의 한 작은 왕국에 이븐알문킴Ibn-Almuncim이라는 왕자가 있었다. 자상한 성격의 그는 북유럽 왕국의 길다Gilda 공주와 결혼해 따뜻한 남쪽에서 신혼생활을 시작했다. 추운 나라에서 온 공주는 이곳의 따뜻한 기후와 아름다운 색채에 감탄했다. 그러나 날이 갈수록 하얀 눈이 내리는 고향이 그리워서 슬픔에 잠겨 눈시울을 적셨다. 점차 공주의 얼굴은 창백해졌고, 우울증세까지도 심각해졌다.

　이를 안타깝게 여긴 왕자는 고심을 거듭하다 궁궐 주변에 수만 그루

의 아몬드 나무를 심었다. 그리고 봄이 되기를 기다렸다. 마침내 봄의 기운이 완연해지자 아몬드 나무들은 기다렸다는 듯이 일제히 꽃망울을 터트렸다. 궁 주변은 마치 북유럽의 눈 내린 풍경을 연상시킬 정도로 새하얀 설원의 세계로 변했다. 이 광경을 본 길다 공주는 씻은 듯이 병이 나았고, 왕자와 함께 행복하게 살았다고 한다. 이 전설 때문인지 아몬드 꽃의 꽃말은 '진실한 사랑'이다.

실제로도 프랑스 남쪽에 흔히 있는 아몬드 나무가 일제히 꽃망울을 터트리는 그 순간만큼은 마치 나무들이 함박눈을 덮어쓴 것처럼, 나무들이 하얀 꿈을 꾸는 것처럼 보인다. 프로방스의 화가라면 누구나 한 번쯤 그려봤을 봄 풍경화에는 가장 먼저 하얀 꽃망울을 터트리는 아몬드 나무가 꼭 등장한다.

그림 가득 따스한 온기를 채우다

아실 로제Achille Laugé는 봄의 프로방스를 많이 그린 화가다. 그의 봄 풍경은 하나같이 아몬드 나무가 피어난 들판 그림이다. '봄날의 풍경을 이리도 잘 그린 그림이 있을까'라는 생각이 들 정도로 따뜻한 봄 풍경의 전형을 보여준다.

프랑스 오드에서 태어난 아실 로제는 부유한 농부의 아들이었다. 그는 부모를 따라 프로방스 근처의 카이요로 옮겨가서 생애의 대부분을 이 근처에서 보냈다. 그는 17세부터 본격적으로 미술 공부를 시작해 인

[그림 15] 아실 로제, 〈아몬드 꽃이 만발한 카이아벨 길〉, 1911, 리모미술관

상주의 화가인 에드가르 드가Edgar Degas가 다녔던 명문 미술학교 에콜데보자르École des Beaux-Arts를 다녔다. 그리고 신인상주의 화가 조르주 쇠라에게 배운 점묘법으로 인상주의 색채를 실험하기도 하면서 인상주의 후발주자로 활동했다.

그러던 어느 날, 아실 로제는 파리의 복잡한 생활을 접고, 다시 프로방스 근방으로 돌아왔다. 따사로운 햇살을 받으며 자란 아실 로제에게 따스한 프로방스의 풍광은 잊을 수 없는 기억이었을 것이다. 그래서인지 그의 풍경화는 인상주의를 능가할 정도로 온화하고 따사롭다.

아실 로제는 인상주의 신드롬이 한 차례 지나간 후에도 인상주의 이론을 꾸준히 실천한 화가다. 비록 쟁쟁한 인상주의 선구자들에게 밀려 명성이 가려지기도 했으나, 그가 그린 봄날의 풍경화만큼은 누구도 따라올 수 없는 따스함의 절정을 보여준다. 그는 프로방스의 온화한 빛을 찾아 물감을 촘촘하게 쌓아 올려 꽃을 만들고, 길을 놓고, 하늘을 열었다. 그림 속 모든 것들로 추운 겨울을 이겨내고 따뜻한 온기로 가득한 세상을 만들었다.

신비한 프로방스의 빛을 묘사하다

프로방스의 서쪽 지역인 카네Canet에도 화려한 봄날을 그린 화가가 있다. 그는 '색채의 마술사'라 불리는 피에르 보나르Pierre Bonnard다. 프로방스의 빛에 매료된 보나르는 카네를 여행하던 중 분홍색 담으로 둘러싸

[그림 16] 피에르 보나르, 〈미모사가 피어 있는 아틀리에〉, 1935, 국립현대미술관(퐁피두센터)

인 전망 좋은 집을 발견했다. 그는 아담한 이 집과 정원에 반해 바로 사들였다. 그리고 '보스케bosquet'라는 이름을 붙였다. 보스케란 베르사유나 보르비콩트처럼 광대한 프랑스식 정원 안에 있는 작은 정원을 이르는 말이다.

보나르에게 보스케는 화사하고 풍성한 식물들로 둘러싸인 상상의 정원이었다. 보나르는 자신의 보스케와 그 주변의 풍경들에 둘러싸여 인생 후반기를 보냈다. 그는 봄이면 화려하게 피어나는 보스케의 색채에 더욱 빠져들었다.

이 집이 가진 최고의 장점은 2층으로 연결된 계단에서 내려다보는 보스케의 풍경이었다. 2층의 실내에 마련한 아틀리에는 비좁아서 불편하게 그림을 그릴 수밖에 없었지만 따뜻한 프로방스의 자연이 내려다보이는 이 커다란 창문은 보스케를 만끽할 수 있는 최적의 통로였다.

〈미모사가 피어 있는 아틀리에〉(1935)는 계단의 커다란 창문에서 내려다보이는 보스케의 풍경을 그린 작품이다.그림 16 그가 그린 봄날의 풍경은 온통 훈훈한 열기로 가득한 노란색으로 뒤덮여 있다. 온기를 발산하는 색채는 보나르의 그림에서만 느낄 수 있는 마법 같은 일이다.

변호사로 일을 시작한 보나르는 20대에 화가 생활을 시작했다. 초기에는 고갱의 작품 스타일에 영향을 받아서 평면적이면서도 장식적인 그림을 그렸다. 폴 세뤼시에Paul Serusier, 에두아르 뷔야르Édouard Vuillard 등과 함께 나비파Nabis를 결성하면서 점차 자신의 세계로 나아갔다. '나비'

[그림 17] 피에르 보나르, 〈꽃이 핀 아몬드 나무〉, 1946~1947, 국립현대미술관(퐁피두센터)

는 히브리어로 '예언자'라는 의미다. 그들 작품의 특징은 화려한 장식성을 지닌 신비한 색채였다. 그중에서도 보나르는 빛을 내뿜는 마법 같은 색채를 그려내는 자신만의 세계가 있었다. 그런 보나르가 말년에 사들인 보스케는 그의 신비한 색채를 실험하기에 너무도 적절한 곳이었다.

피에르 보나르의 아몬드 나무 꽃

하얀빛을 뿜어내듯 화사하면서도 몽롱함을 자아내는 〈꽃이 핀 아몬드 나무〉(1946~1947)도 어느 봄날, 보스케의 한 장면을 그린 작품이다.그림 17 그의 아몬드 꽃은 자유로운 붓질과 색채가 뒤섞여서 봄날의 햇살이 아른거리는 것 같다. 미술사에는 '색채의 마술사'라 불리는 화가들이 여럿 있지만 이처럼 눈부신 색채를 구사하는 화가는 보나르뿐이다.

그는 이 작품을 80세의 고령에 완성했다. 작품의 시작과 끝까지 모든 것을 홀로 감당할 수 없을 정도로 쇠약해진 그는 말년에 조카의 도움을 빌려가며 작업했다. 생애 마지막 그림인 〈꽃이 핀 아몬드 나무〉 역시 조카의 손에 의지해서 그렸다. 보나르는 이 작품에 자신의 마지막 남은 에너지를 쏟아부었다. 그리고 그림 속 아몬드 나무의 꽃잎들이 미처 지기도 전에 세상을 떠났다.

보나르가 일평생 그려왔던 찬란한 빛의 파동 그 자체가 이 작품에 고스란히 남아 있다. 아마도 붓을 놓는 그 순간에 다가온 천국의 환한 빛을 아몬드 나무에 담았는지도 모른다. 그의 수많은 그림 중에서도 〈꽃이

핀 아몬드 나무〉는 유독 흔들리는 나무와 꽃이 몽롱함을 자아낸다. 봄바람이 가볍게 부는 날엔 보나르의 아몬드 꽃을 상상해본다. 마음마저 아련해진다.

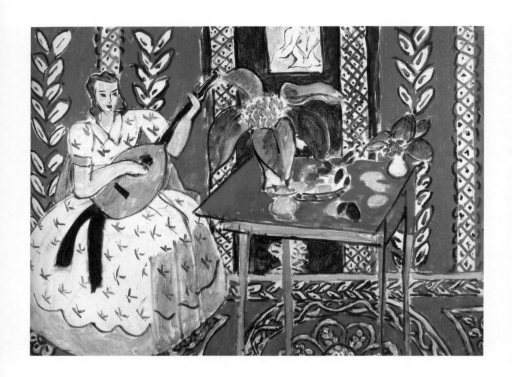

[그림 18] 앙리 마티스, 〈류트〉, 1943, 개인 소장

강렬하고 감각적인 색의 기쁨

앙리 마티스와 몬스테라

행복한 상상을 가능하게 만들다

식물의 조형적인 아름다움을 통해 우리를 즐겁고 행복한 상상으로 이끌어가는 화가로는 앙리 마티스가 단연 최고다. 그는 현대미술이 전개되는 출발점에서 강렬한 색채와 즐거운 선으로 많은 가능성을 제시한 화가다. 그의 그림에는 나무와 꽃, 과일들의 싱그러운 향연이 프랑스 남부의 눈부신 햇살과 어우러져 있다.

'색채의 마법사'로 불릴 만큼 독창적인 방법으로 색을 사용한 그는 자신의 예술 세계를 정착시키기 위해 많은 노력을 쏟아부었다. 그만큼 많

은 화가의 작품들을 연구하고 다양한 문화를 경험했다. 프랑스 남부의 콜리우르를 거점으로, 남태평양의 타히티, 모로코의 탕헤르, 알제리의 비스크라, 이탈리아와 같이 강렬한 태양이 쏟아지는 지역을 중심으로 자연과 새로운 풍물에 접근했다. 마티스만큼 여행에 열심이었던 화가도 드물 것이다. 이국적인 정취와 원시세계의 유물들은 그를 때 묻지 않은 순수의 세계로 이끌었다.

마티스는 피카소처럼 어린 나이에 미술학교를 다녔거나, 일찌감치 미술의 신동이라는 말을 들었던 화가는 아니었다. 아버지의 뜻에 따라 법학을 전공하고 변호사 사무실에 취업하는 등 미술과는 무관한 삶을 살았던 평범한 사람이었다. 성장한 후에도 법률사무소에 다니던 마티스는 맹장염으로 병원에 입원하면서 뒤바뀐 운명의 길로 들어서게 된다. 어머니에게 받은 미술도구로 풍경화를 모사하는 단순한 취미생활이 그 시작이었다. 22세에 시작된 미술에 대한 환희는 아버지의 불같은 반대도 막을 수 없었다.

뒤늦은 마티스의 화업은 전통적인 미술학교인 에콜데보자르에서 출발했다. 그곳에서 훌륭한 스승인 귀스타브 모로Gustave Moreau에게 그림을 배우며, 마티스 스스로도 고전 명화들과 동시대 화가들의 작품들을 집중적으로 연구했다.

이 과정에서 마티스는 인상주의의 작품들이 '빛'을 통한 시각적인 세계에 너무도 깊게 빠져 있었다는 것을 알게 되었고, 후기 인상주의

[그림 19] 앙리 마티스, 〈빨간색의 하모니〉, 1908, 에르미타주미술관

화가인 세잔, 고흐, 고갱의 그림을 통해서 규칙에 얽매이지 않는 자유롭고 개성적인 표현에 대한 가능성을 확인할 수 있었다. 고흐와 고갱의 그림이 주는 격렬한 내면성과 색채의 힘은 마티스에게 새로운 영감을 주는 촉매제였다.

선배와 동년배 화가들의 작품을 구입하면서까지 작품 연구에 골몰했던 마티스의 열정은 20세기로 넘어오면서 도저히 논리적으로 설명할 수 없는 강렬한 원색으로 뒤덮이게 된다. 마티스의 그림을 보고 놀란 사람들은 "야수野獸 같다"라는 비난을 넘어서 '야수주의fauvism'라는 용어를 만들 정도였다. '야수처럼 거칠고 포악하다'라는 조롱이었지만 마티스는 오히려 칭찬으로 받아들이고, 더욱 거침없는 색채의 탐구에 빠져들었다.

빛과 색채의 새로운 세계

강렬한 색의 향연은 마티스를 지중해 주변의 찬란한 빛의 세계로 인도했다. 특히 시각적인 세계에 민감한 화가들의 정착지였던 프로방스 지역에는 많은 화가의 작업실이 있었다. 칸에는 르누아르가 있었고, 아를에는 고흐와 고갱이 함께 작업했던 곳이 있었으며, 엑상프로방스에는 세잔이, 방스에는 샤갈이 말년을 보낸 곳이 있었다. 색채란 빛에 의해 감지되는 것이 아니겠는가. 마티스의 예술도 지중해 주변의 찬란한 빛의 효과에 집중하게 되었다.

빛과 색채에 대한 관심으로 시작된 마티스의 여행은 단순히 강렬한 색채의 호기심에만 있지 않았다. 그는 공간의 이동을 통한 이국적인 동양 문화에 깊은 관심을 갖게 되었고, 고대 유물과 유적을 접하면서 시간의 이동까지도 함께 즐겼다. 동양의 정취가 깃든 기념품들을 수집하는 것 또한 이국적인 정취에 도취할 수 있는 자연스러운 방법이었다.

마티스의 작품이 보여주는 유연하고 리드미컬한 선과 단순화된 형태, 감각적인 색채 등은 그가 국내외 여행에서 접했던 이국적인 풍물에서 영향받은 것이었다. 그만큼 새로운 문화와 찬란한 지중해의 햇빛이 제공하는 원색의 밝은 색채는 마티스의 예술적 감각에 중요한 조형 요소를 제공했다.

마티스가 아꼈던 몬스테라

마티스는 화창한 날의 자연 풍경과 더불어 동식물의 아름다움을 리드미컬하게 표현했다. 항상 동식물들과 함께했던 그의 삶이 그대로 반영된 것이었다. 그가 키웠던 반려동물만 해도 개와 고양이들을 비롯해서 금붕어, 비둘기 등 다양했고, 그에 못지않게 식물에 대한 사랑도 각별해서 그의 작업실에는 화병의 꽃과 식물이 늘 풍부했다.

그가 아끼던 식물 중에 몬스테라는 생의 마지막까지 꾸준히 그려졌고 종이로 오려서 구성되기도 했다. 몬스테라는 그의 작품 곳곳에서 즐거운 선과 색채가 함께 어우러져 등장하는 반려식물이었다.

멕시코가 원산지인 몬스테라는 그 습성이 마티스가 머물렀던 프랑스 남부의 따뜻한 기후 조건과도, 또 그의 이국적인 취향과도 잘 맞았다. 잎이 지닌 조형적인 아름다움이 리드미컬한 생명력을 표현하는 데 더없이 좋은 소재였다.

마티스가 몬스테라를 배경으로 그린 그림들은 너무도 많다. 그중에서도 마티스의 대표작으로 알려진 〈음악〉(1939)의 배경에는, 커다란 몬스테라 잎이 기타의 선율처럼 부드럽게 흔들리는 것처럼 보인다.^{그림 20} 색채마저도 초록과 빨강, 파랑과 노랑이 주는 보색의 대비가 야수파의 강렬함을 유감없이 보여주는 그림이다.

서양의 그림에 등장하는 악기는 오래전부터 '조화'의 상징이다. 마티스의 〈음악〉은 악기가 지닌 상징적인 의미나 선과 색채의 조화를 통해 즐거운 리듬감을 실현하고 있으면서도 마티스의 복잡한 삶의 단면을 표현한 그림이기도 했다. 즉, 아내 아멜리 파레이르Amelie Parayre와 마티스의 모델인 리디아 델렉토르스카야Lydia Delectorskaya와의 관계로 인한 갈등을 담은 것이었다.

〈음악〉이 그려진 1939년에 마티스의 아내 아멜리는 이혼을 요구했다. 여성 모델에 대한 마티스의 관심을 평생 견뎌온 아멜리였지만, 그의 곁에 새로 나타난 리디아라는 존재는 더 이상 견딜 수가 없었다. 마티스는 리디아와 결별하면서까지 아내와의 관계를 회복하려고 했으나 결국 화해하지 못했다. 그런 의미에서 마티스의 〈음악〉은 아멜리와 리디아의

[그림 20] **앙리 마티스, 〈음악〉, 1939, 올브라이트녹스미술관**

사이에서 '조화'를 이루고 싶은 마티스의 바람이었는지도 모른다. 참으로 이해하기 어려운 내막이지만 그의 갈등도 잠시, 이혼 후의 마티스는 리디아의 적극적인 도움을 받으면서 편안하면서도 행복한 그림의 시대를 열게 되었다.

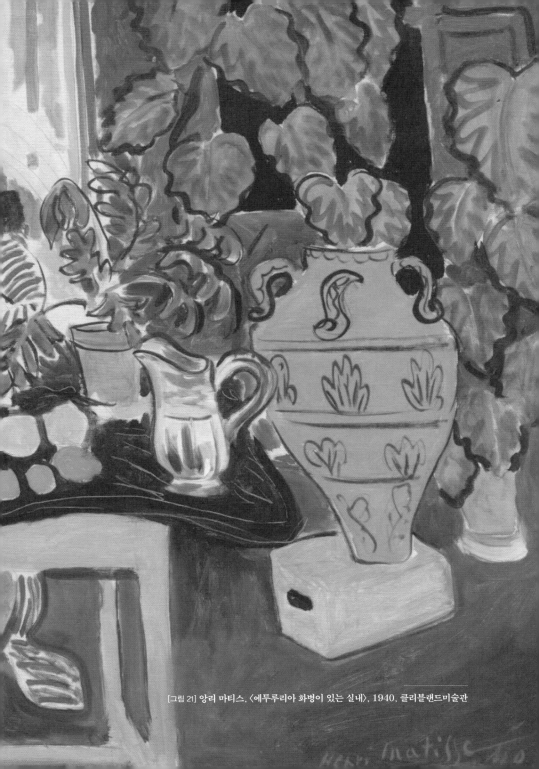

[그림 21] 앙리 마티스, 〈에투루리아 화병이 있는 실내〉, 1940, 클리블랜드미술관

빛으로 남은 피카소의 몬스테라

생계를 위해 마티스의 작업실에서 일을 시작했던 리디아는 아내와 결별한 마티스를 위해 모든 일을 꾸려나가는 조력자가 되었다. 그녀는 병치레가 잦았던 마티스에게 든든한 버팀목이 되었을 뿐 아니라 마티스에 대한 기록 또한 많이 남겼다. 이 기록을 모아 마티스가 세상을 떠난 후에는 책을 출판하고 '화가 마티스'를 세상에 알리는 일에 최선을 다했다. 마티스는 자신에게 헌신을 다하는 리디아를 위해 그녀의 주변을 몬스테라로 장식하여 그림을 그려주었다. 식물들과 더불어 있는 리디아의 모습은 참으로 평화로워 보인다.

마티스의 작품이 주는 평온한 행복감은 식물이 주는 리드미컬한 선과 밝고 장식적인 색채에서 온다. 그래서 그의 그림에는 우울함 없이 살랑살랑 실바람이 부는 날에 듣는 즐거운 노래와 같은 모습이 펼쳐진다.

마티스는 말년에 암 투병을 하면서 더 이상 이젤 앞에서 그림을 그릴 수 없었다. 휠체어와 침대에서 벗어날 수 없는 신체가 되었지만, 그래도 그림에 대한 열정은 식지 않았다.

마티스는 가위와 종이를 이용하여 오리고 붙이는 컷아웃cut-out 작업을 시도했다. 컷아웃 작업은 과슈Gouache를 종이에 칠하고, 그 종이들을 원하는 형태로 잘라 캔버스 위에 배치하는 방법이었다. 마티스는 리디아의 도움을 받으며 컷아웃 작업을 꾸준히 진행했다. 마티스 스스로 '가위로 그리는 회화'라고 불렀던 이 작업에서 주로 사용했던 소재는 몬스

테라였다. 그의 마지막까지 함께했던 몬스테라는 지중해의 따사로운 햇살을 받으며 끊임없이 영감을 주는 식물이었다. 마티스의 유명한 걸작 가운데 하나인 방스에 있는 로사리오 성당의 스테인드글라스에서도 몬스테라는 다시 태어났다. 몬스테라는 균등하고 아름다운 문양이 되어 있었다.

마티스가 몬스테라와 함께 평생 집중했던 선과 색채의 세계는 이제 빛으로 남아 있다. 누구든지 프랑스 남부의 방스를 여행한다면 로사리오 성당에서 빛으로 가득한 몬스테라를 찾아보기를 바란다. 그곳에서 빛이 된 마티스를 만날 수 있을 것이다.

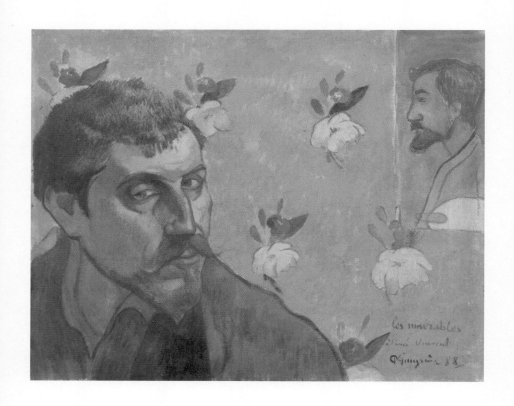

[그림 22] 폴 고갱, 〈레미제라블의 자화상〉, 1888, 반고흐미술관

지상낙원에 피어난 꽃

폴 고갱과 타히티

태초의 낙원, 타히티로 가다

남태평양에 위치한 타히티는 프랑스령 폴리네시아에서 가장 큰 섬이다. 이곳은 16세기 유럽인에게 발견된 이후 서서히 알려지기 시작하여 '파라다이스Paradise' 또는 '뉴 키테라New Cythera'라고 불려왔다. '파라다이스'라 하면 말 그대로 천국 같다는 뜻이고, '키테라'라고 하면 올림포스의 미의 여신 아프로디테가 바다에서 태어나 처음 도착한 섬을 말한다. 키테라 섬에는 예부터 아프로디테를 모시는 신전이 있었다고 전해지며 도처에 피어난 장미꽃으로 향기가 그윽했다고 한다. 말만 들어도 지상낙원이

연상된다. 유럽인은 그렇게 아름다운 섬이 남태평양에 새롭게 태어났다고 생각했다.

지금도 온통 아름다운 바다와 꽃으로 둘러싸인 타히티는 태초의 낙원을 꿈꿀 수 있는 여행지로 손꼽히는 곳이다. 이곳에 프랑스 후기 인상주의 화가 폴 고갱의 미술관이 있다. 고갱은 타히티에 살면서 이곳의 토속 신앙과 꽃과 여인과 자연을 그린 화가로 유명하다. 우리에게 '타히티'란 지명이 낯설지 않은 것은 고갱의 명성이 워낙 대단해서일 것이다.

고갱은 어릴 적부터 화가가 되겠다는 꿈을 가졌던 사람은 아니다. 그는 한때 배를 타는 선원이기도 했고, 주식 중개인으로 성공했으며, 아내와 다섯 명의 아이들을 이끄는 여유 있는 가장이기도 했다. 그야말로 가정을 뒷바라지하며 부유한 일상을 살아가는 전형적인 평범한 사회인이었다. 삶의 여유를 찾고자 취미로 틈틈이 그림을 그렸고 인상주의 화가들의 작품을 매입했다. 덕분에 인상주의 화가들과 함께 전시도 하면서 파리 미술계에 수월하게 발을 내디딜 수 있었다. 그러던 와중에 프랑스 경제에 불황이 닥쳐왔다. 고갱이 근무하던 주식거래소가 파산하고 주식 중개인을 그만두게 되자, 이 기회에 그는 전업 작가의 길을 가기로 결심한다.

그러나 전업 작가의 길에 들어서면서부터 자신이 예상했던 삶은 절대 이루어지지 않았다. 그림은 팔리지 않았고, 가족과는 헤어져 살면서 생활고에 허덕였다. 결국 가정은 파탄에 이르렀고, 길거리 광고를 붙이거나 공사장에서 막노동을 하면서 하루하루를 살기도 했다.

고갱의 〈레미제라블의 자화상〉(1888)을 살펴보자.^{그림 22} 이 작품은 고갱이 고흐와 공동 작업실을 계획한 이후 고흐에게 선물로 보냈던 자화상이다. 작품의 오른쪽 하단에 '레미제라블, 빈센트, 고갱'이라는 사인이 선명하다. 고갱은 자기 자신과 고흐를 빅토르 위고의 소설 《레미제라블》에 나오는 불행한 '장 발장'과 동일시하고 있었다. 아무도 자신들의 예술을 알아주지 않는 상황이 사회에서 억압당하고 억울한 누명을 쓴 주인공 장 발장의 처지와 같다고 생각해서 그린 그림이다. 그래서 그는 강한 눈빛, 뚜렷한 윤곽선, 꾹 다문 입으로 자신의 불만족스러운 심정을 드러내고 있다. 그러면서도 자신은 고귀하고 향기 있는 면모를 지닌 다정다감한 사람이라는 것을 배경에 꽃을 그려 표현했다.

겨울이 없는 천국에서의 모험

고갱은 1891년, 43세의 나이에 새로운 모험에 도전한다. 자신의 예술적 정체성을 이국적이면서도 문명에 찌들지 않은 원시세계에 걸었다. 그리고 머나먼 남태평양의 타히티섬을 향해 떠났다.

고갱은 타히티로 가기 위해서 많은 준비를 했다. 프랑스에서도 이질적인 문화를 지닌 브르타뉴에 머물면서 이국적인 정서를 그림에 담았고, 카리브해의 프랑스령인 마르티니크를 여행하면서 색다른 기후와 자연을 경험했다. 또한 그는 빈센트 반 고흐와의 공동 작업실 계획에 동참했는데, 그 대가로 고흐의 동생 테오가 보내주는 비용을 모아서 타히티

경비로 사용하려고 계획을 세웠다. 그러나 고흐의 '귀 자르기 소동'으로 이 계획은 두 달여 만에 수포로 돌아갔다. 결국, 고갱은 자신의 모든 재산과 그림을 팔아서 타히티로 가는 비용을 마련했고 프랑스 정부로부터 '타히티 관습과 문명을 연구하는 임무'라는 공식적인 명목도 받았다. 친구들과 송별식을 하고, 모든 준비를 끝낸 고갱은 마르세유항에서 타히티로 가는 배를 탔다.

타히티의 정식 명칭은 '프렌치 폴리네시아'다. 이름이 말해주듯이 타히티는 1841년부터 프랑스령이었다. 고갱에게는 해외여행이 아닌 국내여행을 떠난 것이나 마찬가지였다. 하지만 프랑스인 고갱으로서는 가장 먼 이국을 향한 여정이었다. 그는 프랑스 마르세유항에서 출발해 수에즈 운하를 통과하고 인도와 오스트레일리아를 거쳐서 타히티에 도착할 때까지 63일 동안의 긴 항해를 견뎠다. 그리고 1891년 6월 8일, 드디어 겨울이 없는 천국의 섬 타히티에 도착했다.

꽃향기에 물든 타히티, 노아노아*

고갱이 처음 도착한 곳은 타히티의 수도 파페에테였다. 그러나 탈문명의 세계를 꿈꿔온 고갱에게 이미 문명이 자리 잡아버린 파페에테는 실망스러웠다. 오히려 식민지의 속물근성과 유럽의 모방에 젖은 이상한 곳처럼 보

* 노아노아(no'ano'a)는 'Noa Noa'라고 쓰기도 하지만 타히티에서는 단일 낱말이다. 노아는 '향기로운'이라는 형용사이며 '향기, 향수, 꽃다발'이라는 명사로 쓰이기도 한다.

이기까지 했다. 그는 곧 파페에테에서 벗어나 더욱 외진 곳을 찾아서 45킬로미터나 떨어진 마타이에아 마을까지 들어갔다.

망고나무 숲이 울창한 이곳에서 고갱은 푸라우purau 나무로 만든 오두막에 자리를 잡았다. 그리고 이곳의 사람들과 친구처럼 어울렸다. 그는 문명에서 조금씩 멀어지며 원시적인 세계에 젖어 들었다. 드디어 고갱은 그곳에서 한 이웃을 만난다. 〈꽃을 든 여인〉(1891)의 주인공은 고갱의 집을 방문한 첫 번째 이웃이었다.그림 23 그녀는 고갱의 그림 모델이 되기 위해서 예쁜 옷으로 단장하고 고갱을 찾아왔다. 그런 그녀의 머리에는 하얀 티아레Tiare 꽃이, 손에는 푸라우 꽃이 들려 있었다. 고갱은 그녀의 배경을 푸라우 꽃으로 장식해주었다.

타히티의 여인들은 지금도 티아레나 푸라우로 자신을 장식한다. 타히티어로 'Ti'는 '강한 존재감'을, 'are'는 '향수'나 '향기'를 의미해서 이름 그대로 '향기를 품은 꽃'이다. 티아레는 폴리네시아의 국화로 이 지역의 축제와 행사에 빠지지 않는 대표적인 꽃이다. 이곳에서는 어디를 가도 티아레를 만날 수 있어서 그 그윽한 향기가 온 마을을 덮고 사람을 물들인다. 고갱의 그림에 그려진 타히티 여인들의 티아레 장식에서도 향긋한 꽃향기가 흘러나오는 것 같다. 귀에 꽃을 꽂아 장식하는 풍습은 타히티의 여인들에게만 국한된 것이 아니었다. 남자들도 꽃 장식을 즐겼다. 〈귀에 꽃을 꽂은 젊은 남자〉(1891)는 고갱이 타히티에 와서 정착하는 동안 많은 도움을 준 친절한 청년 조테파를 그린 것이다.그림 24 왼쪽 귀에

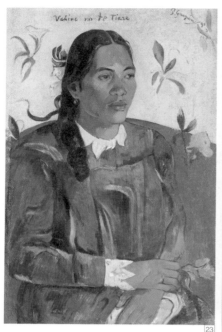 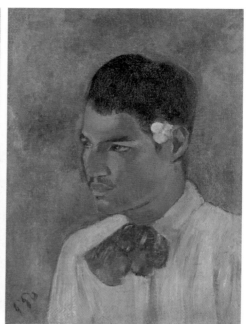

[그림 23] 폴 고갱, 〈꽃을 든 여인〉, 1891, 글립토테크미술관
[그림 24] 폴 고갱, 〈귀에 꽃을 꽂은 젊은 남자〉, 1891, 개인 소장

꽂힌 티아레는 아직 그가 미혼임을 의미했다.

타히티의 성모 마리아

고갱은 자신에게 잠재되어 있던 이국적 취향을 맘껏 발휘했다. 타히티
에서 그려진 고갱의 대표작 〈마리아에게 경배를〉(1891)은 가브리엘 천
사가 성모 마리아에게 하나님의 아들을 잉태할 것이라는 복음서의 내
용을 타히티인의 생활과 전통에 어울리도록 그린 것이다.그림 25 성모 마
리아는 타히티인이 입는 붉은 파레오Pareo를 입고, 어깨 위에는 아기 예
수를 올렸다. 아기 예수 또한 갈색 피부의 타히티인이다. 성모자의 머리
에는 금빛 두광이 둘러져 있고, 멀리 티아레 꽃으로 장식한 여인들이 성
모자를 향해 두 손을 모아 경배하는 순간이다. 그리고 앞에 펼쳐진 풍성
한 과일들은 성모자를 위한 제단이었다.

 그동안 어느 누구도 신성한 성모자를 이렇게 토속 원주민의 모습으
로 그린 적이 없었다. 그럴 생각조차 하지 못했다고 말하는 게 맞을 것
이다. 왜냐하면 전통적으로 '성서화'에 등장하는 성인들은 한결같이 하
얀 피부의 온화하고 자상한, 또는 엄격한 유럽인의 모습으로만 그려져
왔기 때문이다. 고갱이 2년간의 타히티 생활을 마치고 파리에 돌아가서
이곳의 그림들을 전시했을 때, 〈마리아에게 경배를〉을 본 파리의 사람
들은 남태평양의 원주민으로 그려진 성모자를 보고 놀라움을 금치 못
했다.

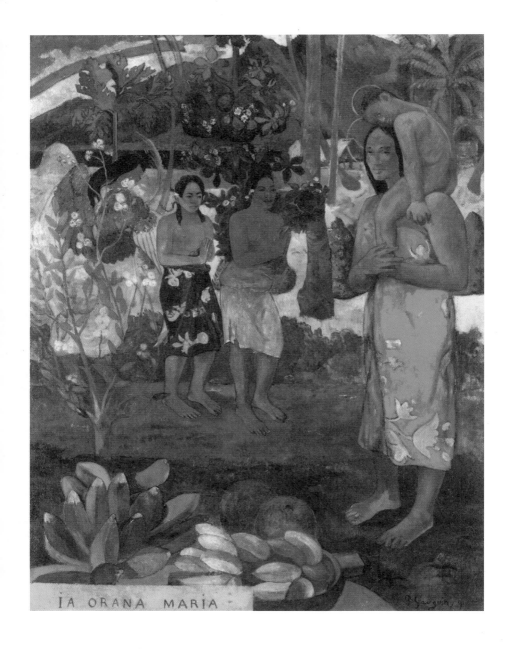

IA ORANA MARIA

[그림 25] 폴 고갱, 〈마리아에게 경배를〉, 1891, 메트로폴리탄미술관

고갱의 연인 테후라

테후라는 고갱이 타히티에 도착한 뒤 몇 년간 함께 동거한 여성으로 알려져 있다. 고갱은 타히티의 곳곳을 여행 다니다가 한 원주민의 초대로 여인을 만나는데, 그녀가 14세의 테후라였다.

타히티에서는 보통 12~16세에 결혼하는 풍습이 있었다. 이곳에서 시간이란 현재의 연속이어서 나이를 꼬박꼬박 셈하지 않았기 때문에 나이가 그다지 중요하지도 않았다. 더군다나 프랑스의 식민지였던 타히티에서는 유럽에서 온 고갱에게 대부분 호의적이었다. 두 사람은 간단한 의식 후에 부부가 되었다. 그리고 최초의 남자와 최초의 여자가 낙원에서 함께 살던 때처럼 행복에 젖어들었다.

고갱은 테후라를 통해서 타히티의 원시적인 순수한 원동력을 알게 되었다. 그래서 테후라를 모델로 여러 점의 그림을 그렸다. 〈테하마나에게는 부모가 많다〉(1893)는 고갱이 그린 밝은 용모의 테후라다.[그림 26] 이 그림에서 테후라는 꽃으로 머리장식을 하고 있지만 전통 복장이 아닌 유럽풍의 푸른색 줄무늬 원피스를 입었다. 그녀는 이미 문명의 바람을 받아들인 여인이었고, 문명사회의 옷이 잘 어울리는 원주민이었다.

문명에 물들어가는 타히티

고갱의 유명한 작품 〈해변의 타히티 여인들〉(1891)은 문명에 물들어가는 타히티를 상징적으로 그린 것이다.[그림 27] 해변에서 한가하게 앉아 있

[그림 26] 폴 고갱, 〈테하마나에게는 부모가 많다〉, 1893, 시카고미술관

는 두 여인은 뭔지 모를 우울감에 사로잡혀 있다. 그녀들은 티아레와 히비스커스 꽃으로 머리장식을 했다. 그런데 이 여인들의 옷차림새가 제각각이다. 한 여인은 꽃무늬가 가득한 폴리네시아 전통 치마를 입었지만 다른 여인은 분홍빛 드레스를 입고 있다. 이 드레스는 프랑스 선교사의 옷이었다. 타히티에 들어온 선교사들은 여인들이 옷을 입지 않고, 몸을 드러내는 것을 부정적으로 생각했다. 선교사들은 원주민들이 나체로 있는 것을 금지하고 몸을 모두 덮는 긴 옷을 입도록 교육했다. 시원한 타히티의 복장에 비해 온몸을 감싸는 옷이 거북해서인지 분홍 드레스의 여인은 힘이 없고 시큰둥한 표정이다.

고갱은 사라져 가는 전통과 새로운 문명의 충돌을 이렇게 무기력하게 그려냈다. 문명이란 인간이 순수성을 상실한 결과라고 생각했던 고갱은 타히티마저 그 문명의 파도를 막아낼 수 없는 현실을 맞닥뜨리자 우울한 심정에 휩싸였던 것 같다.

달과 6펜스, 그리고 고갱

고갱은 그렇게 타히티 원주민들과의 생활을 마치고 2년 만에 파리로 귀향한다. 그는 함께 생활했던 타히티의 어린 아내 테후라에게도 등을 돌린 매정한 사람이었다. 그는 마치 원시적이고 이색적인 풍광의 그림으로 파리에서 새로운 화풍을 일으키고자 했던 사람처럼 이곳의 그림을 모두 가지고 타히티를 떠났다.

[그림 27] 폴 고갱, 〈해변의 타히티 여인들〉, 1891, 오르세미술관

그러나 파리에서 개최한 고갱의 타히티 작품 전시는 아무도 알아주지 않는 불행한 전시가 되고 말았다. 파리의 사람들에게 고갱의 그림들은 너무도 낯설었다. 전시회를 열었지만 아무 작품도 팔리지 않았으며 현실적인 문제도 전혀 해결되지 않았다. 고갱이 파리에서 처음 선보인 타히티의 원시적 정서는 시대의 흐름에 선착한 것이었다.

고갱은 파리에서 대실패하고 다시 타히티로 돌아갔다. 그리고 1903년 타히티에서 생을 마감할 때까지 폴리네시아 섬들의 이곳저곳을 옮겨

다니며 문명화에 반대하는 일을 찾아 나섰다. 스스로 폴리네시아의 원주민이 되어서 이곳의 주민들을 위한 글을 기고하기도 했다. 그는 많은 질병을 얻고 과음으로 정신과 몸이 황폐해지는 와중에도 마지막까지 타히티 사람들의 종교와 영혼을 그림으로 그리고 조각으로 표현하는 일을 쉬지 않았다.

그렇게 자신의 삶을 송두리째 원시세계에 몰아넣으면서 그림을 그려낸 고갱의 노력은 그가 세상을 떠난 후 결실을 맺게 된다. 20세기 초에는 피카소나 야수주의 화가들을 중심으로 원시주의에 대한 유행이 퍼져 나갔고, 아프리카나 지중해 주변의 이국적인 문화를 체험하기 위해 여행을 떠나는 화가들이 생겨났다. 유럽에 원시적인 정서를 불러일으키는 데 고갱의 그림과 타히티의 삶이 크게 한몫한 것이었다. 그러나 이 화가들이 보여주는 원시적인 세계는 이국을 향한 막연한 동경이었고, 호기심에서 비롯되었다. 타히티를 사랑한 고갱은 이곳 타히티의 순수한 원시세계를 고상하게 그려내는 데 성공한 화가였다. 때 묻지 않은 자연에서 원주민들과 함께 생활하며 삶과 그림이 일치되는 그림을 그린 화가는 고갱 이전에도, 이후에도 없었다.

세월이 지나고, 서머싯 몸이라는 소설가가 고향의 발자취를 따라 타히티를 방문한다. 그리고 고갱의 이야기를 소설로 쓴다. 그 소설이 바로 《달과 6펜스》다. 하늘의 달을 바라보는 고갱의 주머니에는 6펜스밖에 없었다는 씁쓸한 의미가 담겨 있다.

2부

꽃에
특별한 사연을
담다

인생의 희로애락을 그린 화가들

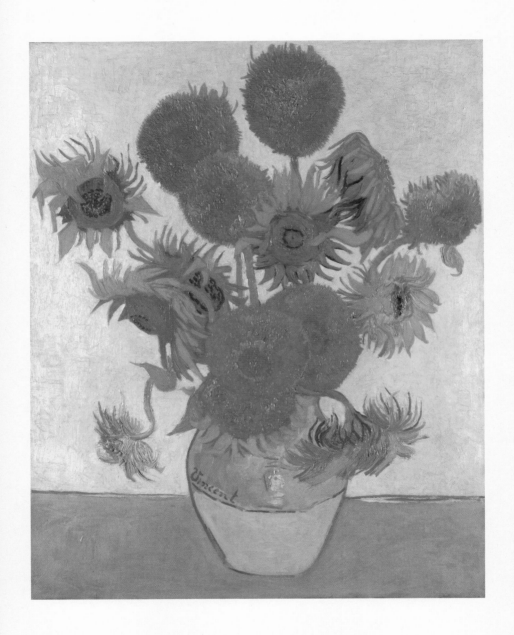

[그림 28] 빈센트 반 고흐, 〈해바라기〉, 1888, 런던 내셔널갤러리

우정과 행복을 담은 노란 꽃

빈센트 반 고흐의 해바라기

화가들을 위한 공동체를 만들다

빈센트 반 고흐의 〈해바라기〉(1888)는 후기 인상주의 화가 폴 고갱이 갖고 싶다는 의사를 밝혔던 작품이다.^{그림 28} 그만큼 고흐의 해바라기 연작 중에서 가장 구성이 뛰어나고 풍부한 노란색을 볼 수 있는 수작이다. 고흐가 평생 그렸던 꽃 그림 중에서도 두터운 질감과 왜곡된 형태로 대표되는 고흐의 예술 세계가 집약된 작품이기도 하다.

이러한 〈해바라기〉를 고흐는 모두 세 점이나 그렸다. 각각의 〈해바라기〉가 조금씩 차이를 보이지만, 자신이 처음 그렸던 〈해바라기〉를 보고 두 번

이나 모사했던 고흐의 행위에서 이 작품에 대한 깊은 애정을 여실히 느낄 수 있다. 고흐가 파리 생활에 염증을 느낀 나머지 프랑스 남쪽의 아를에 이주하면서 그린 〈해바라기〉는 그의 인생에서 중요한 사건과 연루된다.

고흐는 해바라기를 그리면서 동생 테오에게 몇 차례 편지를 보냈다. 그는 이 편지에서 꽃송이의 개수로 구분하면서 해바라기 그림들을 설명했다. 우리가 잘 알고 있는 〈해바라기〉는 고흐 스스로 〈열다섯 송이 해바라기〉로 칭하는 작품이다.

그가 해바라기 연작을 그리게 된 계기는 마음에 품었던 '화가들의 공동체'를 실행에 옮기며 시작되었다. '화가들의 공동체'란 화가의 생계와 활동을 지속적으로 보장할 수 있는 방법이었다. 고흐의 작품 후원비와 생활비를 보내주던 동생 테오의 수고로움에 보탬이 될 수 있는 기회이기도 했다. 그래서 그는 파리에서 아를로 이주하면서 파리의 화가들에게 '화가들의 공동체'에 대한 계획을 편지로 알리고 동참할 것을 권유했다. 그러나 아무도 이 계획에 대답이 없었다. 결국 자신이 가장 사랑하는 동생 테오의 도움을 받아야 했는데, 여기에 처음으로 응답한 화가가 폴 고갱이었다. 고흐는 고갱과 노란 집에서 함께 작업을 하게 되었다는 기대감에 기쁨을 감출 수가 없었다. 그는 '화가들의 공동체' 실행의 첫 단계로, 아를의 노란 집을 열심히 꾸미기로 했다. 마침 고흐가 노란 집을 꾸미던 때는 7~8월이었고 해바라기가 만발한 시기였기에, 자연스럽게 해바라기를 소재로 한 그림으로 벽을 장식했다.

[그림 29] 빈센트 반 고흐, 〈노란 집〉, 1888, 반고흐미술관

고흐는 해바라기 그림을 그리면서 테오에게 계속 편지를 보냈다. 해바라기를 소재로 세 개의 캔버스를 동시에 펼쳐 놓고 한꺼번에 그렸고, 다음에 한 점의 해바라기를 더 그렸다는 내용이었다. 〈열다섯 송이 해바라기〉는 이 중 가장 마지막에 그린 그림이다. 그렇게 고흐는 일주일 동안 미친 듯이 그림을 그리는 데 집중하면서 열정적으로 에너지를 쏟아냈다. 그리고 단번에 총 네 점의 해바라기 그림을 완성했다.

같은 해 10월, 드디어 고갱이 노란 집에 도착했다. 곧 고흐가 상상했던 꿈의 세계가 시작되었다. 고갱은 고흐에게 그림지도를 하고, 서로 작업에 매진하기도 하면서 함께 술도 마셨다. 처음에는 두 사람 사이에 아무 문제가 없는 것처럼 보였지만 시간이 지날수록 서로 다른 예술적 성향을 지녔다는 게 확연해지기 시작했다. 그들의 불화는 불 보듯 뻔한 일이었다. 건강이 좋지 않았던 고흐의 귀 자르기 소동은 이러한 상황에서 벌어졌다.

두 달 정도 지난 어느 날, 고갱은 노란 집을 떠나겠다고 선언한다. 그러자 또다시 외롭고 고독한 처지로 돌아가게 될 고흐는 불안감이 몰려왔고, 이를 감당하기 어려운 나머지 발작 증세를 일으켰다. 결과는 참담했다. 고흐는 정신병원에 입원했고, 고갱이 떠난 아를의 노란 집은 텅 비어버렸다. 고작 두 달여 만에 고흐가 꿈꿨던 '화가들의 공동체'는 이렇게 막을 내렸다. 고흐의 발작은 그 후에도 계속되었다.

고흐가 해바라기 그림을 다시 그린 것은 노란 집에 돌아와서 조금씩 건강을 회복할 때였다. 그즈음 고흐는 자신이 마지막에 그렸던 〈열다섯

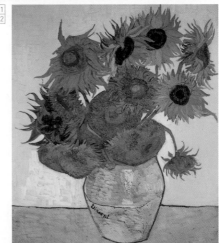

30 31
32

빈센트 반 고흐가 동시에 그린 세 점의 해바라기 작품.
[그림 30] 빈센트 반 고흐, 〈세 송이 해바라기〉, 1888, 개인 소장
[그림 31] 빈센트 반 고흐, 〈여섯 송이 해바라기〉, 1888, 전쟁으로 소실
[그림 32] 빈센트 반 고흐, 〈열네 송이 해바라기〉, 1888, 노이에피나코테크

송이 해바라기〉를 고갱이 갖고 싶어 했다는 것을 알게 되었다.

고갱과의 특별한 약속

고갱은 〈열다섯 송이 해바라기〉의 우수성을 한눈에 알아본 사람이었다. '귀 자르기 소동'으로 두 사람이 헤어진 후, 고갱은 〈열다섯 송이 해바라기〉를 갖고 싶다는 의사를 고흐에게 전달했다. 고흐가 1889년 1월 22일 고갱에게 보낸 편지에는 다음과 같은 답변이 쓰여 있다.

> 자네가 내 그림 〈노란 바탕에 그린 해바라기〉에 대해 언급하면서 그걸 갖고 싶다고 썼더군. 나쁜 선택은 아니라고 생각하네. 자네에게 작약 그림이 있고, 코스트에게 접시꽃 그림이 있다면 나에겐 해바라기 그림이 있지. (……) 이 그림을 자네에게 줄 수 없을 것 같네. 그러나 이것을 선택한 자네의 안목을 높이 평가하는 뜻에서 똑같은 해바라기 그림을 정확히 다시 그려주겠네.*

〈열다섯 송이 해바라기〉를 원한다는 고갱의 청을 고흐는 거절하고 있다. 그리고 똑같은 작품을 다시 그려주겠다고 약속한다. 고흐는 그 약속을 지키기 위해 〈열다섯 송이 해바라기〉를 두 점 더 그렸다. 그러나 똑같이 그려준다는 약속은 지키지 않았다.

* 빈센트 반 고흐, 신성림 편역, 《반 고흐, 영혼의 편지》, 예담, 1999, 223쪽.

얼핏 보기에 세 작품은 모두 같아 보이지만 일단 고흐의 서명이 모두 다르다. 첫 번째 그려진 원본은 화병의 윤곽선과 동일한 색으로 화병의 중간 라인 위에 'Vincent'라는 서명이 있다.그림 33 그런데 고흐가 두 번째 그린 것으로 전해지는 〈열다섯 송이 해바라기〉(1888~1889)에는 어느 곳을 찾아봐도 고흐의 서명이 없다.그림 34 그리고 세 번째 해바라기 그림은 화병의 중간 라인의 아래에 밝은 푸른색으로 서명되어 있다.그림 35 게다가 서명이 없는 작품은 거친 황마로 이루어진 캔버스 천을 사용하여 물감이 두텁고 거칠게 칠해졌다. 재질 면에서 확연히 다른 느낌이다. 꽃의 개수와 모양은 세 점이 모두 비슷하지만, 서명과 표면의 질감, 색채 등은 조금씩 다르게 그려졌다. 아마도 화가의 입장에서 똑같은 그림을 계속해서 그리는 것은 정말 지루하고 재미없는 일이었을지도 모른다.

이 작품 중 세상을 떠들썩하게 할 정도로 비싸게 팔려나간 작품이 있다. 두 번째로 그려진 것으로 추정되는 서명 없이 두꺼운 황마 천 위에 그린 〈열다섯 송이 해바라기〉다. 이 작품은 1987년 런던 크리스티 경매에서 3900만 달러(현재 가치로 약 900억 원)에 낙찰되었는데, 그 당시의 미술품 경매로서는 최고가를 경신한 작품이었다. 떠도는 소문에는 그림 속 해바라기가 한 송이에 60억 원이라는 말이 있을 정도였다. 이 작품을 낙찰 받은 일본의 회사는 고흐가 처음 〈열다섯 송이 해바라기〉 그림을 그린 1888년에 설립된 보험회사였다. 이 회사의 설립 100주년 기념으로 고흐의 그림을 사들인 것인데, 지금도 도쿄의 손보재팬 도고세이지미술

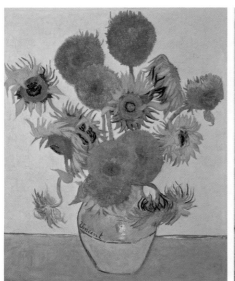
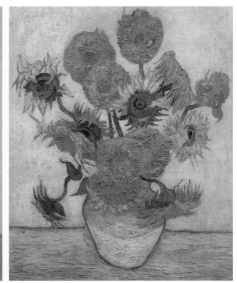
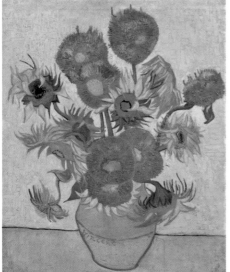

33 34
35

[그림 33] 반 고흐, 〈열다섯 송이 해바라기〉, 1888, 런던 내셔널갤러리(네 번째 해바라기 정물화)

[그림 34] 반 고흐, 〈열다섯 송이 해바라기〉(복제 1), 1888~1889, 손보재팬 도고세이지미술관

[그림 35] 반 고흐, 〈열다섯 송이 해바라기〉(복제 2), 1889, 반고흐미술관

관 42층에 가면 〈열다섯 송이 해바라기〉의 첫 번째 모작이 상설 전시되어 있다. 가장 처음에 그린 원본 〈열다섯 송이 해바라기〉는 런던의 내셔널갤러리에 있고, 마지막에 그린 모작은 고흐의 나라인 네덜란드 암스테르담의 반고흐미술관에 소장되어 있다.

현재 고흐의 〈열다섯 송이 해바라기〉 그림은 세계에서 가장 유명한 그림 중 하나다. 게다가 요즘 같은 세상에는 인터넷이나 광고에서도 쉽게 볼 수 있다. 그렇게 고흐의 작품은 전 세계에서 가장 유명해져서 최고의 대우를 받게 되었다. 그러나 살아생전에 판매한 단 한 점의 작품마저도 헐값에 팔았던 고흐의 삶은 아무리 생각해도 안타깝고 씁쓸하기만 하다.

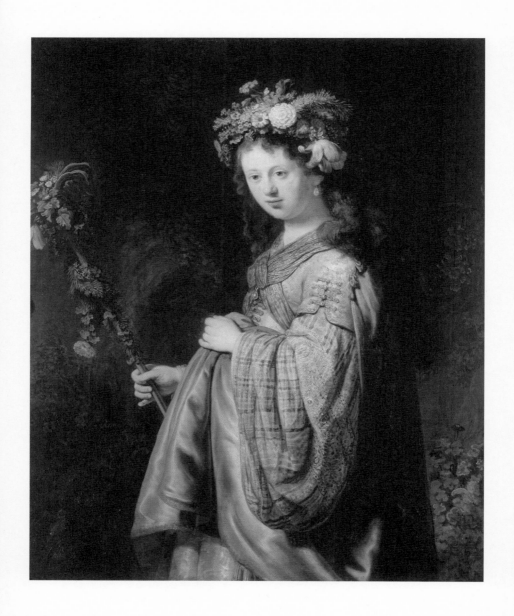

[그림 36] 렘브란트, 〈플로라〉, 1634, 에르미타주미술관

여신으로 재탄생한 아내들

렘브란트와 플로라

생명의 여신, 플로라

고대 로마의 여신 플로라Flora는 인간에게 꽃과 꿀을 선사한 생명의 여신이다. 추운 겨울의 계곡에서 얼음이 녹아 흐르고 오색의 꽃이 피어나게 하는 플로라는 사계절 중 최고의 신이었다. 그래서 고대인들은 만물이 소생하는 봄에 플로라의 부활을 축하하며 성대한 축제를 열었다. 4월 말~5월 초에 열리는 플로랄리아Floralia는 플로라 여신을 기리는 기쁘고 즐거운 축제였다. 지금도 매년 5월 1일이 되면 젊은 남녀들이 푸른 옷을 입고 산으로 소풍 가는 플로라 축제의 풍습이 유럽 곳곳에서 펼쳐진다.

사람들은 플로라 여신을 기리는 축제를 열고 플로라를 주제로 한 그림을 감상하면서 생명의 소생을 희망했다. 또 가문의 결혼식이나 임신을 축하했다. 그런 풍습에 따라서 르네상스 이후의 화가들은 플로라 여신의 그림을 종종 주문받았다. 그중에서도 렘브란트 하르먼스 판레인은 자신의 아내를 모델로 삼아 여러 점의 플로라를 그려낸 화가다. 플로라로 분한 렘브란트의 아내는 시간의 흐름에 따라, 렘브란트의 삶에 따라 신화 속 여신이기도 했고, 현실의 여인이기도 했다.

큰 성공을 거둔 렘브란트의 청년기

네덜란드의 공업도시이자 대학도시였던 레이던에서 한 제분업자의 아들로 태어난 렘브란트는 중산 계급 출신으로, 어릴 적부터 학교 교육에 흥미를 잃고 그림에만 열중했다. 그러자 그의 부모는 렘브란트를 야코프 판 스바넨뷔르흐Jacob van Swanenburgh의 도제로 보냈다. 3년간 도제를 마친 후에 본격적인 화가 생활을 시작한 렘브란트는 자화상을 그리면서 여러 의복과 감정의 표현을 집중적으로 연구했다. 그리고 다양한 직업을 가진 의뢰인들이 요청한 초상화를 그리기 위해 기초 실력을 연마했다. 키아로스쿠로 기법*을 사용해 물감의 농도와 빛의 역할을 함께 실

* 밝고 어둠을 극적으로 배합하여 마치 어둠 속에서 집중 조명을 받는 것처럼 밝은 부분에 시선을 집중시키는 방법이다. 렘브란트는 이 기법을 이용하여 인물의 내면에서 우러나오는 심리적인 빛의 표현을 완성했다.

험하는 등 계속된 연구 끝에 그는 20대 후반의 젊은 나이에 큰 성공을 이루게 되었다.

렘브란트는 곧 부유한 사람들의 초상화 제작을 독점했고, 제자들 사이에서도 인기 있는 스승으로 알려졌다. 이렇게 그의 공방이 점차 번창하고 성공 가도를 달리고 있을 때 레이우아르던 시장의 딸인 사스키아 판 아윌렌뷔르흐Saskia van Uylenburgh를 만나 사랑에 빠졌다. 그리고 이듬해 두 사람은 결혼했다. 부유한 집안 출신의 사스키아와 성공한 화가인 렘브란트는 매우 풍족한 신혼생활을 시작했다.

렘브란트의 화풍은 부유한 시민들에게 매우 인기가 좋아서 그림 구매자들의 주문이 잇달았고, 그의 집은 제자들로 항상 붐볐다. 렘브란트에게 호황기가 계속되자 그의 가정에는 점차 부와 사치가 넘쳐나기 시작했다. 렘브란트는 사스키아의 집안에서 걱정할 정도로 사치스러운 생활을 누렸고 결국 암스테르담의 신도시에 넓고 풍족한 공간이 있는 4층 집을 구매하기에 이르렀다. 그 당시 네덜란드의 집들은 세금 문제로 건물의 폭이 좁고 뒤로 길게 나 있어서 길에서 보이는 좁고 높은 외관보다는 꽤 큰 집이었다. 렘브란트는 이 집에서 사스키아와 함께 많은 하인까지 거느리면서 4층 전체를 모두 사용했다. 제자들을 가르치는 공간과 개인 작업 공간, 그림 구매자들을 위한 공간까지 있었다고 하니 호황기의 렘브란트는 꽤 여유로운 생활을 누린 것이었다.

렘브란트가 그린 네 점의 〈플로라〉는 모두 이 집에서 탄생했다. 그는

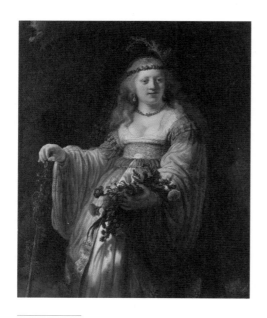

[그림 37] **렘브란트, 〈플로라〉, 1635, 런던 내셔널갤러리**

첫 번째 아내 사스키아를 모델로 세 점을 그렸고, 두 번째 아내 헨드리케 스토펠스Hendriskje Stoffels를 모델로 한 점을 그렸다.

화려한 꽃의 여신, 사스키아

렘브란트의 작품 중 가장 먼저 그려진 〈플로라〉 두 점은 사스키아와 행복하게 보낸 신혼 시절의 그림이다.그림 36, 그림 37

사스키아는 봄을 선사하는 화려한 여신이다. 청초한 눈매와 맑은 미

소가 화사하고 아름다운 모습이다. 이를 위해서 렘브란트는 풍성한 꽃 장식과 밝은 얼굴, 문양이 가득한 고급 옷을 입은 플로라로 표현했다. 이들의 생활이 부유하고 편안했다는 것을 한번에 알아볼 수 있는 그림이다. 어느 것 하나 부족함 없이 풍족해 보인다. 더군다나 사스키아가 임신했다는 것을 증명하듯이 렘브란트는 사스키아를 자신의 배에 손을 얹거나 꽃다발로 배를 풍성하게 강조한 플로라로 그렸다.

이렇게 렘브란트가 처음 그린 〈플로라〉 두 점은 봄날의 플로라가 상징하듯, 새 생명을 잉태한 화려하고 풍성한 꽃의 여신이었다. 사스키아를 바라보는 렘브란트의 행복한 시선이 그녀의 행복하고 밝은 외모에 집중되고 있다.

고통과 희망 없는, 지극히 현실적인

렘브란트는 그로부터 6년 후에 사스키아를 모델로 다시 플로라를 그렸다.그림 38 앞의 플로라와 같은 모델의 사스키아지만 분위기가 사뭇 달라 보인다. 이 그림 속의 플로라는 언제든지 현실에서 만날 것 같은 평범한 여인처럼 보인다. 화사한 기운은 어디 갔는지 어둠의 그림자가 무겁게 다가온다. 이때의 사스키아는 출산한 지 2개월 된 아들을 떠나보내고, 이후 두 명의 아이를 더 잃은 슬픈 여인이었다. 더군다나 네 번째 아이 티투스를 출산한 후에는 산후병과 결핵이 겹쳐서 건강이 급격히 나빠지고 있었다. 어둠 속의 사스키아를 바라보는 렘브란트는 병으로 고통

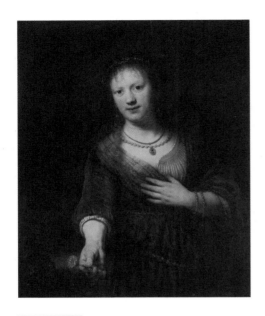

[그림 38] 렘브란트, 〈플로라〉, 1641, 드레스덴국립미술관

받는 그녀의 회복을 진정으로 소망했다. 빛을 향해서 소생의 꽃을 내미
는 플로라의 모습은 렘브란트의 진심을 담은 꽃처럼 간절해 보인다. 하
지만 렘브란트의 플로라는 그 실낱같은 희망을 저버리고, 이 그림이 완
성된 다음 해에 세상을 떠나고 말았다.

　이 작품에서 보여지는 심연 속에서 우러나오는 빛을 그 시대 사람들
은 아무도 이해하지 못했다. 아니, 좋아하지 않았다고 말하는 편이 나
을 것이다. 렘브란트의 그림은 주인공이 조명을 받는 순간, 곧바로 어

두운 세계에 빠져드는 것처럼 보였다. 마치 연극무대에 선 주인공이 어둠 속으로 사라져가는 것처럼 말이다. 이 기법은 렘브란트만이 할 수 있는 빛에 대한 밝고 어두움의 극명한 조화였다. 그는 적절하게 빛을 사용해 인간에 대한 깊은 이해를 표현하고 싶어 했다. 오늘날에는 렘브란트를 17세기 바로크 시대에 '빛'을 완성한 위대한 화가로 평가하지만 당시만 해도 그의 예술은 그 누구도 이해할 수 없는 어두운 세계에 사로잡힌 그림이었다.

사람들은 렘브란트의 이런 화풍에 등을 돌렸다. 초상화를 주문했던 사람들도 어둠 속에 묻혀버린 자신의 모습에 대한 불만이 이만저만이 아니었다. 작품 값을 지불하지 않는 주문자들도 있었고, 렘브란트를 떠나가는 제자들도 있었다. 점차 화려했던 날이 언제였는지 무색하게도, 그는 빈곤에 시달리기 시작했다. 결국 그는 은행으로부터 파산선고를 받았고, 1658년에는 그 멋진 집에서도 쫓겨나는 불운을 겪게 된다.

소박한 꽃의 여신, 헨드리케

렘브란트의 슬픈 시절을 보필한 사람은 헨드리케 스토펠스였다. 렘브란트의 집에서 하녀로 생활하던 헨드리케는 사스키아의 아들 티투스를 키우며 렘브란트와 빈궁한 생활을 시작했다. 그녀는 이제 어른처럼 성장한 티투스와 함께 렘브란트를 고용하는 형식으로 미술품을 거래하는 회사를 설립해서 렘브란트를 후원하기도 했다. 핸드리케는 렘브란트에

[그림 39] 렘브란트, 〈플로라 모습의 헨드리케〉, 1654년경, 메트로폴리탄미술관

게 없어서는 안 될 은인이었다. 그녀의 현명한 처사 덕분에 렘브란트는 만년의 위대한 걸작들을 그려낼 수 있었다.

렘브란트는 그런 헨드리케를 플로라로 변신시켰다. 온화한 눈매와 수수한 옷차림의 〈플로라 모습의 헨드리케〉(1654년경)가 바로 그녀다.^{그림 39}

그림 속의 헨드리케는 차분하고 부드러운 내면이 돋보이는 여신으로 등장한다. 넉넉한 여인이었던 만큼 치마폭에 담아온 꽃을 한 움큼 집어 사람들에게 선사하고 있다. 헨드리케는 실제로도 소박한 아름다움을 간직한 여인이었다고 한다. 렘브란트도 그녀의 차분한 내면과 용모에 집중해서 그렸다.

플로라로 분한 핸드리케의 초상화는 렘브란트가 파산한 후에 그려진 그림이다. 렘브란트의 경제적으로 어려웠던 삶을 드러내듯이 핸드리케는 너무나 소박하고 고요한 눈빛으로 세상을 내려다보고 있다.

호사다마의 삶을 살다간 렘브란트

렘브란트의 삶이 풍족하거나 빈곤했다고 하더라도 헨드리케와 사스키아는 모두 여신이자 성녀이고, 아름답게 그려진 렘브란트의 모델이자 충실한 반려자였다. 그러나 그런 반려자들이 모두 렘브란트보다 먼저 세상을 떠나버렸다.

첫 번째 아내 사스키아는 이미 8년간의 행복을 뒤로한 채 세상을 떠났고, 두 번째 아내 헨드리케는 렘브란트의 모든 재산이 경매 처분되어 완전히 빈털터리가 된 다음 6년이 지난 어느 날 세상을 떠났다. 가난에 시달렸던 헨드리케마저 세상을 떠나고 나서 렘브란트는 그녀를 여신들의 왕으로 탄생시켰다. 고생만 하다가 하늘로 간 헨드리케에게 보답하고 싶었던 렘브란트는 그 마음을 담아 그녀의 머리에 화려한 왕관을 씌

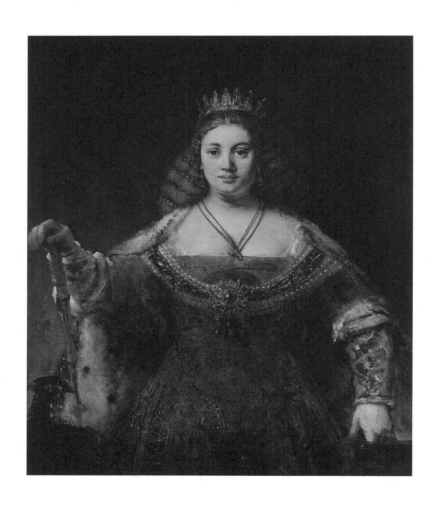

[그림 40] 렘브란트, 〈유노〉, 1662~1665, 해머미술관

위 〈유노Juno〉(1662~1665)를 그렸다.* ^{그림 40} 그러나 고난의 삶을 살아낸 여왕은 호화로운 왕관과 드레스가 어색할 뿐, 불편하게 굳은 몸으로 정면을 응시하고 있다.

마지막까지 힘겨웠던 렘브란트의 삶은 하나뿐인 아들 티투스마저도 저세상으로 보낸 다음 막을 내렸다. 렘브란트가 떠난 자리에는 고작 헌 옷 몇 벌과 그림 그리는 화구 정도만이 남아 있었다. '호사다마'라고 했던가. 오늘날 렘브란트의 명성이 무색할 정도로 그의 삶은 화려하게 시작해서 너무도 많은 우여곡절로 막을 내렸다.

'빛의 화가'로 알려진 렘브란트지만 그의 그림들은 생각했던 것보다 어둡다는 인상으로 다가온다. 오히려 '어둠의 화가 렘브란트'가 더 어울릴지도 모른다. 그의 인생이 화려한 생활에서 바로 어둠의 구렁텅이로 빠져버린 결과였는지 몰라도, 렘브란트의 '빛'은 '어둠'을 위한 것이었다. 동시대인들은 렘브란트의 예술을 이해하지 못했다. 아마도 17세기의 시민들이 이해하기에는 렘브란트의 그림이 너무 깊이 있고 심오했는지도 모른다. 하지만 렘브란트의 그림은 '깊은 내면을 응시하는 통찰의 힘'으로 그 어두움에서 빛을 향해 지금도 우리에게 다가오고 있다.

* 유노는 고대 로마의 최고 여신으로 그리스 신화의 헤라와 동일시된다.

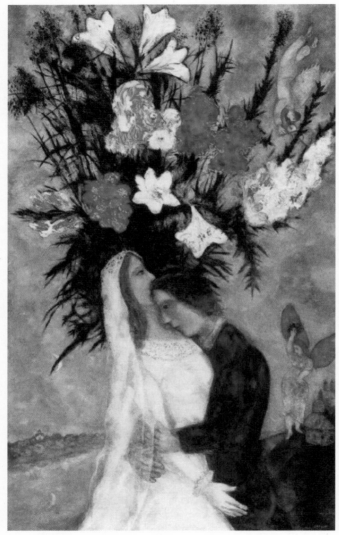

[그림 41] 마르크 샤갈, 〈결혼한 연인〉, 1927~1935, 개인 소장

기억 속의 사랑하는 연인에게

마르크 샤갈의 꽃다발

샤갈이 사랑한 여인, 벨라

사랑하는 연인에게 가장 많은 꽃다발을 선사한 화가는 아마도 마르크 샤갈일 것이다. 샤갈의 꽃다발은 사랑이자 행복을 꿈꾸는 세계다. 샤갈은 하늘을 나는 사람들과 재미있는 동물 이야기 그림으로 세계적인 화가가 되었다. 그의 그림은 어린아이 같은 순진한 세상이 그대로 보존된 듯하다. 세련된 취향을 가진 사람에게는 샤갈의 그림을 보고 치기 어리다고 할 수 있으나 그의 그림에는 솔직하고 아련한 기억과 시적인 무언가가 있다.

벨라루스의 작은 유대인 마을(비텝스크Vitebsk)에서 태어난 마르크 샤갈은 사회주의 혁명과 두 번의 전쟁을 겪었고 유대인 학살을 피해서 유럽의 이곳저곳을 떠돌아다녔다. 그럼에도 샤갈의 그림이 이토록 순수한 아름다움을 간직할 수 있었던 것은 연인이자 아내인 벨라 로젠펠트Bella Rosenfeld의 사랑이 있었기 때문이다. 벨라는 유대인의 고독한 방황을 함께 공유할 수 있는 샤갈의 연인이자 모델이었고, 그가 평생 그리워한 고향 비텝스크였다.

샤갈은 벨라와의 행복한 결혼식을 두고두고 반복해서 그렸다. 샤갈의 작품 〈결혼한 연인〉(1927~1935)은 그가 벨라와 함께 프랑스에서 행복한 단꿈을 꾸던 시절에 그린 대표적인 작품이다.그림 41 두 사람의 결혼은 푸른 하늘을 향해 활짝 피어나는 꽃처럼 희망이 가득한 기억이었다. 아마도 샤갈이 회상하고 싶었던 가장 아름다운 순간이었을 것이다.

샤갈은 고향인 비텝스크에서 벨라를 처음 만났다. 믿기 어렵겠지만 당시 22세였던 샤갈은 14세의 소녀 벨라를 처음 만난 순간부터 그녀를 사랑했다고 한다. 그러나 이듬해 파리로 떠나야 했던 샤갈은 벨라와 장거리 연애를 6년여 간 끈질기게 이어갔다. 사랑은 쟁취하는 것이라고 했던가. 부유한 상인의 딸 벨라는 부모의 반대를 무릅쓰고 가난한 샤갈과 결혼했다. 〈생일〉(1915)은 결혼을 며칠 앞둔 샤갈의 스물여덟 번째 생일날에 대한 기억이다.그림 42 자신도 잊고 있었던 생일날, 벨라에게 꽃다발을 받고 얼마나 기뻤는지 하늘을 둥실 나는 몸으로 벨라에게 입 맞추고

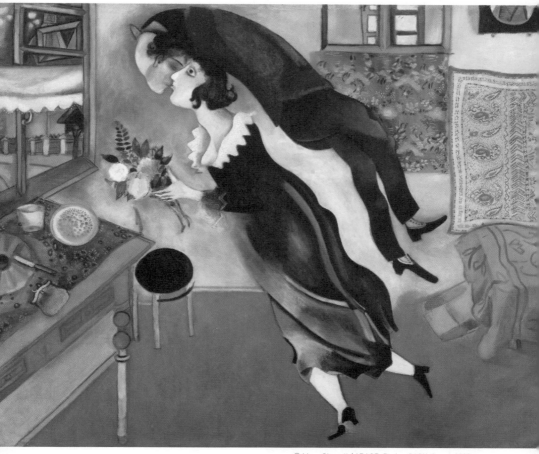

[그림 42] 마르크 샤갈, 〈생일〉, 1915, 뉴욕현대미술관

있다. 사랑하면 하늘도 날 수 있다는 믿음이 저절로 생겨난다. 그녀와의 열애는 벨라의 손에 들려진, 작지만 너무도 예쁜 꽃다발 같았다.

전쟁 속에서도 잊지 못한 사랑

샤갈과 벨라의 사랑은 제1차 세계대전과 사회주의 혁명을 넘어섰다. 그러나 또 다른 고비가 남아 있었다. 다시 제2차 세계대전이 벌어진 것이다. 샤갈이 살고 있던 프랑스도 독일에 함락되었고, 유대인 학살이 곳곳에서 자행되었다. 심지어 샤갈의 작품들은 독일과 러시아에서 퇴폐미술로 낙인찍혀 추방되고, 소각되는 사건도 일어났다. 그들의 삶은 갈수록 불안해졌다.

샤갈은 가족을 데리고 프랑스 남부와 스페인을 거쳐 미국으로 탈출을 감행했다. 그들의 고난은 여기에서 그치지 않았다. 우여곡절 끝에 시작된 망명 생활이 벨라의 생명마저 앗아가버렸던 것이다. 그녀의 병은 바이러스성 질환으로 알려졌으나 전쟁으로 인한 의료 물품이 부족했던 게 더 큰 원인이었다.

오랜 예술의 원천이며 생의 감동을 안겨준 연인이 세상을 떠나자 샤갈은 거의 1년간 아무 일도 하지 못했다. 그렇게 깊은 실의에 빠져 있던 그가 다시 붓을 잡았던 것은 벨라와의 행복한 순간을 회상하는 것이었다. 〈신부〉(1950)는 벨라가 세상을 떠나고 6년이나 지나서 그린 그림이다.그림 43 그는 오래전의 행복했던 기억을 계속해서 끄집어냈다. 그녀는

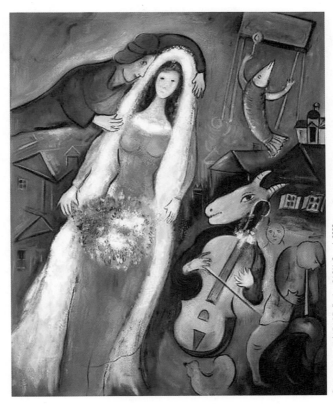

[그림 43] 마르크 샤갈, 〈신부〉, 1950, 개인 소장

이미 세상을 떠나서 없는데도 벨라와의 결혼식을 잊지 못한 것이다. 그림 속의 벨라는 하얀 면사포를 쓴 모습 그대로다. 고향의 꽃, 센토레아 Centorea로 장식한 꽃다발도 손에 들었다. 하얀 꽃, 흰색의 면사포, 창백한 벨라. 이 모든 것이 슬픈 영혼에 깃들어 있지만, 염소가 연주하는 음악은 샤갈을 하늘로 날아 오르게 만든다. 샤갈은 벨라의 면사포에 손을 얹었다. 이제는 저세상으로 떠나버린 벨라를 이렇게 그림 속에서나마 어루만지고 싶었나 보다.

영화 〈노팅힐〉(1999)에는 샤갈과 벨라의 사랑 이야기가 나온다. 극 속에서 톱스타인 안나와 평범한 서점 주인인 윌리엄은 샤갈의 작품 〈신부〉를 보며 '행복'에 대한 이야기를 나눈다. "바이올린을 연주하는 염소가 없다면 행복이 아니죠(Happiness isn't happiness without a violin-playing goat)"라고 안나가 말하자 그 말에 윌리엄도 동의한다. 정말 그녀의 말이 사실인 듯 샤갈의 〈신부〉에는 연주하는 염소와 노래하는 수탉, 연신 몸을 흔들어대는 물고기가 있어서 더욱 행복해 보인다. 윌리엄과 안나의 사랑도 그들처럼 깊어졌다.

내가 소중하게 생각하는 가치, 또는 내가 아름답다고 생각하는 것들을 공감하는 순간에 행복을 느끼는 것처럼 두 주인공의 대화는 꿈같이 행복하게 펼쳐진다. 샤갈의 동물은 그림을 감상하는 즐거움을 배가시켜준다. 이렇게 몽환적이면서도 즐거운 상상의 세계로 우리를 몰아가는 것이 샤갈 그림의 매력이다. 그의 그림은 기쁠 때도 슬플 때도 화려한

색채의 단막극으로 펼쳐지는 동화 속 이야기들로 가득하다.

프랑스와 벨라루스, 그리고 러시아에서의 생활

샤갈이 프랑스 시민권을 받은 1937년은 두 사람에게 기록적인 해였다. 그는 너무나 기뻐서 〈연인들〉(1937)이라는 그림으로 프랑스를 향한 감사의 마음을 전했다.그림 44 이 작품은 파란색 바탕에 빨간색과 흰색의 센토레아 꽃으로 화면을 구성했다. 이 세 가지 색은 프랑스의 삼색 국기가 연상되도록 그린 것이다. 꽃다발의 한가운데에는 작은 샤갈과 벨라가 서로의 어깨에 의지한 채 기대어 앉아 있다. 그리고 하늘에는 천사가, 고향 벨라루스에는 수탉과 염소가 음악을 연주하고 있다. 샤갈은 이렇게 여러 나라를 떠도는 삶을 살았다. 하지만 오늘날 그가 살았던 프랑스, 벨라루스, 러시아 등 세 나라는 샤갈을 두고 서로 자국의 화가라고 주장한다.

샤갈은 벨라루스의 작은 마을인 비텝스크에서 태어나 평생 자신의 고향 풍경을 그렸다. 하지만 그의 유년 시절에 벨라루스는 러시아 제국에 속해 있었다. 그 덕분이었는지 샤갈은 러시아 민속 미술의 영향을 받으며 동화 같은 세계를 탄생시켰다. 샤갈은 파리로 이주해 그림을 배웠으며, 그의 나이 50세에 프랑스 국적을 받고 기뻐했다. 그는 파리에서 풍부한 아방가르드 예술을 받아들였고, 프랑스 남부에 정착해 생을 마감했다. 유럽의 곳곳을 떠돌고 전쟁으로 미국에 피신한 적도 있었지만

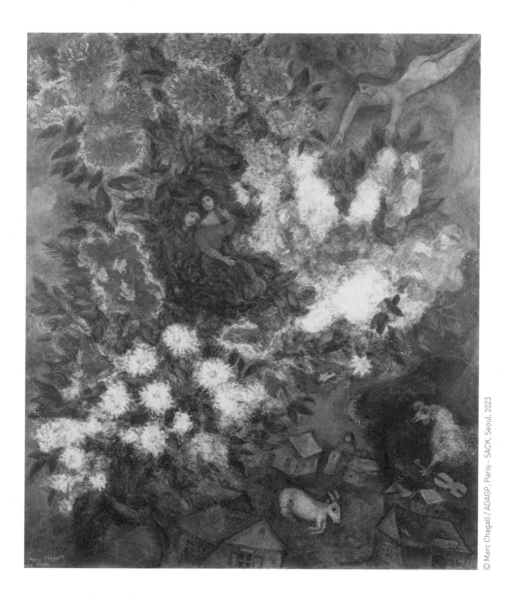

[그림 44] 마르크 샤갈, 〈연인들〉, 1937, 이스라엘국립미술관

그가 항상 다시 돌아와 정착한 곳은 프랑스였다. 화가로서 누릴 수 있는 최대의 혜택이 프랑스에 있다는 것을 잘 알았기 때문이었다. 평생 떠도는 삶이 기억과 연민, 그리움, 사랑으로 점철되어 샤갈의 그림을 탄생시키기도 했지만, 그의 진정한 조국을 한마디로 단정지을 수 없게 만들기도 했다. 한 인물에게 애매모호한 국적이란 참으로 답답하고 불운한 것처럼 느껴지는 관념이다. 어쩌면 어디에도 속하지 않은 자유로운 영혼이 샤갈의 명성을 이루었다고도 볼 수 있으니 '행운을 가져다준 불운'이라고 말하는 게 더 나을지도 모르겠다. 과연 샤갈은 자신의 조국을 어떻게 생각하고 있었을까.

몽상가였던 샤갈은 이 질문에 벌써 꽃으로 대답했는지도 모른다. 그의 그림에는 벨라루스의 꽃인 센토레아와 프랑스의 꽃인 하얀 백합이 자주 등장한다. 그러나 러시아의 꽃인 해바라기는 그의 그림 어디에서도 찾아볼 수가 없다. 그가 러시아의 화가로 알려진 명성에 비하면 아이러니한 일이 아닐 수 없지만 말이다.

[그림 45] 마리 로랑생, 〈화관을 쓴 소녀〉, 1935, 개인 소장

꽃에 담긴 사랑의 힘

마리 로랑생의 꽃 정물화

상처 입은 영혼, 예술로 승화시키다

미라보 다리 아래

센강이 흐르고

우리들의 사랑도 흘러간다.

마음속 깊이 나는 기억하리

기쁨은 언제나 고통 뒤에 온다는 걸.

밤이여 오라, 종이여 울려라,

세월은 가고 나는 남아 있네.

〈미라보 다리〉는 프랑스의 시인 기욤 아폴리네르Guillaume Apollinaire가 헤어진 여인에 대한 아픔을 노래한 시다. 흘러간 사랑과 삶의 덧없음을 센강의 흐름에 비추어 노래했다. 아폴리네르가 상실한 주인공은 바로 마리 로랑생Marie Laurencin이다. 20세기 초에 활동한 로랑생은 여성스러움이 묻어나는 환상적인 화풍으로 인기를 얻었다. 여기에 기욤 아폴리네르의 연인이었다는 사실에서 더욱 유명세를 탔다.

마리 로랑생은 미혼모인 폴린 로랑생의 딸로 태어나 파리에서 사생아로 자라났다. 그녀는 얼굴을 알 수 없는 아버지로부터 생활비를 지원받아 어렵지 않게 생활했지만, 사생아라는 고독과 소외감에 얼룩진 여인이었다. 그녀는 1904년에 왕립아카데미에서 동문수학하던 조르주 브라크Georges Braque를 만나게 된다. 훗날 입체주의 화가로 명성을 떨친 브라크는 한눈에 마리의 재능을 알아챘다. 그리고 파리 몽마르트에 있는 세탁선(바토라부아르Bateau-Lavoir)*에 로랑생을 소개했다. 세탁선에는 피카소의 아틀리에를 중심으로 앙리 루소나 모딜리아니 같은 예술가들이 모여 그림을 그렸고, 기욤 아폴리네르와 음악가 에릭 사티도 이곳을 드

* 몽마르트 언덕의 허름한 목조 주택이던 '세탁선'은 건물의 바닥 모양이 당시 센강에서 세탁부들이 빨래를 하던 배의 모양과 비슷해서 붙여진 독특한 이름이다. 여기서 피카소와 브라크의 입체주의가 탄생했고, 그 유명한 〈아비뇽의 아가씨들〉도 그려졌다.

[그림 46] 마리 로랑생, 〈백합꽃 화병〉, 1933, 개인 소장

나들고 있었다. 몽마르트 예술가들의 중심이었던 세탁선에 유일한 여성 화가인 마리 로랑생의 삶도 이곳에서 묻어나기 시작했다.

그녀의 재능은 세탁선에서 발휘되었다. 새로운 미술의 현장에서 입체주의와 야수주의의 흐름에 편승하기 시작한 것이다. 그녀는 1911년에 '큐비즘의 방', 1912년에 '섹숑도르Section d'Or', 1913년에 뉴욕의 '아모리 쇼The Armory Show' 등의 전시에 출품하면서 진보적인 화가들과 함께 활발하게 작품 활동을 했다.

시인 아폴리네르와의 사랑

마리 로랑생은 세탁선의 화가들과 함께 교류하면서 피카소의 소개로 아폴리네르를 만났다. 아폴리네르는 세탁선의 화가들과 가까이 지내면서 《큐비즘 화가, 미학적 사유Les peintres Cubistes, Meditations Esthetiques》(1913)라는 저서를 출판할 정도로 모더니즘 예술을 옹호하는 미술 비평가로도 활동하고 있었다. 아폴리네르와 로랑생은 둘 다 사생아로 성장한 탓이었는지 서로에 대한 이해와 공감대가 빠르게 형성되면서, 자연스럽게 사랑의 감정을 싹틔웠다. 이들의 사랑 이야기는 몽마르트의 예술가들 사이에서도 즐거운 화젯거리가 되었다.

로랑생은 아폴리네르와 교제를 시작한 다음 해에 〈예술가 그룹〉(1908)이라는 그림을 그렸다.그림 47 이 작품은 세탁선의 연인들이 한자리에 모여 자신의 개성을 드러낸 커플 초상화다. 수첩을 들고 그림의 중앙

[그림 47] 마리 로랑생, 〈예술가 그룹〉, 1908, 볼티모어미술관

에 앉아 있는 사람이 아폴리네르다. 언제든지 시를 쓸 준비가 되어 있는 시인의 면모가 사뭇 진지해 보인다. 그의 연인이자 이 그림을 그린 마리 로랑생은 아폴리네르의 오른쪽 뒤에서 붉은 꽃을 들고 있다. 그리고 화려한 꽃병 앞에서 미소를 짓는 페르낭드 올리비에Fernande Olivier는 피카소의 연인이다. 올리비에는 피카소의 장밋빛 시대를 탄생시킨 장본인으로, 피카소의 모델이자 몽마르트에서 만난 첫 번째 연인이었다.

　로랑생은 올리비에가 아름답고 화려한 인물임을 강조하고 싶었던 것

같다. 턱을 괴고 있는 자세와 매력적인 미소, 풍성한 꽃다발로 대번에 시선을 사로잡는 여인으로 그려주었다. 그런 올리비에를 바라보고 있는 붉은 넥타이 차림의 남성은 피카소다. 올리비에를 향한 피카소의 사랑을 증명하듯이 피카소의 눈빛은 한순간도 올리비에를 놓치지 않으려는 듯하다. 이 작품에서 더욱 재미있는 요소는 피카소의 애견 프리카다. 피카소와 올리비에는 서로 애견인이라는 공통점을 계기로 사랑에 빠졌다고 한다. 피카소는 평생 수많은 개를 키운 유명한 애견가였던 만큼 로랑생은 피카소의 개를 향한 사랑도 빼놓지 않고 그려 넣었다.

로랑생이 이렇게 친구들의 직업이나 특징, 연인 관계를 한눈에 알아볼 수 있도록 그린 것처럼 이 책의 뒤에서 다룰 앙리 루소도 아폴리네르와 로랑생의 사랑을 재미있게 그려주었다. 그는 이 작품에 〈시인에게 영감을 주는 뮤즈〉(1909)라는 제목을 붙이고, "위대한 시인은 거대한 뮤즈를 필요로 한다"라는 부수적인 해석을 덧붙였다.그림 57 그림 속의 로랑생은 실물과 다르게 거대한 모습으로 그려졌다. 또한 오른손으로 하늘을 가리키는 뮤즈의 자세는 "예술은 하늘의 영감으로 탄생한다"는 이상적인 견해를 주장하는 포즈였고, 다른 손은 아폴리네르의 등을 토닥이며 격려하는 중이었다. 아폴리네르는 뮤즈 덕분에 자신의 양손에 들려진 깃털과 종이로 언제든지 하늘의 영감을 받아 시를 쓸 수 있을 것 같다. 루소는 이 그림을 그리면서 사랑에 빠진 로랑생과 아폴리네르에게 진심 어린 응원의 메시지를 보냈다. 그런 의미에서 두 사람의 앞에는 예쁜

꽃밭을 만들어주었다.

허무한 사랑과 이별의 꽃다발

그러나 몽마르트의 화가들에게 축복받던 아폴리네르와 로랑생의 사랑은 허무하게 끝나버렸다. 루브르미술관의 '모나리자 도난 사건'에 아폴리네르와 피카소가 연루되었다는 혐의를 받은 것이다. 두 사람은 이 사건으로 투옥되기까지 했다. 이로 인한 오해 때문에 로랑생은 아폴리네르에게 이별을 고하게 된다.

시간이 지나고 아폴리네르와 피카소 모두 무혐의로 풀려나긴 했지만, 이미 로랑생은 아폴리네르를 단념한 후였다. 피카소와 세탁선의 동료들은 둘의 관계를 회복하려고 애썼으나 이들은 더 이상 가까워지지 못했다. 아폴리네르의 시처럼 사랑은 흘러가버렸고, 이미 돌이킬 수가 없었다. 그 후 로랑생은 어떤 이유에서인지 독일 귀족 출신이자 화가인 오토를 만나 갑작스럽게 결혼해버린다. 한편 아폴리네르는 제1차 세계대전에서 입은 큰 상처를 회복하던 중에 스페인 독감에 걸려 38세의 젊은 나이에 세상을 떠난다.

로랑생의 인생도 시련을 겪는다. 독일인과 결혼한 로랑생은 국적이 독일로 바뀌었고 때마침 발발한 전쟁으로 그녀는 적국의 사람이 되었다. 로랑생은 재산을 몰수당하고, 그동안 쌓았던 명성도 하루아침에 잃어버리게 되었다. 실의에 빠진 로랑생은 결국 남편 오토와 제3국인 스

페인으로 망명했지만 행복하지 못한 결혼생활을 이어나갔다. 이 와중에 친한 친구로부터 뜻하지 않은 편지 한 통을 받는다. 아폴리네르의 죽음과 〈미라보 다리〉에 대한 소식이었다. 그녀는 눈물을 펑펑 쏟았다. 하지만 세월은 이미 돌이킬 수 없이 너무도 아득하게 흐른 뒤였다. 로랑생은 다시 미술의 세계에 빠져들었다. 그녀는 프라도미술관을 드나들며 자신의 이야기를 그림으로 풀어내기 시작했다. 그녀의 그림이 환상적인 신비로움을 드러내면서도 어딘지 모를 고독과 애수를 불러일으키는 것은 아폴리네르를 향한 실의에 빠진 그녀의 심정 때문일 것이다.

그녀가 그린 많은 그림 중에는 자신의 심정이 고스란히 담긴 꽃이 있다. 그녀가 몽마르트의 세탁선에서 그린 꽃 정물화 〈화병〉(1905)이다.그림 48 이 작품은 초년 시절 순수함이 묻어나는 그림이다. 흰색과 연노랑, 연분홍의 꽃들 사이에 피어 있는 붉은 꽃 한 송이는 마치 세탁선에서 단 한 명의 여성 화가였던 자신의 존재감을 드러내는 것 같다. 그러나 우울한 결혼 생활을 끝내고 다시 파리로 돌아와서 그린 〈꽃 정물화〉(1924)에는 어두운 그림자만이 감돌고 있다.그림 49 그 순수하고 고운 색채는 어디로 갔는지 회색 톤의 어두움이 짙게 깔려 있다.

세월은 흐르고 시간은 약이 되었다. 그녀는 점차 명랑한 성격을 되찾았고, 동료들과 교류도 하면서 회복하기 시작했다. 벽지와 무대 디자인을 하고, 동화 속의 삽화도 그렸다. 유명인들의 초상화 주문도 잇달았다. 로랑생의 그림 속, 병약했던 얼굴들은 둥글고 원만해졌으며 꽃들은

[그림 48] 마리 로랑생, 〈화병〉, 1905, 개인 소장

선명한 색채로 살아나기 시작했다. 그리고 세상을 떠나는 그날까지 로 랑생의 그림에 등장하는 인물들은 파스텔톤의 환상에 사로잡힌 소녀가 되어 꿈과 같은 환상 속의 세계를 추구했다.

마리 로랑생은 20세기 초, 여성의 사회활동이 제한된 환경 속에서 자

[그림 49] 마리 로랑생, 〈꽃 정물화〉, 1924, 개인 소장

신만의 개성을 만들어간 몇 안 되는 화가다. 그 와중에 유명인의 초상화 뿐 아니라, 자신의 자화상을 60여 점 이상 그리며 자신의 종적을 남긴 화가이기도 했다. 환상적인 색채와 꿈을 꾸듯 아름다운 여성 특유의 섬세한 예술 세계는 1937년에 프랑스 정부로부터 최고 훈장인 레지옹 도

뇌르 훈장을 그녀에게 안겨주었다. 로랑생은 심장 발작으로 쓰러질 때까지 소녀 같은 꿈과 환상의 세계를 꾸준히 그려 나갔다.

그녀는 자신의 장례식에 하얀 드레스를 입고, 한 손에 흰 장미를, 다른 손에는 아폴리네르의 시집을 안은 채 영면에 들었다. 그리고 기욤 아폴리네르가 묻힌 페르라셰즈 공동묘지에 안장되었다. 로랑생의 친지들은 그녀의 유언을 따랐을 뿐이라고 했다. 자신이 이루지 못한 사랑의 환상을 지속하고 싶었던 로랑생의 바람이 아니었을까. 이들의 묘지에는 지금도 마리의 그림처럼 아름다운 꽃들이 피어 있다.

[그림 50] 피에르오귀스트 르누아르, 〈꽃병〉, 1866, 하버드아트뮤지엄(포그미술관)

풍요와 행복을 바라는 마음

피에르오귀스트 르누아르의 꽃과 인물화

탐스러운 꽃 그림의 대가

피에르오귀스트 르누아르는 '인물과 꽃'을 소재로 꾸준히 그림을 그렸다. 그의 그림 속 인물들이 늘 행복하고 아름다웠던 것처럼 그가 그린 꽃에도 밝고 풍요로운 행복의 전형을 담았다. 이 세상의 꽃 정물화들이 수없이 많고 다양해도 우아하고 탐스러운 르누아르의 꽃 그림 앞에서는 초라해지기 십상이다. 그의 꽃과 인물이야말로 향기와 생명력이 있으며 '벨에포크Belle Époque(19세기 말~20세기 초 유럽의 풍요로움과 행복이 넘치는 시대)' 시대를 대표할 수 있는 풍성한 그림이다.

르누아르의 〈꽃병〉(1866)은 언제 봐도 기분 좋아지는 그림이다.^{그림 50}
자신을 후원해주는 샤를 르 퀴르Charles Le Cœur를 위해 그린 작품이었다.
그는 아름다운 꽃들을 풍성하고 싱그럽게 표현하는 재능이 뛰어났다.
이렇게 탐스럽고 아름다운 꽃 그림을 그렸던 르누아르지만 당시 화가
초년생이었던 그는 이 그림을 그릴 때만 해도 심각한 생활고를 겪고 있
었다. 르누아르가 화가로 성공할 때까지 생활고에 시달렸다는 사실은
매우 유명한 이야기였지만 그 당시에 그려진 그림만큼은 매우 소담하
고 따사로운 햇살의 정취를 지니고 있었다.

인상주의와 르누아르

르누아르는 인상주의를 대표하는 화가로 알려져 있다. 그러나 그는 인
상주의의 이론에 적합하지 않은 점이 많은 화가로도 유명하다. 알고 보
면 인상주의를 대표하는 모네만이 인상주의 이론을 가장 잘 실천했을
뿐 나머지 화가들은 인상주의에 영향을 받아 제각기 자신의 개성을 실
현한 모더니스트로 설명할 수 있다. 19세기 후반에 활발한 운동을 전개
했던 '인상주의 전시'를 더 이상 지속할 수 없었던 것도 인상주의의 '빛
과 색채'에 대한 통일된 경향보다는 모네를 제외한 대부분의 화가들이
자신만의 독자적인 화풍을 꾸준히 고집했기 때문이었다. 그중에는 르누
아르와 드가가 대표적인 경우였다.

인상주의자들은 '외광파'라고 불릴 정도로 직접 야외에서 풍경화에

집중했지만 르누아르는 '초상화가'라고 할 만큼 인물화를 중심으로 그렸고, 색채 또한 모네처럼 보색을 이용한 색의 대비를 충실하게 사용하지 않았다. 공연장에서 춤을 추는 무희나 실내 풍경을 남긴 드가 역시 자신의 독자적인 길을 고집한 화가였다. 다만 르누아르의 경우, 화가 생활 초반에 모네와 함께 지내면서 '인상주의 전시'를 같이했고, 팔레트에서 무채색의 사용을 아예 제한해 밝은 화면을 만들어낸 점, 스냅사진처럼 순간 포착한 것 같은 구도를 사용했다는 점 등에서 인상주의의 특징을 부분적으로 보여주고 있다.

하지만 르누아르는 인상주의와 결별하고 인물화 중심으로 독자적인 길을 간 화가가 되었다. 인물화로 시작된 자신의 화풍을 꾸준히 이어나가기로 한 결정이었다. 그런 의미에서 '인상주의 화가, 르누아르'라는 명칭보다는 '풍요와 행복을 그려낸 근대 화가, 르누아르'라는 수식이 더 나을 듯하다.

풍요와 행복을 상징하는 그림

르누아르가 아름다운 시대의 즐겁고 행복한 정서를 그렸던 것에 비해 그의 성장기는 그리 밝지 못했다. 그의 그림이 낙천적이면서도 풍요로움으로 대변되는 것에 비하면 뜻밖이다. 그는 13세의 어린 나이에 도자기 공방 견습공으로 들어가 장식 그림을 그리며 성장했다. 한때는 직업을 바꾸기도 했으나 그 역시 부채에 채색하는 등의 단순하고 기능적인

일로 생계를 이어나갔던 것이었다. 그럼에도 성실했던 르누아르는 자신의 직업이었던 도자기 그림이나 부채의 장식을 조금이라도 더 잘 그려보고자 고민하면서 연습을 아끼지 않았다. 이때 처음 시작한 미술 공부는 루브르미술관에서 고전 명화를 감상하고 따라 그리는 것이었다. 르누아르에게 파리의 루브르만큼 좋은 배움터는 없었다. 그는 이곳에 전시된 로코코풍의 화가들인 장앙투안 바토, 프랑수아 부셰, 장 오노레 프라고나르의 그림을 보면서 우아한 감성과 화려한 장식, 색채 등을 연마했다. 이 과정은 부채나 도자기의 장식화를 그리기 위해 노력하는 르누아르에게 큰 도움이 되었다.

로코코풍의 화가들 중 영감을 얻은 화가는 프랑수아 부셰였다. 그의 그림 속에 등장하는 인형처럼 희고 투명한 피부의 퐁파두르 부인은 꽃과 리본으로 장식된 최고급 드레스를 입었으며 그녀를 감싸고 있는 가구와 커튼 같은 배경의 모든 것은 풍성하면서도 고급스러운 감각을 불러일으킨다. 르누아르가 자신의 직업을 위해 모델로 삼았던 것은 이렇게 18세기 귀족들의 화려하고 우아한 삶을 그린 그림들이었다. 물론 직업을 위한 공부였지만 18세기 화가들의 그림에서 배어 있는 행복하고 이상적인 삶에 대한 풍요는 르누아르의 예술 정서에 큰 영향을 미쳤다.

인물화에서 재능을 발견하다

로코코 화가들의 그림을 기초로 공부했던 르누아르는 인물화에서 재능을

발휘했다. 그 덕분에 가난했던 르누아르에게 초상화 주문이 꾸준히 이어졌고, 생계를 위한 르누아르의 수입처로도 좋은 역할을 했다. 더군다나 동료였던 알프레드 시슬레Alfred Sisley와 프레데리크 바지유Frédéric Bazille 같은 부유한 동료 화가들이 제공해주는 공동 작업실도 르누아르가 그림을 그리는 데 큰 도움이 되었다.

그렇게 힘겨운 생활을 이어나가던 르누아르는 마침내 행운의 그림을 그리게 된다. 〈샤르팡티에 부인과 아이들〉(1878)이 살롱전에서 대상을 차지한 것이다.그림 51 그림의 주인공 샤르팡티에 부인과 아이들은 꽃무늬가 가득한 호화로운 소파에 앉아 있다. 한 소녀는 커다랗고 아주 순종적인 개의 등에 앉아 있고 공작 그림이 그려진 화려한 일본제 병풍과 테이블에 있는 화병의 꽃도 보인다. 여기에 환한 미소와 고급 드레스 등 모든 것이 부러울 정도로 이상적인 가정이다.

르누아르가 빈곤한 삶을 살았던 것과는 다르게 그의 그림은 이렇게 행복과 풍요의 일색이었다. 이 작품은 그의 인생에서 처음으로 프랑스 국립예술원에 받아들여진 그림이었다. 덕분에 그의 명성은 높아졌고, 그림값은 대폭 상승하게 되었다.

한동안 '인상주의' 화가들이 '그림을 못 그리는 화가들의 집단'이라는 비난을 받으면서도 모네와 함께 인상주의의 핵심적인 역할을 한 르누아르였지만 〈샤르팡티에 부인과 아이들〉이 대상을 받은 뒤 자신의 방향을 분명히 설정해야겠다고 생각했다. 야외의 빛과 풍경을 그리던 인상

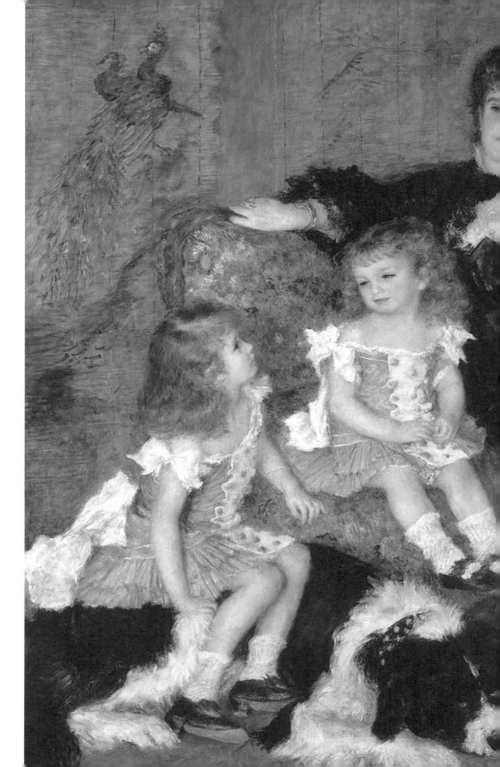

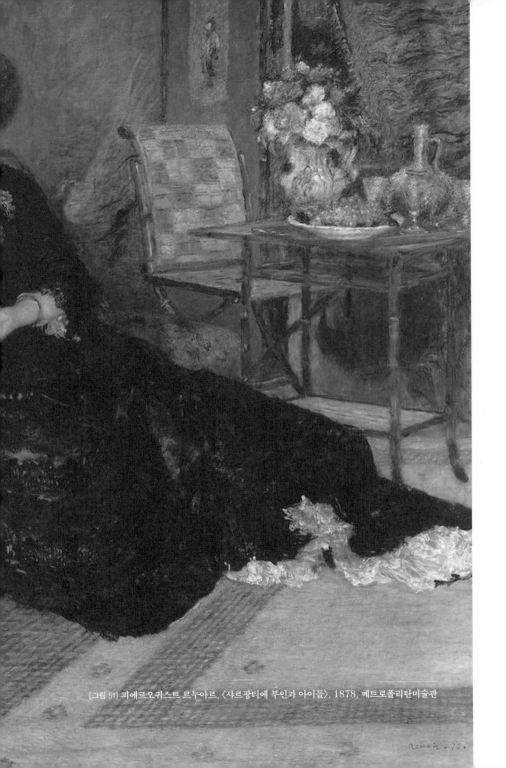

[그림 51] 피에르오귀스트 르누아르, 〈샤르팡티에 부인과 아이들〉, 1878, 메트로폴리탄미술관

주의와는 달리 자신은 이렇게 행복한 일상에 젖어 있는 인물화에 훨씬 재능이 있다고 확신했기 때문이다.

예쁘고 사랑스러운 꽃과 소녀

르누아르가 성공의 길로 나아가면서 즐겨 했던 것은 여행이었다. 자신이 미술 공부를 시작하며 자주 드나들었던 루브르미술관의 명화들은 모두 이탈리아 고전 미술에 근원을 둔 작품이라는 것을 누구보다 잘 알고 있던 르누아르는 가장 먼저 이탈리아를 여행하기로 결정했다. 고전 미술에 대한 호기심을 안고 떠난 이탈리아 여행은 르누아르에게 중요한 시간이었다. 그는 로마와 피렌체, 폼페이, 소렌토 등을 구석구석 여행하며 고대와 르네상스의 선묘, 색채에 깊은 영감을 받았다.

이탈리아 여행에서 돌아온 후에 그려진 작품 〈테라스에서〉(1881)는 봄의 기운을 배경으로 예쁘고 사랑스러운 두 소녀를 모델로 그린 그림이다.그림 52 그는 이 그림을 위해 큰 캔버스를 준비하고 자신이 이탈리아에서 보고 느낀 것을 표현하고자 노력했다. 인상주의 화가들이 '빛'의 효과에 집중한 나머지 붓질이 흩어지고 형태감이 모호한 것에 비하면 〈테라스에서〉의 소녀들은 정결한 윤곽으로 비교적 또렷해 보인다. 로마와 피렌체의 고전 미술이 지닌 선과 형태의 중요성을 인식한 결과였다. 여기에 인상주의의 색채도 이용했다. 푸른색의 드레스와 빨간색 모자, 알록달록한 꽃이 주는 보색 대비가 인상주의 화가 모네의 그림처럼 눈부

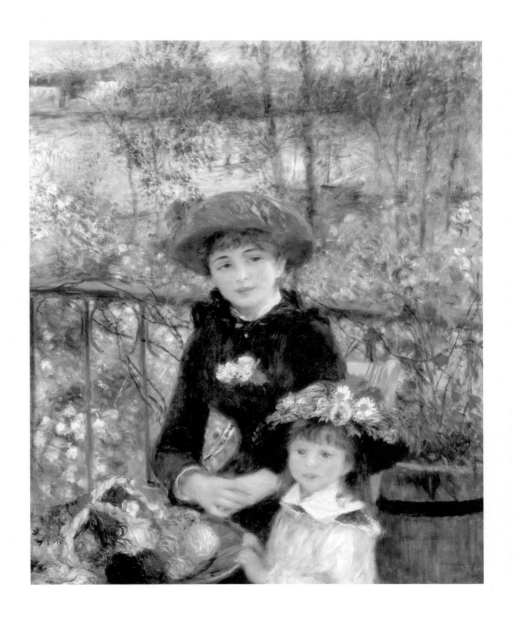

[그림 52] 피에르오귀스트 르누아르, 〈테라스에서〉, 1881, 시카고미술관

시게 맑은 야외의 분위기를 담아내는 데 도움이 되었다. 그 결과 〈테라스에서〉는 몽롱한 봄 풍경 속에서도 선명하고 투명한 소녀들의 인상으로 기억되는 르누아르의 대표작이 되었다. 여기서도 행복한 소녀들과 꽃들과의 조화는 풍요와 행복이 넘치는 르누아르의 이상향이었다.

폼페이 벽화와 꽃 정물화

르누아르는 이탈리아의 폼페이에서 고대 벽화를 보고 감동받았다. 폼페이 벽화의 대부분을 둘러싸고 있는 빨간색의 선명한 색조는 어디에서도 볼 수 없는 독특한 색채였다. 르누아르는 이 색채에 '폼페이의 빨간색'이라는 이름을 붙이고 자신이 자주 그렸던 장미꽃 정물화와 누드화에서 붉은색의 부드럽고 미묘한 느낌을 강조했다.

한때는 이탈리아 여행에서 본 작품에서 감명을 받고 자신의 데생 실력을 고민할 정도로 형태에 주목했던 르누아르였지만 생의 후반기에는 점차 형태감을 상실해갔다. 40대 초반에 시작된 신경통과 류마티스관절염에 시달리다가 신체적인 한계에 부딪힌 탓이었다. 무엇보다 손으로 붓을 잡을 수 없는 상태는 화가로서 최대의 위기였다. 하루도 그림 그리기를 멈출 수 없었던 르누아르는 손에 붓을 묶고 휠체어에 몸을 의지한 채 그림을 그렸다. 그런데 그마저도 피부가 상하기 시작하자, 손수건으로 감싼 붓을 다시 손에 묶은 후에 그림을 그렸다. 이 때문에 말년의 그는 섬세한 표현으로 그림을 그리는 데 상당한 어려움을 겪었다. 하지만

르누아르는 눈을 감는 순간까지 그림을 제작하는 기쁨을 잃지 않았다. 놀라운 것은 그렇게 극심한 고통에 시달리면서도 그림 어디에도 전혀 아픔이 드러나지 않았다는 점이다.

르누아르는 "그림은 즐겁고 예쁘고 아름다운 것이어야 한다"라는 생각을 가지고 평생 그림 그리기에 임했다. 그래서 늘 행복하면서도 화사하고 아름다운 여인과 꽃을 그렸다. 그리고 그의 그림을 감상하는 사람들까지도 편안하고 행복한 생각에 빠져들 수 있는 행운을 선사했다. 이것이 르누아르가 시대를 초월해 지금까지 많은 사람에게 사랑받는 이유가 아닐까 싶다.

[그림 53] 앙리 루소, 〈꽃다발〉, 1904, 테이트브리튼

아마추어 화가의 천연색 꿈

앙리 루소와 꽃

다재다능한 파리의 세관원, 화가를 꿈꾸다

앙리 루소Henri Rousseau의 그림을 보면 '나도 화가가 될 수 있을까?' 하고 생각해본다. 루소는 화가가 되기까지 한 번도 미술 교육을 받지 않았고 그림에 대한 조언마저도 들어보지 못했던 사람이다. 그런 루소가 서투른 솜씨로 그림을 그리고 대가의 반열에 올랐다니 용기가 생긴다.

그는 오로지 그림을 그리고 싶다는 열정 하나만으로 무작정 붓을 든 화가였다. 하지만 세련되지 않고, 부족한 그림 실력 때문에 비난과 조롱이 항상 그를 괴롭히는 꼬리표처럼 붙어 다녔다. 그런데도 루소는 50세

가 다된 나이에 다니던 직장을 그만두고 본격적인 화가의 길을 떠났다. 무모해 보이기도 하지만 취미로 그림을 그리기보다는 좀 더 적극적이고 진지한 화가의 자세를 원했던 것 같다.

루소가 살았던 20세기 전후에는 이렇게 어린아이의 그림처럼 미숙한 그림은 아무도 알아주지 않았다. 손가락질과 비웃음만이 루소를 맴돌았을 뿐인데 그림이라고 팔렸을까. 루소는 작품이 팔리지 않아 생활이 어려워지자 자신의 또 다른 재능이었던 바이올린 레슨을 시작했다. 루소를 '바이올리니스트'라고는 말할 순 없지만 나름 바이올린을 자주 연주하고 작곡도 하면서 음악을 즐겨하는 사람이었다. 더군다나 세상을 떠난 아내 클레망스를 위해서 작곡한 바이올린과 만돌린의 도입부가 있는 왈츠곡 〈클레망스〉가 프랑스 아카데미에서 상을 받았던 경력도 있었다. 그가 지닌 음악적 소양은 단순한 취미의 수준은 분명 아니었다.

루소의 재능은 그뿐이 아니었다. 사람들의 반응이 그다지 신통하진 않았어도 틈틈이 시를 써서 사람들 앞에서 낭독을 했고 희곡도 쓰곤 했다. 노동자 계급 출신에다가 유복한 가정에서 태어난 것도 아니었고 배움도 짧았지만 루소 혼자서 터득한 예술적 소양은 정말 다양했다.

그의 화려한 이력은 하나 더 있다. 바로 파리의 '세관원'이었다는 사실이다. 루소는 어린 시절부터 생활이 어려워서 고등학교를 제대로 졸업하지 못하고 변호사 사무실에서 급사로 일을 했지만 그의 별명이 세관원을 뜻하는 '두와니에douanier'였던 것을 보면, 루소가 전업 화가로 나

[그림 54] 앙리 루소, 〈자화상과 풍경〉, 1890, 프라하국립미술관

서기 직전까지 22년간 '세관원'으로 일했던 경력이 매우 강한 인상을 남긴 듯하다. 오늘날의 '세관원'이라 하면 엄격하며 긴장된 인상이지만 그 당시 루소가 하는 일은 그렇게 부담스럽지 않았다. 센강에 들어오는 배들의 하역 물품을 기록해두었다가 세금을 매기고 통행료를 징수하는 아주 한가하고 단순한 일이었다. 덕분에 업무 중에도 틈틈이 그림을 그릴 수 있었고, 동료들도 그림을 그리는 루소를 아무도 제지하지 않았다고 한다.

그가 세관원 시절에 그린 자화상에는 자신이 화가라는 사실을 얼마나 자랑스러워했는지를 한눈에 알아볼 수 있다.^{그림 54} 센강을 배경으로 서 있는 루소는 멋진 수염의 소유자다. 그림의 중심에 베레모와 팔레트, 긴 붓을 들고 있는 루소는 당당한 자세로 정면을 응시한다. 그리고 자신의 등 뒤로 펼쳐진 센강의 화물선에는 1900년에 열린 '파리 만국 박람회'의 만국기가 펄럭이고, 그 해에 완공된 에펠탑도 보인다. 하늘에는 열기구도 둥실 떠 있다. 파리의 화가인 루소는 조국 프랑스에 대한 자부심까지 결부시켜 든든한 자신을 그렸다. 얼굴 표정마저 사뭇 진지하고 심각해 보인다.

소박한 걸작, 꽃 정물화

루소는 사실을 토대로 본인이 해석해낸 상상의 이미지들을 더하여 꼼꼼하게 그림을 그렸다. 그런데 그가 즐겨 그렸던 풍경화에 비해서 정물

화는 사물을 묘사하는 데 영 소질이 없는 루소의 실력을 고스란히 드러낸다. 루소의 그림을 보면 꽃잎과 잎사귀들이 도식적이고 어색하게 배열되어 있다. 게다가 평면처럼 밋밋한 화병, 어설픈 선들, 종이를 오려붙인 듯한 단순한 형태 모두가 서툴다는 인상을 준다.

　루소도 자신의 부족한 그림 실력을 모를 리 없었다. 그래도 주위의 시선에 아랑곳하지 않고 계속해서 열심히 그렸다. 그것이 그가 할 수 있는 최선의 방법이었다. 그는 꽃과 식물을 주제로 한 그림을 많이 그렸는데, 이 그림을 그리기 위해서는 자연 속의 동식물에 관심을 갖고 파리의 식물원을 방문하는 것이 매우 중요한 일이었다.

파리의 정글을 상상하다

앙리 루소의 대표적인 그림을 기억하는 사람이라면 정글에서 펼쳐지는 환상의 세계를 알고 있을 것이다. 그가 자주 산책했던 파리의 동물원이나 식물원에는 프랑스에서 볼 수 없는 이국의 신기한 동식물이 있었다. 모두 아프리카나 아시아 등지의 해외에서 들여온 것이었다. 파리의 동식물원은 루소를 상상의 세계로 이끌어준 더할 나위 없이 좋은 장소였다. 루소는 주말이면 파리의 식물원과 동물원을 방문했고, 그렇게 해서 탄생한 '정글 시리즈'는 루소의 만년을 빛내준 대표작이 되었다.

　그의 정글 그림들은 일일이 그린 잎들과 꽃의 표현이 너무나 생생하고 기묘해서 한 번 보면 좀처럼 잊히지 않는다. 세밀한 선, 야자수의 잎

[그림 55] 앙리 루소, 〈꿈〉, 1910, 뉴욕현대미술관

사귀와 기묘한 화초, 각종 동물이 정글의 복잡한 풍경 속에 정교하게 그려져 있다. 이 그림 속의 내용들을 하나하나 유심하게 살펴볼수록 더 많은 것이 보여서 계속 빠져들게 되는데, 도무지 앞뒤가 맞지 않는다. 하늘에 떠 있는 진홍빛 태양, 표범에게 습격받는 검은 그림자, 피리 부는 흑인, 몸을 숨긴 코끼리, 그리고 호랑이, 소파에 길게 누운 누드가 있는데 이것은 모두 루소가 상상한 아프리카 정글에 대한 풍경이었다.

　루소는 단 한 번도 프랑스를 떠나본 적이 없는 사람이었다. 그런데도 루소가 그릴 수 있었던 '정글'의 내용들은 신대륙을 떠돌아다니던 탐험가들이 쏟아내는 잡지 속의 정보들과 본인이 식물원, 동물원에서 직접 본 것들을 종합하여 해석한 상상의 정글이었다. 그가 그려낸 정글 숲은 실제의 것이 아니었다. 현실과는 거리가 먼 환상의 풍경이었다.

피카소의 극찬을 받다

루소의 작품을 두고 못 그린 그림이라고 모두 비난하던 와중에 반대로 루소를 극찬했던 화가가 있었다. 바로 파블로 피카소다. 루소의 〈여인의 초상〉(1895)은 피카소가 처음으로 루소를 칭찬한 그림이었다. ^{그림 56} 이 작품은 루소가 첫 번째 부인 클레망스를 떠나보내고 자신의 우울하고 고독한 심정을 담아 그린 것이었다. 높은 하늘을 날고 있는 한 마리의 새와 그녀가 거꾸로 들고 있는 부러진 가지는 '잃어버린 사랑'을 의미했다. 그리고 그녀 뒤에 피어 있는 제비꽃은 '나를 생각해달라'는 루소의

[그림 56] 앙리 루소, 〈여인의 초상〉, 1895, 국립피카소미술관

애절한 마음이었다.

피카소와 어떤 인연이었는지 몰라도, 1908년 몽마르트 언덕의 한 중고가게 앞을 지나던 젊은 피카소의 눈에 〈여인의 초상〉이 들어 왔다. 가게의 주인은 그림이 너무 형편없으니 피카소의 작업을 위한 캔버스로나 쓰라고 권유했다고 한다. 하지만 피카소는 그 자리에서 바로 5프랑(약 3만 원)을 주고 이 작품을 구입했다. 그리고 루소를 오마주하는 '루소의 밤'이라는 파티까지 열어주었다.

피카소는 '루소의 밤'에 몽마르트의 예술가 친구들을 다 불러 모았다. 그리고 함께 입체주의를 이끌었던 화가 조르주 브라크, 절친이자 시인인 기욤 아폴리네르, 막스 자코브, 거트루드 스타인, 그들의 연인들까지도 모두 참석했다. 떠들썩하게 연회가 진행되는 동안 아폴리네르는 루소를 칭송하는 시를 낭독했다. 20대 청년이었던 피카소와 아폴리네르, 그리고 60대의 무명 화가 루소는 그렇게 한자리에서 만나 가까워졌다.

몽마르트의 예술가들이 함께 모인 이 연회를 통해 루소의 이름이 널리 알려졌다. 세간의 조롱만 받아오던 루소가 드디어 '어설픈 아마추어 화가'라는 이름표를 지워내는 순간이었다. 피카소는 루소에게 '천진난만하고 순수한 그림'이라는 격려를 해주었고, 계속해서 루소의 그림을 사서 모았다. 그리고 루소가 세상을 떠난 후에도 '최고의 화가'라고 극찬했다.

[그림 57] 앙리 루소, 〈시인에게 영감을 주는 뮤즈〉, 1909, 바젤시립미술관

순수하고 원초적인 에너지의 매력

피카소뿐 아니라 연회에 모인 아방가르드 화가들은 모두 루소의 그림을 좋아했다. 파리의 미술계에서는 그의 어설픈 솜씨에 대해 계속해서 비난하고 조롱했지만 적어도 아방가르드의 선두에서 자부심 있었던 이 예술가들은 과거에 볼 수 없었던, 아니 느낄 수도 없었던 그 순진함에 매료되어 모두 루소의 작품이 새롭다는 것을 인정했다.

그도 그럴 것이 파리의 화가들이 대부분 미술학교를 다니면서 열심히 배워 그림을 그렸던 것에 비하면, 그림 교육을 받지 않은 루소의 그림은 다른 점이 너무 많았다. 전혀 아카데믹하지도 않았고, 인상주의처럼 광학이나 모더니즘에 대한 복잡한 논리도 없었다. 오히려 순수하고 원초적인 에너지가 마음속에 잊히지 않는 매력으로 파고들었다. 그림을 배운 지식인 화가들은 도저히 흉내 낼 수 없는 그림 세계였다. "그림을 이렇게도 그릴 수가 있구나"라는 감탄사가 아방가르드 화가들을 중심으로 터져나왔다.

루소의 그림은 다시 평가되기 시작했다. 1908년의 '루소의 밤' 연회는 화가 루소의 인생을 새로 시작하는 무대와 같았고, 그동안 루소가 받아온 비웃음을 넘어서는 순간이었다. 그 덕분에 파리의 화가 루소는 이제 자신 있게 그림을 그릴 수 있었다. 안타깝게도 그가 세상을 뜨기까지 2년을 남겨둔 시간이었다.

그가 마지막으로 남긴 작품인 〈꿈〉(1910)은 처음으로 세간의 찬사를

받은 그림이었다.^{그림 55} 루소의 그림이 그저 본 것을 토대로 상상한 원시의 신비와 호기심이었다는 것을 알고 있는 사람들도 더 이상 루소의 그림을 두고 손가락질하지 않았다. 오히려 루소의 작품이 낳은 사실인 듯 사실이 아닌 상상을 기반으로 한 환상적인 화풍은 초현실주의 미술의 원류가 되어 지금도 현대 미술에서 거론되고 있다. 그의 열정과 꿈에 찬사를 보내고 싶다. 아마추어로 시작한 세관원 화가 '루소의 꿈'은 그의 마지막 그림인 〈꿈〉을 통해 현실로 이루어졌다.

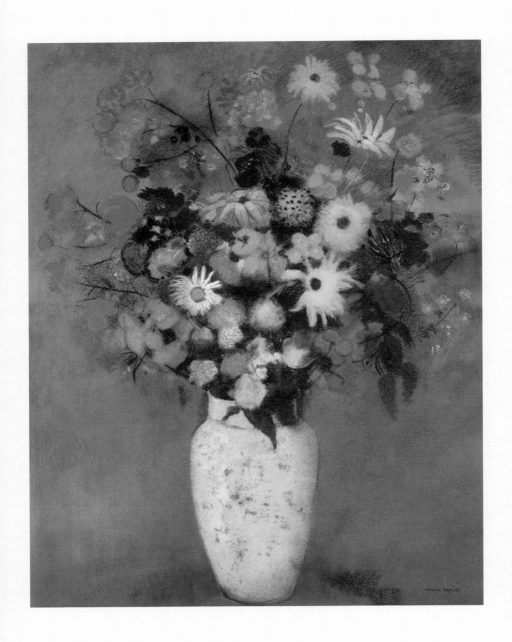

[그림 58] 오딜롱 르동, 〈일본식 꽃병과 꽃다발〉, 1916, 뉴욕현대미술관

꽃 피는 환상의 세계

오딜롱 르동의 꽃

꿈과 무의식의 세계를 표현한 화가

오딜롱 르동Odilon Redon은 신화와 환상의 세계에 몰입했던 화가로 알려져 있다. 그는 19세기 후반에 모네와 르누아르 같은 인상주의 화가들과 동고동락했지만 눈으로 확인되는 시각적인 세계보다 신비한 공상과 괴이함, 아름다운 꿈과 무의식의 세계를 표현하며 인간의 내면세계에 접근했던 화가다.

산업이 급성장하던 19세기 유럽에는 이렇게 몽롱한 유토피아 같은 신비와 환상을 파고드는 화가들이 있었다. 19세기 후반에서 20세기 초

반까지 유럽 전체를 풍미했던 '상징주의Symbolisme'였다. 프랑스 상징주의를 대표하는 화가, 오딜롱 르동은 문학과의 연대감 속에서 무의식을 조합한 독특한 상상의 나래를 펼쳐냈다. 과학과 물질주의가 팽창하는 20세기 전후의 도시 속에서 사람들의 삶은 풍족했지만 오히려 물질문명에 소외된 인간 내면의 상실감은 더욱 확대되는 분위기였다. 르동이 그려낸 신비의 세계는 그동안 잊었던 인간의 내면에 대한 기억을 되살린다.

화가 초년생 시절에 르동은 악몽에 나올 법한 흑백의 검은색 그림에만 몰두하여 무채색이 지닌 깊이감을 찬미했다. 그러던 그가 돌변하여 화사한 꽃 그림을 그리면서 색채의 화신이 되었다. 검은 그림으로부터 변모한 환상적인 꽃 그림은 르동에게 삶의 전환점과 같은 긍정적인 신호였다. 그래서인지 그의 꽃 그림들을 보고 있자면 몽롱하면서도 화려한 꽃망울이 피어나는 것 같다.

불안과 우울의 사회

르동과 같은 시기에 활동했던 인상주의 화가들은 밝고 활기에 넘치는 파리의 풍경을 그렸지만 사실 당시의 프랑스 사회는 우울한 분위기에 갇혀 있었다. 1870~1871년에 벌어진 프랑스와 프로이센의 전쟁에서 프랑스는 완전히 패했고, 전쟁에서 승리한 프로이센은 프랑스의 자존심인 베르사유궁에서 황제 대관식을 하며 프로이센제국의 수립을 선포하는

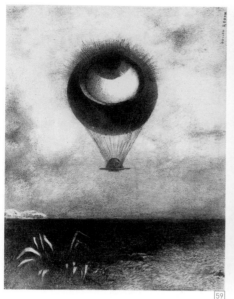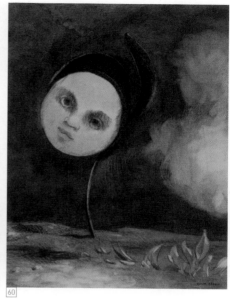

[그림 59] 오딜롱 르동, 〈에드거 포에게-무한대로 여행하는 이상한 풍선과 같은 눈〉, 1882, 뉴욕현대미술관
[그림 60] 오딜롱 르동, 〈이상한 꽃〉, 1880, 시카고미술관

잔치를 크게 벌였다. 프랑스의 자존심은 여지없이 구겨져버렸다. 그뿐
이 아니었다. 프랑스는 프로이센에 전쟁 배상금을 지불해야 했고, 북부
의 알자스-로렌 지방의 대부분을 프로이센에 내주었다. 전쟁에서 패하
고, 전쟁 배상금에다가 땅도 빼앗기고, 베르사유궁에서 벌어진 일련의
사건까지 겹치면서 프랑스는 깊은 상처를 받았다. 프랑스 사회에는 회
의적이고 염세적인 분위기마저 감돌았다.

당시 30대 초반이었던 르동도 프랑스 사회의 우울한 분위기에 여지 없이 물들어갔다. 출생하자마자 가족과 떨어져 외삼촌의 집에서 자란 그에게 전쟁과 우울한 사회적 분위기란 그를 더욱 예민하게 만들 뿐이었다.

당시 파리 미술계를 주름잡았던 인상주의 미술 운동은 화가들이 친밀한 연대감을 유지하면서 자신들만의 독단적인 전시를 밀고 나갔지만 르동이 속해 있던 상징주의 화가들은 그러지 못했다. 귀스타브 모로Gustave Moreau와 퓌비 드샤반Puvis de Chavannes, 오딜롱 르동으로 대표되는 프랑스 상징주의 화가들은 하나의 이론으로 연대감을 이루기에는 주관적인 세계가 강했던 화가들이었다. 사회의 관심도 상징주의의 비이성적인 가치보다 합리적이고 이성적인 논리를 강하게 주장하는 데 더 가치를 두고 있었다. 그러나 날이 갈수록 빠르게 진보하는 과학과 물질문명의 속도는 사람들의 정신을 더욱 피곤하고 공허하게 만들었고, 점차 마음속 공백을 채워줄 수 있는 예술에 대한 동경이 생겨났다.

상징주의 예술은 프랑스만의 경향이 아니었다. 유럽 전체에서 문학과 미술을 중심으로 생겨난 대규모 움직임이었다. 상징주의가 인상주의처럼 급진적이고 집단적인 움직임이 아니라 개인주의적 성향을 지녔던 탓에 그들의 움직임이 고립되는 아쉬움이 있었지만 1880년 이후 유럽 전체에 상징주의의 경향이 우후죽순처럼 생겨나자 새로운 차원의 예술로 이해되기 시작했다.

키클롭스의 비극적인 사랑

프랑스 상징주의를 대표하는 르동의 후기 대표작 중에는 '키클롭스-폴리페모스Cyclops-Polyphemus' 신화의 내용을 그린 그림이 있다.그림 61 그들은 외눈박이 신으로, 대지의 여신 가이아와 하늘의 신 우라노스 사이에서 태어난 삼형제 중 한 명이었다. 손재주가 워낙 좋았다는 키클롭스는 대장장이 신으로 유명한 헤파이스토스Hephaistos보다도 몇 수 위의 재능이 있었다. 하지만 그렇게 좋은 기술이 있어도 괴물 같은 외모 때문에 사람들 앞에 나설 수가 없었다. 그의 특이한 외모에 대한 두려움은 사람들에게 오히려 더 많은 관심을 불러일으켰고 수많은 그림으로 그려졌다. 그래서 신화화 중에는 키클롭스를 주제로 그린 그림이 많은 편이다. 그중에서도 르동의 〈키클롭스〉(1914)는 가장 유명한데, 작품 속의 주인공은 키클롭스들의 우두머리이자 바다의 신, 포세이돈의 아들 폴리페모스였다.

그런데 폴리페모스는 무식하고 오만불손한 데다 신들에 대한 예의라고는 눈곱 만큼도 없는 무법자였다. 그렇게 난폭하고 흉측한 폴리페모스의 마음속에도 사랑하는 여인이 있었다. 갈라테이아Galatea라는 아름다운 우윳빛 요정이었다. 그녀는 지금 꽃들이 만발한 산비탈에 누워 잠이 들었다. 폴리페모스에게 갈라테이아는 흐드러지게 핀 꽃과 같은 존재였다. 외눈박이 거인 폴리페모스는 사랑하는 여인 앞에 당당하게 나서지 못했다. 그저 바위산 뒤에 숨어 사랑하는 여인을 몰래 바라볼 수밖에 없었다. 폴리페모스의 외롭고 비사회적인 성향은 탄생부터 시작된

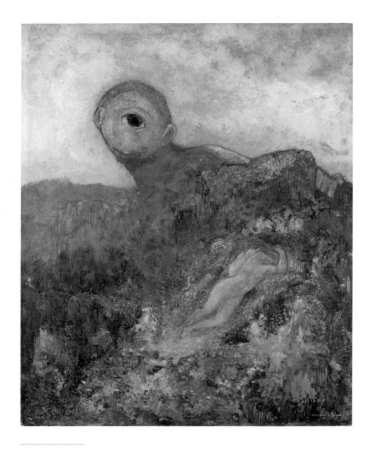

[그림 61] 오딜롱 르동, 〈키클롭스〉, 1914, 크뢸러뮐러미술관

어쩔 수 없는 불운이었다. 커다란 눈망울이 그의 슬픔을 대신 말해주고 있다.

폴리페모스가 사랑하는 갈라테이아 앞에 선뜻 나서지 못하는 이유

는 하나 더 있다. 그녀는 아름다운 인간 소년 아키스를 사랑했기 때문이었다. 그녀는 괴물 같은 폴리페모스에게 눈길 한번 주지 않았다. 순진하면서도 포악한 성향의 폴리페모스는 갈라테이아가 아키스가 함께 있는 모습을 보고 너무 격분한 나머지 자신도 모르게 아키스에게 바위를 던져버렸다. 갈라테이아는 황급히 몸을 피했으나 아키스는 그 자리에서 숨지고 말았다. 비극적인 결말이었다. 이제 더 이상 갈라테이아와 폴리페모스는 좋은 인연이 될 수가 없었다.

외눈박이 거인 폴리페모스의 선망하는 눈망울은 르동의 마음이 바라보는 영혼의 눈이었다. 르동은 태어난 순간부터 외삼촌에게 맡겨졌다. 그런 뒤 형에게만 애정을 쏟는 어머니를 보면서 스스로 버려진 존재라고 생각하며 자랐다. 이런 외로움, 방치, 편애는 그의 무의식에 쌓이고 쌓여서 폴리페모스에 이입된 르동의 심정으로 탄생했다. 사랑하는 여인을 애절하게 바라보는 기괴한 폴리페모스의 눈에서는 눈물이 왈칵 쏟아질 것만 같다. 이 그림을 그릴 당시, 70세가 넘은 르동이었지만 그의 영혼은 덩치만 큰 어른아이가 되어서 마음속 슬픔을 고스란히 전하고 있었다. 그렇게 폴리페모스의 크고 둥근 눈을 연상시키는 소재들은 이미 오래전부터 르동의 작품 속에 그려져 왔다.

르동의 작품 주제는 그의 기질과 취향에서 탄생했기 때문에 완벽하게 이해하기가 쉽지 않다. 그의 소재들은 대부분 막연한 공간을 배경으로 모호하게 떠 있는 존재들이다. 주로 자신의 우울했던 성장 과정과 그로 인해

닫혀버린 어두운 내면들을 이렇게 독특한 상상으로 자유롭게 승화했다. 그에게 예술은 지난날의 고독한 영혼을 달래는 자연 치유와도 같았다.

사랑이 꽃피운 평온함

르동이 본격적으로 어두운 과거와 화해할 수 있었던 것은 카미유 팔트 Camille Falte의 사랑 덕분이었다. 르동은 40세에 카미유를 만나 결혼에 이르면서 모든 것을 바꾸기 시작했다. 가족과 떨어져 외롭게 성장한 르동에게 카미유는 안정감과 충만감을 선사해준 여인이었다. 그녀 곁에서 르동의 영혼은 꽃처럼 화사하게 피어났다. 마치 기묘한 악몽과도 같은 검은 터널을 빠져나와 부드럽고 평온한 빛의 세계에 당도한 것 같았다. 초상화 속 카미유는 노란 숄을 걸치고 살포시 피어난 노란 꽃을 머리에 장식하고 있다.^{그림 62}

카미유처럼 그려진 또 하나의 꿈속의 초상화는 둘째 아들 아리의 모습이다.^{그림 63} 카미유와의 사이에서 태어난 첫째 아들 잔이 금방 세상을 떠나고 몇 해가 지난 뒤, 둘째 아들 아리가 태어났다. 아리의 탄생은 기쁨이 전하는 생명의 환희였다. 잔의 죽음으로 겪어야만 했던 상실감과 절실했던 생명에 대한 사랑이 마침내 이루어진 것이었다. 그렇게 르동에게 찾아온 아들, 아리의 초상화에도 꽃들이 피어 있다. 꿈속에 나타날 것 같은 몽롱한 흰색과 노란색으로 흩뿌려진 꽃들이다. 르동에게 꽃은 행복과 사랑을 담은 전령과도 같았다.

[그림 62] 오딜롱 르동, 〈노란 숄을 걸치고 있는 르동 부인〉, 1902, 크뢸러뮐러미술관

[그림 63] 오딜롱 르동, 〈아리 르동의 초상화〉, 1898, 시카고미술관

정신적 실체로서의 꽃 정물화

르동의 꽃 그림들은 실재하는 꽃이면서도 상상이 곁들여진 영혼의 울림이다.^{그림 58} 파스텔톤의 꽃과 줄기가 균형을 유지할 뿐 그림자는 어디에도 없었다. 마치 화병이 공중에 둥실 떠 있는 것 같은 몽롱함이 색채와 함께 어울리면서 환상적으로 보인다. 모호하게 떠오르는 풍선처럼, 또는 가녀린 식물 줄기에 매달려 있는 이상한 얼굴처럼, 그의 꽃들은 실체를 알 수 없다.

르동의 꽃 정물화는 꽃과 색채와 정신이 통합된 것으로, 외형으로만 감상하는 것이 아니라 내면을 투영하는 매개로서의 꽃을 나타낸다. 그래서 그의 꽃들은 세련되고자 애쓴 흔적이 없고, 입체적인 표현을 위해 노력하지도 않았다. 그저 순수한 꿈을 꾸는 색과 형태의 시를 쓴 그림이었다.

꽃, 작품
그 자체가
되다

그림 속에 감춰진 꽃의 의미

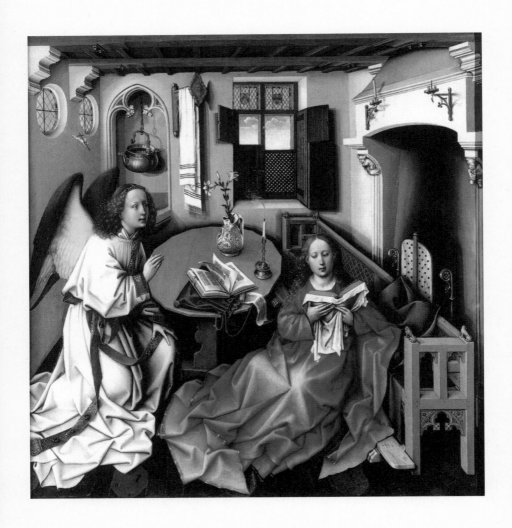

[그림 64] 로베르 캉팽, 〈수태고지〉, 1425~1430, 클로이스터스수도원

순결함과 고귀함의 상징

〈수태고지〉와 백합

마리아의 백합꽃

서양에서는 흰 백합꽃을 '마리아의 백합꽃Madonna Lily'이라고 부른다. 여기서 'Lily'는 흰색을 의미하는 라틴어 접두사 'li'와, 꽃을 의미하는 라틴어 'lilum'의 합성어에서 발생했다. 즉, 'Lily'는 '흰색의 꽃'으로서 '하얗다'는 의미에 무게를 둔 이름이다. 하지만 우리나라의 명칭인 '백합百合'은 땅속에 저장양분을 보유하고 있는 알뿌리가 백 개나 되는 인편으로 구성되어 있다는 뜻을 담고 있다. 백합의 뿌리는 열과 기침을 다스리는 약용 효과가 있어서 약재로 쓰였는데 이에 비중을 둔 명칭이다.

백합에 대한 명칭은 동서양이 이렇게나 다르다. 동양에서는 뿌리의 실용적인 면을 부각시킨 반면, 서양에서는 '하얗다'라는 데 가치를 두고 흰색이 지닌 의미와 상징을 중요하게 생각했다. 색은 근대 사회가 시작되기 전까지 어느 나라에서나 신분과 의미를 나타내는 중요한 상징이었다. 그들에게 흰색이란 고귀함과 순결, 그리고 청결의 색이었다. 고대 로마의 남성 시민들이 입었던 흰색의 토가Toga는 로마 시민권의 상징이었고, 이집트와 로마의 여사제도 흰옷을 입었다는 기록이 남아 있는 것을 보면 흰색은 아무나 사용할 수도, 입을 수도 없는 중요한 색이었음을 알 수 있다.

'플랑드르의 거장'으로 불리는 로베르 캉팽Robert Campin의 〈수태고지〉(1425~1430)를 살펴보자.그림 64 그림 속에 걸려 있는 하얀 수건은 청결을 의미한다. 그리고 대천사 가브리엘의 흰옷은 때 묻지 않은 깨끗한 것으로 '죄 없음'을 의미한다. 흰옷은 하느님의 허락을 통해서만 입을 수 있는 옷으로, 가브리엘 역시 하느님에게 '죄 없음'을 인정받은 것이다.

그림의 가장 중심에는 흰색의 화병에 흰색의 백합꽃이 꽂혀 있다. 백합은 청결하고 깨끗한 흰색이면서도 암수의 구별이 없어서 순결한 처녀성을 상징하는 꽃이었다. 이 의미가 '동정녀 마리아의 꽃, 백합'으로 자연스럽게 정착되면서 성모 마리아의 숭배 열기와 함께 성모는 그림에서 백합과 함께 등장하게 되었다. 간혹 백합꽃 대신 붉은 장미나 매발톱꽃이 묘사되기도 하지만 가장 대표적이고 흔하게 그려지는 성모의

꽃은 백합이었다. 서구 기독교 세계에서 인기 있었던 〈수태고지〉는 성모 마리아와 백합이 등장하는 대표적인 그림이다.

〈수태고지〉의 핵심

우리가 '수태고지受胎告知'라 부르는 한자어를 그대로 해석하자면 '아이를 잉태했음을 고지告知하는 것'이다. 《루카복음서》에는 나사렛이라는 마을에 대천사 가브리엘이 나타나 '기쁜 소식'을 알리는 내용이 있는데, 이 내용을 그림으로 그린 작품이 〈수태고지〉다. 이 주제의 그림은 중세부터 시작되어 11~12세기에 수도원을 중심으로 활발하게 제작되었고, 르네상스 시기까지 유행처럼 번졌다. 성당의 입구를 성모나 성모자상 조각으로 장식하기도 하고, 아예 교회를 성모 마리아에게 헌정하는 경우도 생겼다. 그중에서도 〈수태고지〉는 르네상스 화가들에게 가장 많이 주문되었고, 대단히 사랑받는 주제였다.

〈수태고지〉에 나타나는 세 가지 기본 요소는 마리아와 대천사 가브리엘, 그리고 성령을 상징하는 비둘기다. 여기에 백합이 더해져서 마리아의 순결함과 고귀함을 강조했다. 성서의 내용을 알면 쉽게 이해되지만, 그림에 등장하는 색이나 대상이 지닌 상징적 의미, 등장인물들의 자세, 그리고 그들의 표정을 이해하는 것은 〈수태고지〉를 감상하는 핵심 포인트다.

특히 〈수태고지〉에서 마리아의 표정과 자세가 가장 중요하다. 대천사

가브리엘이 성령의 힘으로 아기를 잉태했다는 소식을 전하자, 마리아는 기쁜 소식을 듣고 놀람 → 심사숙고 → 질문 → 순종 → 공로 등의 순서로 감정 상태가 변하는데, 화가들은 이 감정의 변화를 표현하기 위해 신중하게 그림을 그렸다. 이 중에서 마리아가 '놀람'과 '순종'의 감정을 느낄 때의 모습이 가장 많이 그려졌다.

마르티니의 〈수태고지〉

백합꽃과 올리브 가지가 동시에 등장하는 유명한 〈수태고지〉가 있다. 바로 14세기 이탈리아 토스카나 지역의 시에나를 대표하는 화가 시모네 마르티니Simone Martini가 그린 〈수태고지〉(1333년경)다.그림 65 이 작품은 〈수태고지〉 작품들을 설명할 때마다, 또는 르네상스를 설명할 때마다 빼놓을 수 없는 중요한 작품이다. 시에나 지역의 대성당을 위해 주문된 것으로 환상적인 황금색의 배경이 시선을 사로잡는 아름다운 걸작이다.

이 작품에서 백합꽃은 대천사 가브리엘과 마리아 사이에 있는 '화병의 꽃'으로 등장한다. 이렇게 화병에 꽂힌 백합은 북유럽에서 유행하는 방식으로 남유럽의 이탈리아에서는 흔한 것이 아니었다. 그런 의미에서 본다면 그림 속의 백합은 르네상스 예술의 중심지 이탈리아에서 북유럽의 방식으로 그려진 것이었다. 더군다나 대천사 역시 백합 대신 올리브 가지를 들었으니 이탈리아 르네상스의 양식을 벗어난 그림이었음이 틀림없다.

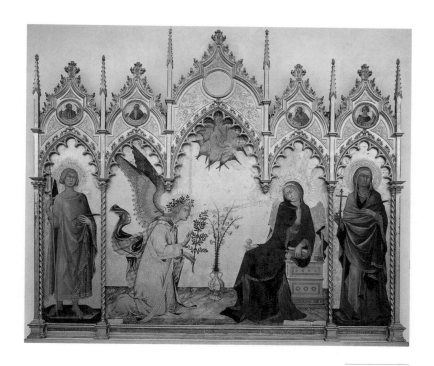

[그림 65] 시모네 마르티니, 〈수태고지〉, 1333년경, 우피치미술관

마르티니가 독특한 방식으로 〈수태고지〉를 그린 배경에는 그만한 시대적 상황이 있었다. 현재의 이탈리아는 통일된 하나의 공화국이지만 르네상스 시기만 해도 각 도시 공화국들이 서로 다투고 경쟁하며 각기 고유한 문화의 자존심을 세우곤 했다. 그런 시대에 시에나는 피렌체의 도전을 받았다. 중세에 부를 자랑하던 도시 시에나는 금융업으로 급부상한 피렌체로부터 위협을 받자 자존심에 상처를 입었다. 이 와중에 마

을의 자존심, 시에나대성당의 제단화를 시에나의 대표 화가 마르티니에게 주문한 것이었다.

마르티니는 〈수태고지〉를 제단화로 주문받고 고심했다. 그 이유는 〈수태고지〉의 중요한 상징인 백합꽃이 피렌체의 상징이자 공식 문양이었기 때문이었다. 피렌체의 상징인 백합꽃을 성모 마리아에게 선물하는 그림을 시에나대성당에 장식할 수는 없었다. 그래서 마르니티는 올리브 가지를 생각해냈다. 올리브는 토스카나 지역을 대표하니, '평화의 예수'와 '승리'를 상징하는 좋은 소재가 될 수 있었다.

마르티니는 가브리엘의 손에 백합 대신 올리브 가지를 그렸다. 황금빛 머리에 쓴 관에도 올리브 가지로 조화롭게 장식했다. 백합은 그림의 중심에서 분명히 존재감을 드러내면서도 가시가 잔뜩 돋친 모습이다. 마리아의 고통스러운 앞날을 의미하는 가시 돋친 백합은 피렌체의 미래를 빗대어 표현한 것이기도 했다. 금빛 날개를 활짝 펼치고 휘날리는 망토를 입고 있는 가브리엘은 이 작품에서 가장 눈길을 끄는 존재다. 그런 그가 올리브 나무로 머리를 장식하고, 올리브 가지를 손에 들고 있었으니, 시에나에는 곧 평화로운 승리가 찾아올 것만 같다. 반대로 가시 돋친 백합은 피렌체에 다가올 고난을 의미했다.

그러나 마르티니의 아이디어에도 시에나의 명성은 여기까지였다. 시에나대성당의 남쪽은 피렌체 메디치 가문의 방해로 미완성이 된 채 지금까지 남아 있다. 마르티니의 〈수태고지〉는 피렌체로 옮겨와 오늘날

우피치미술관에 걸려 있다. 시에나의 자존심이 걸린 작품이 어떻게 피렌체로 왔는지 알 수 없지만, 피렌체 중심의 산타마리아델피오레대성당이 완공되던 15세기가 되자 시에나의 시대는 역사에서 서서히 사라지고 있었다.

레오나르도 다빈치의 〈수태고지〉

〈수태고지〉는 레오나르도 다빈치의 그림처럼 가브리엘이 백합을 들고 있는 형식이 가장 보편적이다.그림 66 레오나르도 다빈치는 자신만의 독특한 기법으로 이 그림을 완성했는데, 그림 속 백합은 눈에 보이지 않을 정도로 흐릿하게 그려져 있다. 가브리엘의 손에 들린 백합은 유심히 찾아봐야 그 존재를 알 수 있다. 그 나름대로 원근법을 살리기 위해 과학적인 방법을 고안하여 그렸기 때문이다.

다빈치는 소실점을 향해 작아지는 원근법과 스스로 발명한 '공기원근법sfumato'을 교묘하게 사용하여 입체감을 살렸다. 물체의 윤곽을 명확하게 구분 짓지 않고 안개처럼 부드럽게 표현하는 기법이다. 그 덕분에 가브리엘 천사가 왼손에 들고 있는 백합은 대기 속에 묻힌 듯 뿌옇게 보인다. 가브리엘의 얼굴보다 백합이 더 멀리 있다는 의미의 표현이었다.

다빈치의 과학적인 탐구는 천사의 날개를 그리면서 더욱 발휘되었다. 그는 직접 새를 잡아서 날개를 관찰하고 연구한 후에 이 그림을 그렸다. 그래서인지 천사의 날개는 근육과 관절이 살아 있는 새의 날개처

[그림 66] 레오나르도 다빈치, 〈수태고지〉, 1472, 우피치미술관

럼 표현되었다. 그림의 배경에는 토스카나의 한 지역이 그대로 묘사되어 있다. 모든 것이 빈틈없는 계획과 준비를 통해 그려진 그림이라는 것을 알고 나면 과연 레오나르도 다빈치다운 그림이라는 생각이 든다. 그의 과학적이고 이성적인 태도가 빛나는 작품이다.

필리포 리피의 〈수태고지〉

프라 필리포 리피Fra Fillippo Lippi는 15세기 르네상스 시대의 수도사이자 화가로서 〈수태고지〉를 가장 많이 그린 화가 중 한 사람이다. 그가 제작한 네 점의 〈수태고지〉 제단화 중 두 점은 가브리엘이 마리아에게 백합을 공손하게 바치는 장면을 그린 그림이다.그림 67 가브리엘은 마리아가 임신했다는 사실을 전하면서 당황하는 마리아를 향해 "신에게 불가능한 것은 없다"고 답했다. 그녀는 이 모든 것을 받아들이면서 신에게 순종하는 단계에 들어갔다. 필리포 리피는 가브리엘이 건네주는 백합을 조용히 받아들이면서 순종하는 마리아를 포착해 〈수태고지〉(1440~1455)를 그렸다. 그런데 그림을 살펴보면 공손한 마리아의 표정이 어딘지 모를 우울감에 사로잡혀 있다. 그녀는 앞으로 다가올 고통스런 운명을 두려워하는 것 같다. 마리아의 표정은 보는 사람도 안타까울 만큼 어둡고 슬프다.

 일반적으로 '순종'하는 단계에서 마리아는 온순하게 두 손을 모으고 머리를 숙여 신의 뜻을 받아들이는 자세를 취한다. 그런 의미에서 필리포 리피의 〈수태고지〉는 마리아의 우울한 감정 상태를 부각한 것이라고

[그림 67] 필리포 리피, 〈두 기부자와 수태고지〉(부분), 1440~1455, 로마 국립고전미술관

할 수 있다. 인간의 감성, 즉 '인성'이 표현된 마리아였다.

다가올 미래의 두려움을 감내하면서 마리아는 신의 뜻을 받아들인다. 마리아가 순종하고 모든 것을 받아들인 단계에서 대천사 가브리엘은 수태고지로서 맡은 모든 역할을 마친 셈이었다. 이제 가브리엘에게는 다시 하느님의 나라로 돌아가는 일만 남았다. 그런데 19세기가 되자 이 수태고지의 상황이 달라졌다. 가브리엘이 전해주는 백합을 마다하는 마리아가 생겼으니 말이다. 과연 가브리엘은 이 상황에서 어떻게 했을지 궁금하기만 하다.

단테 게이브리얼 로세티의 〈수태고지〉

현대에 가까울수록 화가들은 더욱 그림에 독특한 개성을 드러냈는데, 성스러운 〈수태고지〉 그림도 예외가 아니었다. 19세기에 활동한 영국의 화가 단테 게이브리얼 로세티Dante Gabriel Rossetti가 그린 〈수태고지〉(1850)를 살펴보자.그림 68

일단, 마리아의 임신을 알리러 온 가브리엘의 차림새가 매우 수상해 보인다. 몸이 슬쩍 드러나는 옷을 입고 있는데, 이를 통해 근육질의 남성성을 은근히 드러내고 있다. 게다가 신의 전령으로서 공손한 자세는 어디로 갔는지, 마리아 앞에 우뚝 서서 백합을 내밀고 있다. 이에 응답하는 마리아도 그가 내미는 백합꽃을 몽롱한 눈빛으로 바라보며 벽에 붙어 웅크리고 있다. 전체적으로 전례 없는 이상한 〈수태고지〉 그림이다.

그림 속 마리아의 태도는 사람들에게 다양한 반응을 불러일으켰다. 앞으로 다가올 운명을 두려워하는 마리아인지, 아니면 남성 중심의 기독교적 가치관을 거부하는 것인지, 또는 남성을 성적으로 받아들이기 두려워하는 여성을 언급하는 것인지 알 수 없다. 이 작품은 어떻게 해석하느냐에 따라 논란이 일기에 충분했다. 어쨌거나 로세티의 〈수태고지〉는 과거로 돌아간다면 종교재판에 회부되어 중형을 면치 못할 작품이었다. 그림을 발표한 당시에도 로세티가 감당하기 힘들 정도의 비판이 쏟아졌다고 한다.

19세기 중반에 그려진 〈수태고지〉의 백합은 순결뿐 아니라 남성이

[그림 68] 단테 게이브리얼 로세티, 〈수태고지〉, 1850, 테이트브리튼

지닌 모든 권위를 대변하고 있었다. 이에 답하는 마리아도 대천사 가브리엘을 모르는 사람처럼 피하거나, 신의 소식마저 거부하는 모습으로 그려졌다. 이처럼 시대와 화가마다 〈수태고지〉를 그려내는 방법은 제각각 달랐다.

현대 화가의 〈수태고지〉

프랑스의 상징주의 화가 모리스 드니Maurice Denis는 모든 것이 따스함으로 넘쳐나는 〈수태고지〉(1913)를 그렸다.그림 69 새하얀 백합이 햇살을 받아들이듯이 순백의 마리아도 신의 은총을 받아들여서 영광을 향한 긴 여정을 시작하려는 모습이다. 마리아는 이미 모든 것을 예상했던 것 같다. 감사의 기도를 올리고 있는 마리아의 얼굴은 확고하며 흔들림이 없다. 백합은 그런 마리아의 소식을 창밖의 하늘을 향해 수신하는 중이다. 모리스 드니의 〈수태고지〉는 언제 봐도 사람들의 마음을 온화하게 만들어준다.

현대에 그린 〈수태고지〉라고 해서 아름다움과 성스러움을 잊을 리 없다. 미국의 화가 존 콜리어John Collier는 텍사스의 한 교회에서 주문을 받고 〈수태고지〉(2000)를 그렸다. 그는 〈수태고지〉에 평범한 듯하면서도 현대적인 감성을 살렸다. 오늘날 미국 교외의 한 마을을 배경으로, 한 10대 소녀 앞에 화분에 뿌리 내린 싱싱하고 건강한 백합의 모습이 있다. 이처럼 복잡하고 난해한 현대 회화에서도 〈수태고지〉가 전하는 감동은 계속 이어진다.

[그림 69] 모리스 드니, 〈수태고지〉, 1913, 룩셈부르크미술관

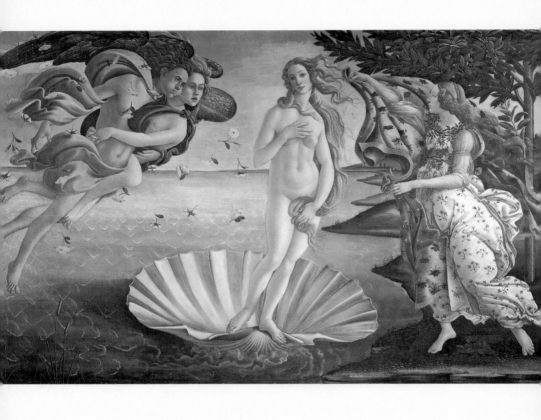

[그림 70] 산드로 보티첼리, 〈비너스의 탄생〉, 1484~1486, 우피치미술관

아름다운 여신의 탄생

보티첼리의 〈비너스의 탄생〉과 피렌체

거품에서 태어난 여자

그리스-로마신화에 등장하는 12신 중에서 비너스는 아름다움과 사랑을 대표하는 신이다. 그녀의 신비로운 탄생은 수많은 신화를 통틀어 가장 흥미로운 이야기일 것이다.

우리가 흔히 알고 있는 '비너스'는 '베누스Venus'의 영어식 발음이고, 고대 그리스에서는 '아프로디테Aphrodite'라고 불렸다. 8년경에 오비디우스가 쓴《변신 이야기》에 따르면 하늘의 신 우라노스의 성기를 아들인 크로노스가 잘라 바다에 던지자 거품이 일었고, 그 거품 속에서 비너스

가 태어났다고 한다. '아프로디테'는 '거품에서 태어난 여자'라는 뜻으로 그녀의 탄생 신화가 담겨 있다. 다시 말하면 비너스는 우라노스의 생식기에서 탄생했기 때문에 어머니 없이 아버지에게서만 태어난 독특한 탄생 배경을 가진 신이었다. 이 여신의 탄생은 지상의 세속적인 탄생과는 분명 다른 의미이므로 비너스의 '미'를 논하려면 세속적인 아름다움과는 다른 차원에서 들여다봐야 한다.

15세기 피렌체의 화가들은 오비디우스의 《변신 이야기》를 회상하며 그림을 그렸는데, 산드로 보티첼리의 〈비너스의 탄생〉은 신성한 비너스의 아름다움을 가장 잘 표현한 그림이었다.

르네상스는 고대의 학문이나 예술의 '재생', '부활'이라는 의미를 갖고 있다. 즉, '고대가 다시 태어나다'라는 뜻이다. 르네상스인은 중세를 '야만족에 짓밟힌 시대'로 규정하고 자신들이 살고 있는 시대를 고대 그리스와 로마의 문화가 부활한 위대한 시대로 만들어나갔다. 더구나 고대와 르네상스 사이에 끼어 있는 중세를 '암흑기'로 격하시킴으로서, 그 암흑기를 뛰어넘어 다시 태어난 고대라는 의미의 '르네상스' 이미지를 만드는 데 집중했다.

위대한 고대의 부활과 플라톤 아카데미

고대 그리스의 인문학적 전통이 다시 이탈리아를 중심으로 부활할 수 있었던 것은 이탈리아로 이주해왔던 비잔틴 학자들의 노력 덕분이었다.

비잔틴제국이 1453년 오스만에게 점령당하자 고대 그리스의 명맥을 이어가던 비잔틴 학자들은 이슬람교를 피해서 기독교 지역으로 피신할 수밖에 없었다. 이 덕분에 고대 플라톤주의의 관념적인 학문과 철학이 집적되어 이탈리아 르네상스의 학문과 예술로 꽃을 피울 수 있었다.

비잔틴 학자들을 직접 나서서 초청한 곳은 피렌체였다. 특히 피렌체의 통치차 코시모 데 메디치는 더 많은 비잔틴 학자들을 초청해 피렌체에 플라톤 아카데미를 설립하고 그리스 인문학 연구를 후원했다. 그의 대를 이어받은 아들 로렌초 데 메디치 역시 열렬한 고전 숭배자였는데 인문학자들과 화가들이 교류하고 지식을 쌓을 수 있도록 평생 후원을 아끼지 않았다. 보티첼리는 물론이고 미켈란젤로, 레오나르도 다빈치 등이 모두 이렇게 성장한 화가였다.

이 중에서도 보티첼리는 메디치 가문이 추구했던 고대의 사상을 르네상스 예술에 뿌리내리게 하는 데 중요한 기점이 되는 화가였다. 메디치 가문은 고대의 많은 자료를 번역하고 체계화해서 기독교와 조화시키고자 했는데, 그 이상을 보티첼리가 가장 잘 소화해냈다고 볼 수 있다. 그 대표작 중 하나가 〈비너스의 탄생〉이다.

보티첼리의 비너스

보티첼리가 그린 비너스는 사랑과 미의 여신이라고 하기에는 이해하기 어려운 부분들이 많다. 비너스의 팔은 너무 길게 내려와 있고 어깨는 비

정상적으로 처진 듯하며, 목과 얼굴의 연결도 어색하기만 하다. 우리가 생각하는 아름다움의 기준에 맞지 않는 여신이라고 해야 할 정도다.

고대의 이상적인 아름다움이 다시 태어난 르네상스에는 비너스도 신성한 아름다움을 간직한 천상의 여신으로 그려졌다. 그러면서 세속적인 여인의 아름다움보다 더욱 순수하고 진지한 것으로 생각했다. 보티첼리는 천상의 비너스를 그렸고, 그녀는 진정한 사랑으로 마음과 영혼을 고무시키는 불멸의 신성함을 간직한 여신이었다. 특히, 몽롱하며 부끄러운 듯 살짝 몸을 가리고 있는 비너스의 정숙함이야말로 천상의 아름다움이며, 이 아름다움에 대해 우리가 느끼는 감동 역시 신에게 도달하는 고상한 정신의 아름다움에서 온다고 생각했다.

제피로스와 클로리스, 그리고 장미

보티첼리는 비너스의 신성하고 절대적인 아름다움과의 상생을 위해 다른 상징과 의미를 함께 기획하고 구성했다. 먼저 서풍의 신 제피로스Zephyros는 바다 한가운데서 태어난 비너스를 키프로스 해안가에 도달할 수 있도록 바람을 불어주는 역할을 하고 있다. 우리나라에서는 봄에 부는 따뜻한 바람을 남쪽에서 불어오는 '남풍'이라고 말하지만, 유럽에서는 '서풍'에 봄을 가져오는 희망적 메시지를 부여한다. 그러므로 제피로스의 바람은 곧 봄이 시작된다는 뜻이었다.

또한, 제피로스와 서로 부둥켜안은 여인은 봄의 님프인 클로리스

서풍의 신 제피로스와 그의 연인 클로리스.

Chloris다. 그녀는 제피로스와 결혼해 플로라Flora로 변신했고, 봄의 전령
이 되어 모든 것을 꽃으로 피어나게 했다. 이들이 바다 한가운데서 태어
난 비너스에게 바람을 불어주어 키프로스섬으로 안내한다. 그 순간 어
디선가 장미꽃이 날아든다. 비너스가 탄생하는 순간을 지켜본 신들이

그녀의 아름다움에 반해서 세상에서 가장 아름다운 장미꽃을 만들어 비너스에게 보내준 것이다. 비너스가 키프로스에 도착하는 순간, 봄이 찾아오고 있다.

계절의 신, 호라이

비너스를 환대하며 달려 나오는 여인은 계절의 신 호라이Horai다. 그녀는 계절을 관장하는 여신으로 시간의 신으로도 알려져 있다. 또한 꽃을 피우거나 식물의 성장에 관여하거나 열매를 맺게 하여 생명의 주기를 관장하고 세상의 질서를 지키는 일을 담당한다.

그림 속 호라이는 지금 꽃으로 충만하다. 수레국화 문양이 가득한 드레스를 입고 장미 띠로 허리를 동여맸다. 그녀가 들고 가는 붉은 외투에도 데이지 꽃 자수가 놓아져 있다. 수레국화와 데이지 꽃은 행복과 평화를 상징했다.

시선을 돌려 호라이의 두 발 사이를 유심히 들여다보면 또 하나의 꽃이 있다. 바로 아네모네. 이 꽃은 제피로스와 아네모네가 사랑에 빠지자 제피로스의 아내 클로리스가 꽃으로 만들어버린 여인이다. 하지만 제피로스는 꽃이 되어버린 아네모네를 잊을 수 없어서 따뜻한 서풍을 불어 아네모네를 피어나게 했다.

그 이후로 바람꽃이 된 아네모네는 서풍이 올 때 피어나서 그 바람이 가라앉을 때까지 개화한다. 그녀는 해마다 제피로스를 기대하고 기다리

호라이의 드레스에는 수레국화 문양이, 비너스를 위한 붉은 옷에는
데이지 문양이 수가 놓아져 있다. 호라이의 두 발 사이에는 아네모네 꽃이 피어 있다.

는 꽃이 되었다. 마치 키프로스섬이 오래전부터 비너스 여신을 기다리

고 있었던 것처럼 말이다.

월계수와 로렌초 데 메디치

그림 속 키프로스섬에는 월계수가 숲을 이룬다. 호라이의 뒤로 빽빽하게 늘어서 있는 나무들은 월계수다. 보티첼리는 피렌체를 통치하던 로렌초 데 메디치에서 '로렌초Lorenzo'가 바로 월계수를 뜻하는 '라우루스Laurus'에서 유래한 것에 착안했다. 그러니까 월계수가 빽빽한 숲이 있는 키프로스섬은 로렌초가 통치하는 피렌체를 의미했다. 그렇게 보면 보티첼리의 〈비너스의 탄생〉은 르네상스의 본고장 피렌체에 신성한 아름다움을 간직한 여신, 비너스가 도착하는 장면으로 읽힌다.

보티첼리의 〈비너스의 탄생〉은 메디치 가문의 누가, 왜 주문했는지 아직까지도 정확하게 밝혀지지 않았다. 다만 로렌초 데 메디치가 피렌체를 지배하는 동안에 이 그림이 그려졌고, 메디치가에서 보티첼리에게 주문했으며, 메디치가의 소장품이었다는 것 정도만 알려진 상태다.

보티첼리는 메디치 가문이 추구했던 고대의 이상적이고 관념적인 미를 토대로 아름다운 여신, 천상의 비너스를 그렸다. 그녀의 탄생을 축하하는 장미꽃마저 신들이 만들어낸 천상의 꽃이었으므로 그녀의 신성함과 조화를 이룬다.

보티첼리는 메디치 가문의 후원을 바탕으로 르네상스의 이념을 잘 대변하는 화가였다. 그것이 메디치 가문의 이상이기도 했고, 피렌체 도시를 통치하는 정치적인 수단이기도 했다.

지금까지의 설명을 토대로 앞의 그림을 다시 한번 살펴 보자. 메디치

가의 주문으로 비너스가 도착한 피렌체에 행복과 평화의 계절이 시작

되고 있음이 보일 것이다.

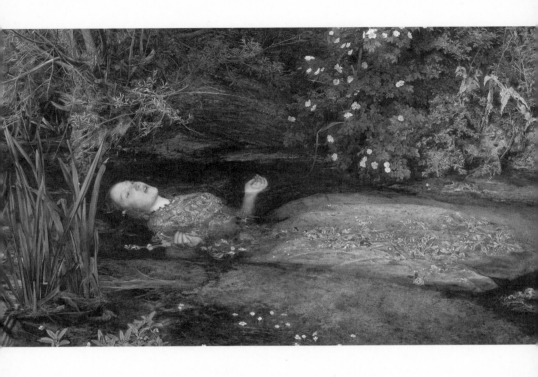

[그림 7] 존 에버렛 밀레이, 〈오필리아〉, 1851년경, 테이트브리튼

비극적인 약혼녀의 죽음

〈오필리아〉와 양귀비꽃

라파엘전파의 대표작, 〈오필리아〉

아름다운 드레스를 입은 여인이 꽃과 풀이 가득한 자연에 둘러싸인 채 하늘을 바라보며 누워 있다. 세익스피어의 비극《햄릿》에 등장하는 햄릿의 약혼녀 오필리아다. 그녀는 자신의 아버지를 죽인 사람이 약혼자 햄릿이란 사실을 알고 충격을 받아 미쳐버린다. 그 상태로 노래를 부르며 숲속을 헤매다가 발을 헛디더 강물에 빠졌고, 결국 물 속으로 서서히 가라앉으며 최후를 맞았다.

비운의 여인 오필리아는 화가들에게 인기 있는 소재였지만, 밀레이

의 〈오필리아〉(1851년경)만큼 자연을 성실하게 묘사해낸 그림은 없었다.^{그림 7)} 존 밀레이가 얼마나 열정적으로 〈오필리아〉를 준비했던지 그 일화는 유명한 에피소드로 전해질 정도다.

밀레이는 〈오필리아〉를 그리기 위해서 적절한 장소를 찾아다녔다. 그리고 오필리아의 죽음을 연상할 수 있는 나무와 숲이 어우러진 서리 지방의 혹스밀강Hogsmill River을 찾았다. 그는 이곳에서 자연을 세밀히 관찰하고 꼼꼼하게 그리면서 다섯 달을 보냈다. 그 시간 동안 밀레이는 벌레의 공격과 눈보라를 견디면서 움집에서 생활해야 했다. 자연의 묘사를 어느 정도 완성하자 이번에는 엘리자베스 시덜Elizabeth Siddall이라는 여인을 모델로 인물 작업을 새로 시작했다. 강물에 빠진 오필리아를 실감 나게 그리기 위해 밀레이는 엘리자베스를 물이 채워진 욕조에 장시간 누워 있게 했다. 엘리자베스는 오랜 시간을 버티다가 물이 식어버려 심한 감기에 걸리고 말았다. 결국 밀레이는 엘리자베스에게 치료비를 물어주고 이 해프닝을 마무리했다. 이렇게 극한의 상황에서 〈오필리아〉는 완성되었다.

밀레이와 〈오필리아〉에 얽힌 여러 가지 후담이 떠돌았지만, 결론은 놀라울 정도로 사실적인 그림이 완성되었다는 것이다. 자연의 묘사가 사진을 옮겨놓은 것처럼 밝고 투명했고, 식물도감에 나올 만큼 자세하고 생생했다. 꽃과 식물의 상징도 그림에서 빼놓지 않고 그 의미를 담아서 오필리아의 비극적인 이야기를 연상하게 했다. 즉, 늘어진 쐐기풀은

‘고통’을, 붉은 양귀비꽃은 ‘잠과 죽음’을 의미했다. 밀레이는 오필리아 주변의 꽃과 식물에 상징을 담아 그림으로써 그녀의 비통한 마음을 전달하고자 했다. 강물에 떠내려가는 오필리아는 죽음을 연상시킬 정도로 창백하고 몽롱한 표정으로 꽃과 함께 서서히 가라앉고 있다. 정성을 다해 그린 〈오필리아〉는 지금까지도 라파엘전파의 대표작으로 거론된다.

새로운 고전 화풍을 만들다

라파엘전파는 말 그대로 르네상스 시대의 화가 라파엘로의 화풍의 이전으로 돌아가야 한다는 의미다. 이들은 19세기 빅토리아 시대에 존 밀레이를 주축으로 결성된 예술가들의 모임이었다. 존 밀레이는 왕립예술원 학생이었던 시절에 고전적이고 이상화된 미술이 영국의 미술을 변질시켰다고 주장했다. 고전적이면서도 이상화된 미술이 르네상스의 화가 라파엘로부터 시작되었다고 결론을 내린 밀레이는 르네상스 이전의 중세 장인들처럼 진실한 마음으로 최선을 다해 자연을 모사하는 것을 중요하게 여겼다.

그러자 밀레이의 의견에 동조하는 화가, 조각가, 시인 등 다양한 분야의 예술가들이 모여들었다. 그중에는 당시 미술계에 강력한 영향력을 미치던 평론가 존 러스킨John Ruskin도 있었다. 주변의 조롱과 비난이 있었지만 존 러스킨의 긍정적인 평가는 이들에게 큰 힘이 되었다. 초기에는 동료애를 발휘하여 자신들의 작품에 ‘프리 라파엘Pre-Raphaelite’이라는

서명을 남겼다. 이 서명으로 인해서 이 예술가 집단을 부르는 명칭이 유래했고, 우리나라에서는 '라파엘전파'라고 부르고 있다.

초기 라파엘전파는 활발하게 예술 활동을 펼쳤다. 그러나 그들이 지향했던 목표들과 복잡하게 얽힌 개인적인 삶으로 인해서 집단적인 움직임이 금세 약화되고 말았다. 하지만 라파엘전파의 그림은 고전적인 그림과는 다른 새로운 경향을 드러낸 것은 분명하다.

한때 라파엘전파의 일원이었던 아서 휴스Arthur Hughes의 작품에는 과거에는 찾아보기 어려운 독특한 색채가 사용되었다. 보라색을 좋아했던 휴스는 〈4월의 사랑April Love〉(1855~1856)에서 여인의 보랏빛 긴 드레스로 강렬한 인상을 남겼다.그림 72 붉은색은 물론이거니와 보라색이나 청록색 등의 자극적인 색채는 감성을 불러일으키는 것으로, 이성을 중시하는 고전적인 그림에서는 경계하는 색채였다. 그나마 종교적인 의미에서 조금 사용될 뿐이었지만, 수많은 명화들을 떠올려봐도 19세기 중반 이전까지 이렇게 강렬한 보라색을 사용한 고전 명화들은 찾아보기 어렵다.

고전적인 그림에 사로잡혀 있던 영국의 미술계에서 라파엘전파는 화단의 반항아였다. 라파엘전파 화가들이 이렇게 독특한 색채를 사용했던 것은 휴스가 〈4월의 사랑〉을 그리던 시기에 영국에서 보라색 염료가 생산되었던 것도 한몫했지만 그동안 드러내지 않았던 감성의 세계를 받아들인 낭만주의의 신선한 바람도 중요한 역할을 했다.

[그림 72] 아서 휴스, 〈4월의 사랑〉, 1855~1856, 테이트브리튼

또한 자연과 풍경도 고전 미술에서 중시되지 않는 소재였다. 인물이나 역사적인 사실을 그린 그림에서 자연은 그저 부수적인 요소로만 그려졌다. 그러나 19세기에 산업화를 맞이하면서 순수하고 때 묻지 않은 자연의 중요성을 크게 강조했고 중세 시대를 동경하는 라파엘전파 화가들이 자연을 대하는 자세도 남달라질 수밖에 없었다. 중세 미술의 진실함과 순수함을 표방하는 것이 목표였던 만큼 그들은 자연 그대로의 형태와 색채를 선명하게 그려내기 위해서 함께 여행을 다니며 자연 속에서 사생을 즐겼다. 그래서 실재의 자연을 섬세하게 묘사함으로써 사진처럼 밝고 투명한 자연의 색채를 표현했다.

영국 문학과 미술의 결합

영국의 문학적 전통은 예술에도 반영되었다. '문학작품을 서술하는 회화'라고 이해해도 무리가 없을 만큼 라파엘전파의 회화는 문학과 연관성이 높았다. 존 밀레이의 〈오필리아〉가 《햄릿》의 등장인물이었던 것처럼 라파엘전파 화가들 중에는 낭만주의 시인인 존 키츠John Keats와 앨프리드 테니슨Alfred Tennyson의 시를 매우 좋아하여 그림에 응용한 화가도 있고 심지어 직접 문학가로 활동하며 시를 쓰는 화가도 있었다. 이들은 자신들이 좋아하는 문학을 빈번히 인용하고, 여기에 탐미적이고 여성적인 감수성을 더해 그림으로 재창조했다. 그 결과 대단히 매력적이고 새로운 그림이 탄생했다. 그림 73

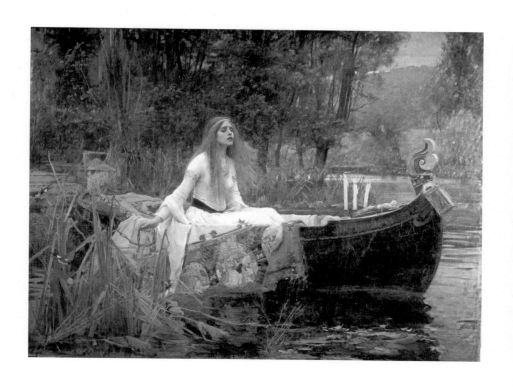

[그림 73] 존 윌리엄 워터하우스, 〈샬롯의 여인〉, 1888, 개인 소장
낭만주의 시인 앨프리드 테니슨의 시 〈샬롯의 여인〉을 소재로 한 작품이다.

라파엘전파 화가들 가운데 존 윌리엄 워터하우스John William Waterhouse
는 〈오필리아〉를 여러 점 그린 화가로 유명하다. 그는 몸을 드러내는 긴
드레스를 입고 긴 머리를 늘어뜨린 오필리아를 그리면서 부드러운 여
성미를 극적으로 표현했다.그림 74 아름다운 오필리아지만 여기서도 불운
한 기운을 피해갈 수 없었다. 붉은 양귀비꽃을 긴 머리에 꽂으며 물가에
앉아 노래 부르는 그녀는 창백하다 못해 아름다운 유령 같다. 이 그림
은 사진처럼 섬세하게 자연을 묘사해 오필리아의 죽음을 더욱 실감 나
게 한다. 하지만 《햄릿》에는 양귀비꽃이 등장하지 않는다. 그럼에도 오
필리아를 그린 화가들은 그녀에게 예고된 비극을 강조하기 위해 붉은
양귀비 장식이 필요하다고 생각했던 듯하다. 〈오필리아〉를 그린 대개의
그림에는 붉은 양귀비가 그녀와 함께 단짝처럼 등장한다.

오딜롱 르동의 〈오필리아〉

오필리아를 그린 그림은 프랑스에도 있었다. 같은 시대에 활동했던 프
랑스의 상징주의 화가 오딜롱 르동은 오필리아를 좋아해서 같은 주제
의 그림을 여러 차례 그렸다.그림 75 르동이 그린 오필리아는 꿈을 꾸듯 깊
은 잠에 빠져 있다. 마치 꿈속에서나 만날 것 같은 몽롱하면서도 신비한
모습의 여인이다. 영국의 라파엘전파 화가들이 비극적인 죽음을 맞는
여인의 불길한 정서를 실감나게 표현하고, 자연을 사진처럼 밝고 세밀
하게 그려낸 것에 비해 르동의 〈오필리아〉(1900~1905)는 환상적인 느낌

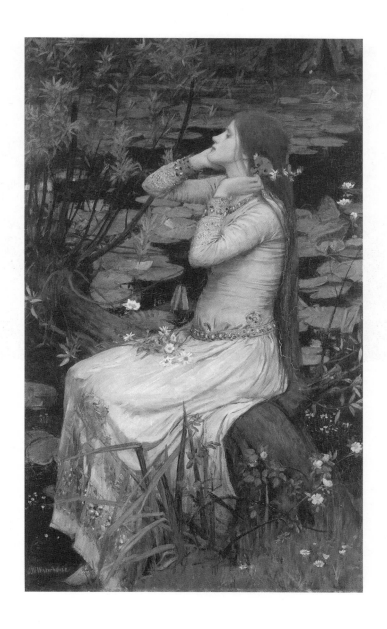

[그림 74] 존 윌리엄 워터하우스, 〈오필리아〉, 1894, 개인 소장

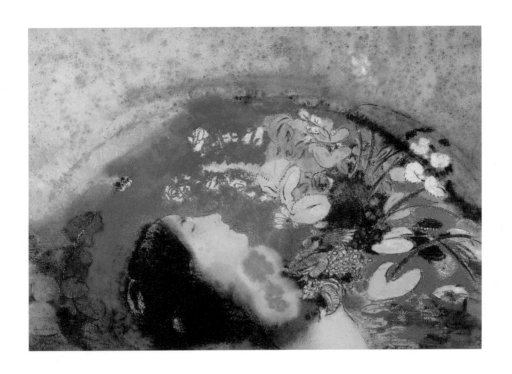

[그림 75] 오딜롱 르동, 〈오필리아〉, 1900~1905, 개인 소장

을 준다. 굳이 비교하자면 라파엘전파의 그림들은 상당히 문학적 동질성과 형태의 재현 묘사를 중시했다는 것을 알 수 있다.

라파엘전파가 생각하는 오필리아는 사진처럼 생생한 자연에 둘러싸인 지나칠 정도로 아름다운 여인이다. 긴 머리의 그녀를 바라보는 낭만이 있지만 뭔가 불길한 최후가 느껴지는 것 또한 사실이다. 마치 연극 속의 오필리아가 그림 속에서 최후를 맞는 것 같다. 그래서인지 아름다운 그림 안에 죽음의 그림자가 도사리고 있다. 라파엘전파의 오필리아는 아름다우면서도 오싹한 기운이 감도는 여인으로 등장한다.

하지만 르동의 그림에서는 그런 불길함이 어딘가 모르게 온화해졌다. 오히려 오필리아를 떠나보내는 안타까운 마음마저 드는 그림이다. 르동은 강렬한 붉은색의 양귀비꽃이 아닌 부드러운 주황색의 양귀비꽃을 선택했다. 화사하면서도 온화한 색채는 그녀의 비극을 좀 더 따뜻하게 씻어주는 것 같다. 이제 오필리아는 비운의 죽음과 갈등에서 벗어나 깊고 편안한 잠의 세계로 떠나고 있다.

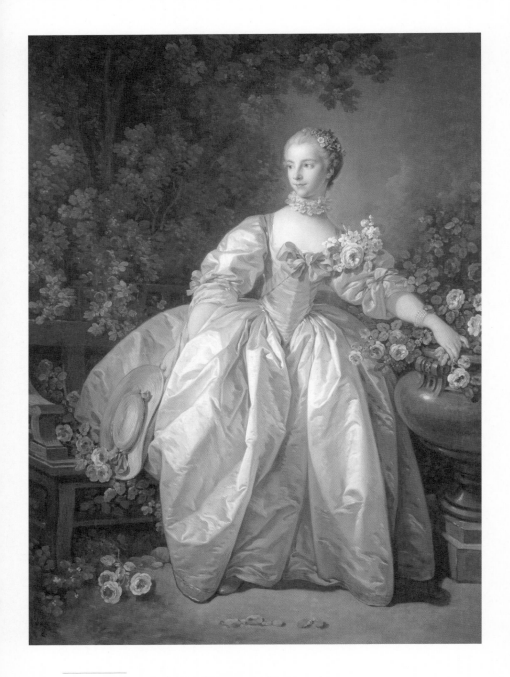

[그림 76] 프랑수아 부셰, 〈베르제네 부인〉, 1766, 워싱턴국립미술관

우아한 여인들의 초상

프랑수아 부셰와 살롱 문화

귀족들의 취향을 저격한 궁정화가

고급 드레스와 레이스, 커다란 리본으로 단장한 그림 속의 베르제네 부인은 얼굴마저 손색이 없을 정도로 아름답다. 머리와 어깨를 장식한 꽃들은 왜 이리도 사랑스러운지. 이렇게 아름다운 여인이 또 있을까 싶다.그림 76 그러나 사진기가 발명되기 이전에 그려진 이 초상화를 보고 베르제네의 미모가 실제로 우아했는지 아닌지 검증할 방법이 없다. 한 가지 확실한 것은 자신을 환상적인 매력을 지닌 여인으로 그려줄 화가가 그녀에게 있었다는 사실이다.

아름다움을 탐닉하던 시대, 18세기 프랑스에는 귀족들의 취향과 유행을 그대로 반영해주는 뛰어난 화가가 있었다. 그 화가는 루이 15세의 궁정화가인 프랑수아 부셰François Boucher였다.

로코코 미술의 대가로 불리는 프랑수아 부셰는 1723년 프랑스 왕립 아카데미 경연에서 최고의 화가에게 주어지는 '로마상Prix de Rome'을 수상한 인재였다. 최고의 영예를 안은 부셰는 '국가 장학생'이 되어 3년간의 로마 유학을 마치고 파리에 돌아와 명성을 쌓았다. 뛰어난 재능을 가진 데다 로마에서 바로크 미술을 배워온 부셰는 왕립아카데미 회원은 물론이고 '왕립아카데미 교장'이자 루이 15세의 '수석 궁정화가' 자리까지 일사천리로 올랐다. 부셰의 뛰어난 재능이 귀족과 부르주아 사이에서 유행한 '살롱 문화'에 밀착되어 있었던 덕분에 그의 승승장구는 더욱 수월할 수 있었다.

'살롱 문화'는 귀족들이 가장 두려워했던 태양왕 루이 14세가 사망하고 어린 증손자 루이 15세가 왕위에 오르면서 숨통이 트인 귀족들이 형성한 부유한 상류층의 문화였다. 베르사유궁에 갇혀 있던 귀족들은 이제 궁에서 벗어나 개인적인 공간 '살롱'에 모여 교양, 지식, 예술 등을 공유하며 매력적인 사교 생활을 즐길 수 있었다. 이렇게 귀족들이 화려한 일상을 과시하고 자신을 꾸미기 위해 시작된 '살롱 문화'는 훗날 학문과 교양을 발전시키는 데 앞장섰고, 계몽주의의 영향을 받아 프랑스 혁명이 일어나는 토대가 되었다.

살롱 문화의 주체는 왕족과 귀족, 부르주아 계층과 지식인이 대부분이었다. 바로크 예술에 이어서 프랑스에서 유행한 로코코 예술은 이렇게 살롱 문화로부터 흘러나왔다. 바로크 예술이 왕의 절대적 권위와 힘을 과시하는 육중함으로 압도했다면 로코코 예술은 살롱 문화를 토대로 발전하여 우아한 격조를 중시하는 귀족들의 취향을 반영한 것이었다. 특히 랑부예 후작부인Madame de Rambouillet의 살롱을 시작으로 전개된 문화의 주도권은 여성에게 있었다. 그래서 살롱 문화는 여성의 세련된 취미에 따라 각종 연극과 음악회, 전시회 등으로 발전했고, 사치스럽고 우아하고 예쁜 것에 대한 탐닉으로 이어져 로코코 미술의 전형적인 특징으로 자리 잡았다.

귀족들은 자신의 취향에 맞는 살롱을 운영하면서 예술에 대한 수요와 공급도 새롭게 형성했는데, 특히 미술에 관심 있는 귀족들의 살롱은 화가의 작품을 감상하고 후원자와 예술가의 만남을 자연스럽게 연결하는 등 미술 시장으로서 그 역할을 톡톡히 해냈다. 덕분에 명성 있는 화가들은 예술 후원자들과의 만남을 어렵지 않게 이어나갈 수 있었다.

프랑수아 부셰와 퐁파두르 부인의 인연

당대에 가장 명성이 높았던 화가, 프랑수아 부셰는 조프랭Marie Thérèse Rodet Geoffrin 부인의 살롱에 참석하면서 퐁파두르Jeanne Antoinette Poisson Pompadour 부인을 만나게 된다. 루이 15세의 정부였던 퐁파두르 부인은

뛰어난 미모와 교양으로 왕을 사로잡았던 여인으로 유명하다. 퐁파두르는 루이 15세의 정서적인 면을 세심하게 돌봤으나 국가의 정책까지도 관여해 시민의 원성을 사기도 했다. 하지만 계몽주의 학자들의 《백과전서Encyclopédie》 집필을 후원할 만큼 박식했으며, '퐁파두르 스타일'이란 용어가 생길 정도로 새로운 유행을 창조하고 이끄는 재능이 있었다. 그런 퐁파두르 부인의 높은 예술적 취향에 가장 적절하게 대응했던 화가가 프랑수아 부셰였다. 그녀는 부셰의 재능을 단번에 알아보고 자신의 초상화를 의뢰했다.

부셰의 작품인 〈잔 앙투아네트 푸아송, 퐁파두르 후작부인〉(1750)을 살펴보자.그림 77 그림 속의 퐁파두르 부인은 루이 15세의 두상이 부조로 장식된 팔찌를 드러내며 부드러운 레이스와 분홍색 리본, 푸른색 꽃 장식으로 단장하고 있다. 부셰는 이렇게 여성스러운 장식을 고급스러운 색채와 질감으로 섬세하게 그려내는 재능이 있었다. 얼굴에는 생기 있고 은은한 인상을 불어넣어 우아하고 세련된 여인으로 거듭나게 해주었다. 부셰가 탁월한 화가로서 불린 이유이자 인기 비결이었다.

퐁파두르 부인은 부셰가 그려준 여러 점의 초상화 중에서도 화장하는 모습을 담은 이 작품을 특별히 좋아했다고 한다. 왕의 애첩이라는 증거물을 손목에 드러내면서 예쁘게 단장한 그녀는 사랑스러운 여인 그 자체다. 이 초상화는 루이 15세를 물심양면으로 돌본 퐁파두르 부인에게 가장 고마운 선물이었을 것이다. 퐁파두르 부인은 이 작품을 높은 가

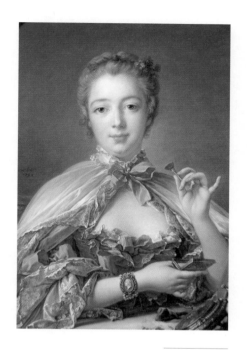

[그림 77] 프랑수아 부셰, 〈잔 앙투아네트 푸와송, 퐁파두르 후작부인〉, 1750,
하버드아트뮤지엄(포그미술관)

격으로 소장했고, 그 이후에도 부셰에게 가장 많은 초상화를 의뢰했다.
부셰가 그린 퐁파두르 부인의 초상화는 이 작품 외에도 더 있다.

　각각의 그림 속에서 퐁파두르 부인은 책을 들고 있는 지적인 여인이
거나, 피아노를 연주하는 음악적 재능의 소유자이기도 하다. 지구본이
나 망원경 같은 과학 도구들이 각 분야의 지식을 갖춘 그녀를 상징하기
도 한다. 심지어 장미꽃 화환 속에 그려진 퐁파두르 부인은 그 아래 놓

인 화구들을 통해 화가의 자질을 과시하기도 한다.

부셰가 그린 퐁파두르 부인의 초상화들은 그녀가 다재다능한 능력의 소유자였다는 것을 증명하기에 충분했다. 부셰의 능력은 퐁파두르 부인의 이미지를 지적이면서도 예술적인 교양을 갖춘 아름다운 여인으로 만들어내는 저장고와 같은 것이었다. ^{그림 78}

크레시궁의 실내장식을 맡다

18세기 귀족들은 베르사유궁에서 익힌 사치스러운 생활을 단순히 화려한 옷차림과 장식에 적용하는 것으로 멈추지 않았다. 그들이 거주하는 저택의 외부부터 가구와 실내 벽화, 도자기, 조각품에 이르기까지 총체적인 아름다움을 즐기며 과시했다. 부셰는 귀족 부인들의 취향에 맞는 초상화를 그려 그녀들의 마음을 사로잡았던 것처럼, 저택의 실내에도 그리스-로마 신화를 주제로 그림을 그려서 우아하고 화려하게 장식하는 탁월한 재능을 발휘했다.

퐁파두르 부인이 개축한 것으로 유명한 크레시궁Château de Crécy은 지금까지도 그녀의 손길이 남아 있는 건축물이다. 퐁파두르 부인이 여러 개의 궁을 아름답게 개축하자 루이 15세가 크레시궁을 선물했고, 그녀는 정성을 다해 새로운 디자인을 계획했다. 그리고 크레시궁의 장식을 위해 당대 최고의 예술가들을 고용했다. 이 중 가장 총애하는 부셰에게 실내 장식을 부탁했고, 전체 개축을 위한 총감독은 샤를 앙드레 반 루Charles-

[그림 78] 프랑수아 부셰, 〈퐁파두르 부인〉, 1756, 알테피나코테크

André van Loo, 식당의 벽은 사냥 그림으로 유명한 장바티스트 우드리Jean-Baptiste Oudry에게 주문했다.

크레시궁의 실내를 장식하기 위해 부셰는 '예술과 과학'에 대한 알레고리를 주제로 여덟 점의 연작을 구상했다.그림 79 그의 벽화는 전원 풍경을 배경으로, 얼굴이 통통하고 귀여운 어린이들을 등장시켜 순수한 즐거움과 화사한 인상을 선사했다. 그리고 벽화의 주변에는 로카유rocaille의 화려한 곡선을 따라서 꽃으로 장식했다. 그 안에 그려진 벽화는 실내 장식용품이나 로카유 장식의 가구들과 완벽한 조화를 이루었다. 18세기 최고의 작품 크레시궁은 파리 전체를 통틀어 가장 격식이 높은 건물이 되었다.

그러나 귀족들이 건물을 사들이고 장식하며 사치를 부리자 프랑스 시민들이 그들을 곱게 볼 리가 없었다. 결국 프랑스 대혁명의 기운이 몰아치던 시기에 수많은 귀족과 그들의 저택은 "귀족들의 악습을 대표한다"는 이유로 시민들에게 철거되거나 폐허가 되었다. 크레시궁도 가구 창고와 인쇄공장, 무도회장으로 쓰이는 등 우여곡절을 겪은 끝에 나폴레옹 보나파르트의 공식 관저가 되었다. 이후 엘리제궁Palais de l'Élysée으로 명칭이 바뀌어서 현재는 프랑스 대통령의 공관으로 사용되고 있다.

우아하고 세련된 로코코 미술의 대가

부셰가 1770년에 세상을 떠난 다음, 또 다른 로코코 미술의 대가이자 불

운한 화가 장 오노레 프라고나르 Jean Honoré Fragonard의 시대가 시작되었다. 하지만 프라고나르가 활동하던 중에 프랑스 혁명이 일어났고, 그는 물론이거니와 로코코 미술 전체가 한순간에 사장되는 수모를 겪었다. 아름다움에 대한 탐닉으로 가득 차 있던 18세기 프랑스 미술은 이처럼 시민 혁명의 벽을 넘어야 했다.

혁명과 함께 등장한 아카데믹한 신고전주의 미술의 바람은 귀족의 사치와 향락의 결과물로 이해된 부셰의 작품에 비난을 쏟아부었다. 사회가 변하면 미의 기준도 함께 변하듯이 신고전주의에 이어서 등장한 19세기의 낭만주의는 다시 한번 미에 대한 기

[그림 79] 프랑수아 부셰, 〈예술과 과학〉, 1750~1752, 크레시궁 내부 장식(부분)

준을 새롭게 세웠다. 사람들의 요구가 다양해지는 시대에 맞는 새로운 물결로서 낭만주의는 미에 대한 폭넓은 이해를 동반했다. 덕분에 로코

[그림 80] 프랑수아 부셰, 〈마리에밀 보두앵으로 추정되는 초상화〉, 18세기, 개인 소장

코 미술이 사치와 향락에 빠진 예술이었다는 일방적인 평가에서 우아하고 세련된 미술이라는 재평가가 시작되었다. 더불어 18세기 로코코 미술의 아름다움을 이끌었던 프랑수와 부셰와 장앙투안 바토, 프라고나르도 다시 조명되기에 이르렀다.

그동안 로코코 미술은 사치스러우면서도 에로틱하다 못해 경박스럽기까지 하다는 비난을 면치 못했다. 그러나 그런 비난을 받은 18세기의

프랑스 미술은 당시에도 전 유럽의 미를 선도하는 예술이었다. 이들의 우아하고 세련된, 그리고 고급스러운 아름다움은 누구에게나 부러움을 샀다. 미술과 장식, 패션, 도자기 등 다양한 측면에서 유럽 사회는 프랑스 예술을 동경했다. 더 나아가 프랑스어로 대화하는 것은 우아한 교양인의 면모라는 인식이 생겨나면서 유럽의 상류층은 프랑스어를 기본적으로 배우게 되었다. 그렇게 프랑스는 '고상하고 세련된 문화의 선도국'이라는 인상이 유럽 전체에 자리 잡았다. 자국에서는 비난의 대상이었지만 유럽에서 18세기 프랑스 문화는 인간이 지니고 있던 고급문화에 대한 부러움의 대상이었던 것이다.

수요자의 취향이란 그 시대를 이끄는 미의 기준이고 모든 예술은 그것을 누리는 수요자의 것이다. 화려하고 세련되고 우아함을 연상시키는 고급 예술은 언제 봐도 좋다. 오늘날의 예술은 다시 18세기에서 소재를 찾는다. 오늘날의 광고도 사람들의 이러한 심리를 대변하고 있다. 그렇게 보면 프랑수아 부셰는 18세기에 이미 사람들의 심리를 잘 파악했고, 당대 최고의 예술과 광고를 창조한 것이 틀림없다.

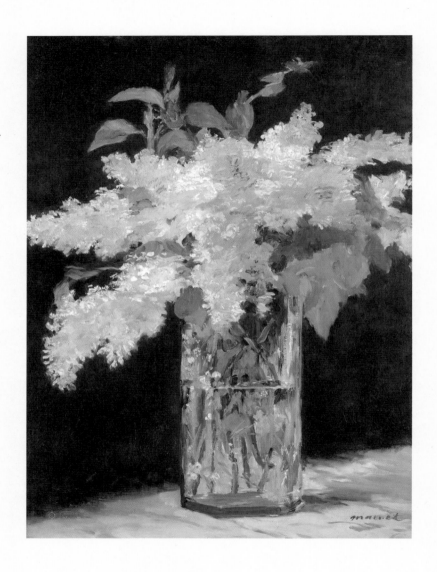

[그림 81] 에두아르 마네, 〈흰색 라일락〉, 1882년경, 베를린구립미술관

꽃에 담긴 마지막 소망

에두아르 마네의 라일락꽃

진정한 모더니스트의 탄생

우리나라의 봄은 산과 들을 장식하는 진달래와 개나리의 화사한 색채로 찾아온다. 노랑과 분홍으로 대지가 물들면 곧바로 연두와 초록으로 이어진다. 그렇게 색채의 향연이 한 차례 지나갈 때쯤이면 라일락꽃의 그윽한 향기가 바람을 타고 넘실거리는 순간이 온다. 겨울이 가고 봄이 찾아오는 온대지역이라면 지구 어디에서나 라일락을 볼 수 있다. 매력적인 향기는 사람들의 마음을 환희로 가득 채운다.

4~5월의 어느 순간, 라일락이 꽃을 피우고 그 향기가 사방을 물들일 때

면 19세기의 화가 에두아르 마네가 그린 라일락꽃 그림이 생각난다.^{그림 81} 인상주의 화가 클로드 모네가 지베르니 정원에서 그린 수련 연작이 있듯이 에두아르 마네의 인생 후반기에는 라일락꽃 연작이 있다. 라일락꽃향기를 기억하며 마네의 꽃 그림 이야기를 해보자.

마네는 한동안 '인상주의 화가'로 분류되었다. 하지만 마네에 대해서는 인상주의와 분리하여 '현대 회화를 창시한 화가' 또는 '모더니스트'로 보는 것이 더 옳을 것이다. 현대 미술의 시작점으로 알려진 인상주의와 마네는 다른 성향을 지니고 있기 때문이다.

인상주의 화가들이 1874년부터 1886년까지 총 8회에 걸쳐 전시를 진행하는 동안 마네는 단 한 번도 출품하지 않았다. 인상주의 화가들과도 교류하던 마네였지만 실험 정신으로 똘똘 뭉친 '인상주의 전시'보다 '살롱전'*에서 공식적이고 객관적인 평가를 받고 싶어 했다. 마네가 국가에서 주최하는 '살롱전'에 스무 번이나 출품했던 경력은 그런 마네의 속마음을 그대로 보여준다.

그러나 마네의 기질은 당시 미술계의 기준에서 크게 벗어나 있었기 때문에 '살롱전'에서 입상하는 것은 그리 쉬운 일이 아니었다. 그는 '살롱전'에 여섯 번이나 낙선하여 매번 큰 상처를 받았고, 덤으로 혹평과 비

* 프랑스에서 1667년부터 시작된 '살롱전'은 19세기 무명 화가들에게 주어진 공식적인 등용문과 같았다. 무명 화가들이 유명해질 수 있는 공식무대였으므로, 많은 신진 화가들은 까다로운 심사기준에 맞추기 위해서 노력했다.

난의 목소리도 견뎌야 했다. 마네가 그렇게 이루고자 했던 '살롱전'과의 인연은 그가 세상을 떠나기 1년 전에야 이룰 수 있었다. 1882년에 열린 '살롱전'에서 마침내 은상을 수상하고, 레지옹 도뇌르 훈장Ordre National de la Légion d'honneur까지 받는다. 〈올랭피아〉(1863)나 〈풀밭 위의 점심식사Le Déjeuner sur L'Herbe〉(1863)를 그린 뒤 세간의 혹독한 비난을 견디며 30여 년 동안 그늘진 생활을 보낸 후에 찾아온 성과였다.

파리 사회를 발칵 뒤집은 문제작

마네를 가장 부정적인 존재로 세상에 알린 〈올랭피아〉〈풀밭 위의 점심〉 〈피리 부는 소년Le Fifre〉(1866) 같은 그림들은 미술사에서 가장 혁명적인 그림으로 전해진다. 그런 혁명적인 그림들이 겪어야 했던 우여곡절은 말할 것도 없지만, 그중에서도 〈올랭피아〉는 파리 사람들을 매우 불쾌하게 만든 그림이었다. 그림 속에 등장하는 꽃다발이 문제였다. 그림 82

〈올랭피아〉는 검은 피부의 하녀가 풍성한 꽃다발을 누드의 여인에게 내밀어 보이는 장면을 그렸다. 이 작품은 민망하고 파격적인 소재로 소문이 나서 많은 사람이 관람했고, 파리 사람들에게 화젯거리로 자주 입에 오르내렸다. 그렇게 마네는 파리 사람들이 끔찍히도 싫어하는 화가로 유명해졌다.

이 그림 속의 꽃다발은 그림의 주인공인 올랭피아의 고객이 그녀에게 보내온 선물이다. 누드의 여인이 머리에 꽃을 꽂고, 목걸이와 팔찌 같

[그림 82] 에두아르 마네, 〈올랭피아〉, 1863, 오르세미술관

은 장신구를 하고 있는 것은 누군가에게 보여주기 위해 차려입은 매춘부의 전형적인 모습이었지만, 그래도 꽃다발 선물만큼 놀라운 요소는 아니었다. 이 꽃다발은 부유하거나, 노동자이거나, 귀족일 수도 있는 어떤 한 남자가 보낸 것으로, 다분히 그녀의 고객임을 의미하기도 했지만, 분명 누군가의 남편 또는 아들임을 의미하기도 했다.

파리의 사람들은 〈올랭피아〉를 보고 충격에 빠졌다. 누드화라면 무조건 여신의 아름다운 누드만 봐왔기 때문이었다. 예술이란 우아한 것이었고, 아름다운 현실을 그려왔는데 파리의 그늘진 향락 산업을 여지없이 드러내다니……. 사람들은 예술이 천박함에 빠졌다고 생각했다. 더군다나 거리의 여자 올랭피아가 민망한 줄도 모르고 관람객을 빤히 쳐다보는 시선은 관람자를 우롱하는 느낌마저 들게 했다. 이렇게 〈올랭피아〉는 파리 사람들에게 충격과 불쾌함을 주는 전형적인 그림이 되었다.

마네가 그린 〈올랭피아〉와 고객의 꽃다발은 유럽 사회에 만연해 있던 화려한 밤 문화에 대한 고발이었다. 더 나아가서, 우아한 예술을 장려하고 현실을 외면하는 사회적 관습에 과감히 도전하는 그림이었다. 그 이후 마네의 그림에서 꽃이 소재가 된 경우는 거의 없었으나, 오랜 세월이 지나고 죽음을 앞둔 시점에서 마네가 그린 그림은 라일락꽃 정물화였다.

죽음을 앞두고 그려낸 꽃 정물화

〈올랭피아〉의 꽃다발은 30여 년이 지난 후에 라일락꽃으로 다시 찾아왔다. 마네는 40대 후반에 매독에 걸려 심한 고통을 겪고 있었다. 그의 신체적 고통을 잠시나마 잊게 해준 것은 꽃 그림이었다. 사회적 이슈나 파리의 현실을 그렸던 마네가 계속해서 열정을 쏟아내기에는 자신의 건강 상황이 여의치 않았다. 그의 인생 마지막에 정물화 소품에 집중했던 것은 바로 이런 이유에서였다. 그가 세상을 떠나기 1년 전부터 많이 그린 꽃 정물화는 유리컵에 꺾어온 꽃가지를 담아서 그려낸 소박하고 간단한 그림이다.그림 83 그가 그린 꽃 정물화의 대부분은 모란과 장미, 카네이션, 라일락 등을 컵에 담은 것이었고, 그중에서도 라일락은 빠지지 않고 다른 꽃과 함께 그려졌다. 라일락은 작은 소품의 꽃 정물화를 풍성하게 보이게 하는 효과가 있었다. 게다가 자주색, 보라색, 연보라색, 흰색 등 다양한 색의 라일락은 조화로운 연출이 가능한 꽃이었다. 그래서 마네는 라일락으로만 그림을 구성하기도 하고, 다른 꽃들을 함께 그려서 변화를 주기도 했다. 〈올랭피아〉의 꽃다발만큼 그를 유명하게 해준 꽃들은 아니지만 말이다.

예술은 예술 그 자체다

마네의 그림은 언제 봐도 자유분방한 붓터치로 시원시원하게 그려졌다는 생각이 든다. 붓에 물감을 잔뜩 묻혀서 한두 번의 붓질로 재빠르게

[그림 83] 에두아르 마네, 〈라일락과 장미〉, 1882, 개인 소장

그림을 완성했기 때문일까. 짧은 시간에 그려내는 마네의 붓질은 신기하게도 공기 속에서 사라지고 뭉개지기도 하면서 꽃의 윤곽을 드러낸다. 그렇게 섬세하진 않아도 생생한 입체감은 그대로 살아 있다.

마네는 실제 대상이 지닌 형태와 사람의 눈이 그 대상을 한순간에 감지하는 형태가 다르다는 것을 알고 있었다. 그래서 그의 그림은 사실을 재현한 듯 보이지만, 우리의 눈이 한순간 포착해내는 형태로 표현한 것

이었다. 세필로 꼼꼼하고 완벽하게 묘사하지 않고, 몇 번의 붓질만으로 대상의 특징을 잡아 재빠르게 그려내는 기법이었다.

평생 동안 자신이 그렸던 그림에 대해 스스로 내린 결론은 "예술은 예술 그 자체이며 결코 현실을 재현하기 위해 묘사될 필요는 없다"는 것 이었다. 그리하여 마네 이후의 회화는 현실을 재현하기 위해 화가라면 흔히 알아야 할 상식들, 즉 원근법, 색채, 해부학 등이 점차 사라져갔다. 마네에게 영향받은 많은 화가가 회화를 다양하게 이해하고 자유롭게 실험하며 '어떻게 그릴 것인가'를 고민했다. 이 과정에서 인상주의가 탄 생했고, 야수주의와 입체주의 같은 새로운 미술의 흐름이 연이어 등장 했다. 오늘날의 현대 미술은 마네의 덕을 톡톡히 보고 있는 셈이다.

마네의 마지막 작품 〈흰 라일락과 장미 꽃병〉(1883)은 그의 손길이 느 껴질 정도로 붓 터치가 생생하고 청량하다는 인상을 준다.그림 84 마네가 라일락 연작을 그리던 당시에는 다리가 썩어갈 정도로 끔찍한 상황이 었지만 그 고통을 감내하면서 이렇게 맑은 그림을 그린 것은, 그림에 집 중하는 과정이 자신의 고통을 잠시나마 잊게 한다는 믿음이 있었기에 가능한 일이었을 것이다. 가톨릭 신자였던 마네는 〈흰 라일락과 장미 꽃 병〉에 마지막 소망을 담았다. 양팔을 벌리듯 대칭적인 구성인 흰 라일락 꽃이 십자가를 연상시키고, 가운데 나란히 자리한 세 송이 장미는 삼위 일체를 상징하는 듯하다. 그는 이 그림을 마지막으로 라일락꽃이 만발 한 4월의 마지막 날에 세상을 떠났다.

[그림 84] 에두아르 마네, 〈흰 라일락과 장미 꽃병〉, 1883, 댈러스미술관

마네는 꽃 그림을 많이 그린 화가는 아니다. 하지만 혹독한 비난을 받으면서도 자신이 살아간 현대 사회의 이면을 그림에 담은 화가였고, 현대 회화의 시작점에서 '최초의 모더니스트'이자 '미술의 혁명가'라는 명성을 남긴 위대한 화가였다.

[그림 85] 존 싱어 사전트, 〈카네이션, 백합, 백합, 장미〉, 1885, 테이트브리튼

어린 시절의 순수함을 담아서

존 싱어 사전트의 〈카네이션, 백합, 백합, 장미〉

아름다운 여름날의 초저녁 풍경

초여름의 낮과 밤이 교차하는 순간, 어린 두 소녀가 저녁 등불을 밝히고
있다. 붉은 등불이 비치는 소녀들의 얼굴은 정원에 핀 꽃처럼 순수하고
아름답다. 이 황혼 빛이 감도는 영국의 정원 풍경은 존 싱어 사전트John
Singer Sargent를 유명하게 만든 〈카네이션, 백합, 백합, 장미〉(1885)다. 그림 85

그가 이 작품을 영국 로열아카데미에 출품했을 때 받았던 찬사는 영
국인의 마음을 사로잡기에 충분했다. 이때부터 시작된 사전트의 인기는
남은 생애 동안 계속 이어졌다.

사전트의 〈카네이션, 백합, 백합, 장미〉는 초저녁의 어스름한 빛이 미묘하게 교차하는 풍경 속에서 뱃놀이를 하다가 한순간 영감을 받아 시작한 그림이었다. 그림을 그리는 속도가 대단히 빨랐던 사전트는 이 아름다운 순간을 기억하며 친구의 딸들을 모델로 그리기 시작했다. 그러나 여름의 어스레한 저녁 빛은 너무도 짧아서 아무리 빠른 붓질을 자랑하는 사전트라도 한순간을 그려내는 일은 쉽지 않았다.

사전트는 매일 같은 시간, 같은 장소에서 자연과 빛의 변화를 관찰하며 2년을 보냈다. 그렇게 완성된 이 작품을 런던의 로열아카데미에 출품한 순간, 사람들의 호평과 비판이 동시에 쏟아졌다. 그만큼 〈카네이션, 백합, 백합, 장미〉에 사람들의 관심이 집중되었다.

〈카네이션, 백합, 백합, 장미〉의 진가를 알아본 사람은 더 있었다. 바로 로열아카데미의 회장 로드 프레더릭 레이턴Lord Frederick Leighton이었다. 레이턴은 테이트브리튼에서 이 작품을 사야 한다고 설득했고, 그렇게 〈카네이션, 백합, 백합, 장미〉는 사전트의 작품 중 최초로 공립박물관에 소장되었다. 지금도 런던의 테이트브리튼을 방문하면 이 작품 앞에 멈춰 선 사람들을 많이 볼 수 있다. 그만큼 사랑스러운 그림이 아닐 수 없다. 어스름한 저녁이 찾아오는가 싶으면 어느새 밤이 되어버리는 짧은 순간을 이처럼 매혹적인 분위기로 그려냈으니 말이다. 〈카네이션, 백합, 백합, 장미〉는 이 세상에서 가장 아름다운 초저녁 무렵의 그림일 것이다.

파리 사교계를 들썩이게 한 〈마담 X〉

사전트는 르누아르나 모네 같은 인상주의 화가들과 함께 활동했던 화가지만 그의 인기는 인상주의 화가들보다 훨씬 대단했다. 인상주의 화가들은 빠른 붓질로 단시간에 그림을 완성했기 때문에 형태가 불분명할 수밖에 없었다. 그래서 19세기 후반의 관점에서 인상주의 그림들은 너무 못 그린 그림이라는 혹독한 비판을 받기에 충분했다. 이에 비하면 사전트의 그림은 밝은 색채와 빠른 필치, 선명한 윤곽, 뛰어난 인물 묘사로 그들보다 월등한 솜씨를 자랑했다. 특히 초상화에서는 타의 추종을 불허할 정도로 인기가 많았다. 그러나 지금은 프랑스 인상주의에 비하면 그 명성이 상당히 뒤로 밀리는 편이다. 풍경화가 대세였던 19세기 후반에 사전트의 작품 대다수는 초상화에 집중되어 있었고, 예술의 고장 프랑스보다 영국에서 더 많이 활동했던 점도 그의 명성이 인상주의에 묻혔던 이유 중 하나였다.

사전트가 처음부터 영국에서 작품 활동을 한 것은 아니었다. 그는 유복한 미국인 부모에게서 태어나 파리에서 미술 공부를 했고, 인상주의 화가들과도 돈독한 우정을 나누며 파리에서 성공적으로 작품 활동을 했다. 특히 그는 대상의 특징을 단번에 포착해 우아하고 귀족적인 기품을 살려내는 초상화로 유명세를 얻었다. 그의 초상화는 미국의 대통령과 유럽의 왕족, 귀족, 부르주아, 엘리트에게 대단한 인기를 누렸고 거금의 청탁까지 줄을 이을 정도였다.

그러던 중 1884년 파리 전시회에 출품했던 〈마담 X〉(1884)가 문제를 일으켜 파문에 휩싸인다. 그림 86 〈마담 X〉는 파리의 사교계에서 유명세를 떨치던 고트로 부인Madam Gautreau을 사실적으로 묘사한 그림이었다. 상당히 뛰어난 초상화였으나 사전트는 그녀의 한쪽 어깨 장식 끈을 내린 채로 그림을 완성하는 실수를 저질렀다. 19세기 후반의 사회 통념상 작품의 선정성 시비가 일었고, 파리 사회에서 혹독한 비난이 끊이지 않자 사전트는 어깨끈을 고쳐 그릴 수밖에 없었다. 그러나 대중으로부터 쏟아지는 비난은 그리 간단하게 끝나지 않았다. 파리 살롱에서는 이 작품의 전시를 거부하기에 이르렀고, 이에 대해 굴욕감과 분노를 느낀 사전트는 결국 1886년 파리를 떠나 영국으로 향한다.

런던에 정착한 뒤 사전트의 재능은 그곳에서도 발휘되었다. 그는 특유의 우아함과 모델에 대한 날카로운 통찰력이 돋보이는 초상화로 대번에 영국에서 환영받았다. 더군다나 런던의 로열아카데미에 출품한 〈카네이션, 백합, 백합, 장미〉의 성공은 〈마담 X〉에 얽힌 스캔들을 일축하기에 아무런 문제가 없었다.

천사처럼 아름다운 아이들

사전트는 꽃과 어린이가 워낙 순수하고 사랑스러운 대상임을 잘 알았던 듯하다. 인물의 기품 있는 우아함을 그려내는 특기는 어린이를 그릴 때도 유감없이 발휘되어 마치 하늘에서 내려온 천사 같은 순수함을 탁

86

고트로 부인을 찍은 원본 사진(1884).
[그림 86] 존 싱어 사전트, 〈마담 X〉, 1884, 메트로폴리탄미술관

월하게 소화해냈다. 백합에 물을 주고 있는 어린이와 장난기 어린 소년의 눈빛은 특히 천진난만하게 다가온다.^{그림 87}

그는 〈카네이션, 백합, 백합, 장미〉 외에도 꽃과 어울리는 흰옷을 입은 소녀를 소재로 몇 점의 그림을 더 그렸다.^{그림 88} 원래 흰옷은 죄가 없는 자만이 입을 수 있는 하느님의 표시라고 하지 않던가. 천사가 흰옷을 입고 하얀 날개를 펄럭이는 것도 바로 '죄 없음'의 상징이라는 것을 생각하면 아마도 그는 자신의 어린 시절에 대한 동경을 이렇게 그려낸 것인지도 모른다.

한편, 독특한 제목인 〈카네이션, 백합, 백합, 장미〉는 당시 유행한 목가풍의 대중가요 〈화관The Wreath〉의 후렴구에서 가져온 것이었다. 그림처럼 노랫말도 아름답다.

그녀 머리에 씌워진 화관[A wreath around her head]

그녀 머리에 씌워져 있네[around her head she wore]

카네이션, 백합, 백합, 장미[Carnation, lily, lily, rose]

사전트가 그린 그림 속의 아이들은 모두 천사같이 순수하다. 꽃과 소녀가 조화를 이루는 사전트의 그림들 중에서도 〈카네이션, 백합, 백합, 장미〉는 우리 마음속에 등불을 켜는 것처럼 아름다운 유년 시절을 생각나게 한다.

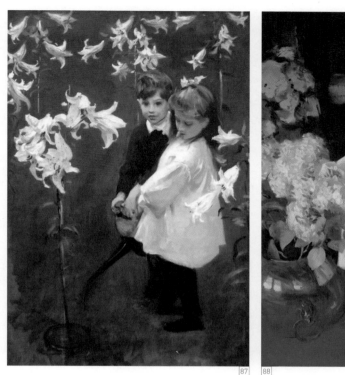

87　88

[그림 87] 존 싱어 사전트, 〈비커스 아이들의 정원 연구〉, 1884, 플린트미술관
[그림 88] 존 싱어 사전트, 〈헬렌 시어스〉, 1895, 보스턴미술관

꽃으로
다시 만나는
세계

역사의 풍경이 된 꽃 그림

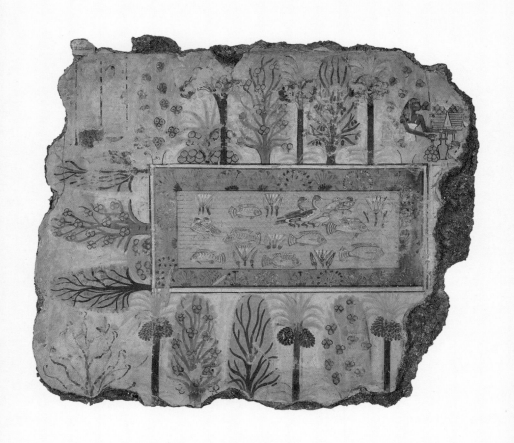

[그림 89] 〈네바문의 정원〉, 기원전 1350년경, 프레스코화, 영국박물관

세상에서 가장 오래된 꽃 그림

이집트 벽화의 수련

수련과 연꽃의 기원

우리는 수련과 연꽃을 애써 구분하지 않는 경우를 흔히 맞닥뜨린다. 예술이나 역사 관련 서적에서도 수련과 연꽃을 구분하지 않고 그저 '연꽃'이라고만 언급하는 것을 종종 보고는 한다. 하지만 수련과 연꽃은 엄연히 다른 꽃이다. 꽃을 피우는 시기도 조금 다르다. 수련은 6월부터 꽃을 피우고, 연꽃은 그보다 늦은 7~8월의 더운 날씨에 개화한다. 그래서 수련의 꽃잎이 떨어지기 시작하면 연꽃 봉오리가 올라오는 것으로 수련과 연꽃을 구분하기도 한다.

그러나 그보다도 먼저 알아야 할 것은, 연꽃은 프로테아목 연꽃과에 속하고, 수련은 수련목 수련과 수련속에 속해서 이 둘은 생물학적으로도 별 관계가 없다는 점이다. 다만 물에서 꽃을 피우고, 봉오리 모양으로 꽃을 오므렸다가 다시 활짝 피우며, 꽃잎과 잎의 모양이 흡사하다는 이유로 우리나라에서는 수련과 연꽃을 구분하지 않고 그냥 '연꽃'으로만 부른다. 아마 삼국시대에 들어온 불교의 영향을 받은 연꽃 그림에 익숙해져 있기 때문일 것이다.

수련 그림은 꽃을 묘사한 가장 오래된 그림으로, 기원전 1570~1085년경 이집트(신왕국시대, 기원전 1567~525)의 고분과 신전에서 시작되었다. 우리나라의 고미술에도 수련과 비슷한 꽃 그림이 많지만 모두 연꽃 그림에 해당한다. 그런데 알고 보면 불교적인 의미로 그려진 우리의 연꽃 그림은 이집트의 수련 그림에 기원을 두고 있다. 이집트에서 그려진 수련 그림이 그리스를 거쳐 인도의 간다라 미술(기원전 2세기~5세기)을 통해 불교의 상징인 연꽃으로 태어났고, 중국을 통해 우리나라에 전해진 것이다.* 그 기원을 알고 보면 이집트의 수련 그림은 그 시기가 한참 앞서 있는 것을 알 수 있다.

현재 이집트에는 수련도 있고, 연꽃도 있다. 그러나 이집트에 있는 연꽃은 고대 페르시아에서 식용작물로 들어온 것이었다(기원전 525년경).

* 제송희, 〈중국 남북조시대(南北朝時代) 팔메트(palmette) 문양의 발달과 전개〉, 홍익대학교대학원 석사학위논문, 2006, 17쪽.

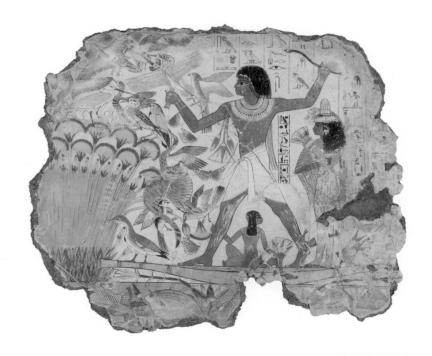

[그림 90] **네바문의 무덤 벽화 중 〈늪지의 새 사냥〉**, 기원전 1350년경, 영국박물관

그전까지는 이집트 땅에서 연꽃을 볼 수 없었다. 고대 이집트인이 제례
에 사용하거나 벽화, 생활용품에 그린 모든 것은 그 옛날 나일강에 있던
수련을 그린 것이었다.

〈네바문의 정원〉은 이집트의 신왕국시대에 살았던 네바문Nebamun이
라는 서기의 무덤에 그려진 벽화다. 그림 89, 그림 90 서기는 글을 쓰거나 읽을
수 있는 남다른 능력이 있는 사람이므로 그들의 무덤에는 높은 지위를

증명하는 화려한 그림과 부장품이 많았다. 그림 속의 나무에는 과일이 주렁주렁 열려 있고, 연못에는 물고기와 오리들이 가득해서 그야말로 부유한 집의 정원이라는 것을 한눈에 알 수 있다. 연못의 중간 중간에는 꽃이 있는데, 이것이 바로 수련이다. 이처럼 고대 이집트의 정원 그림에는 수련이 자주 그려졌고, 대다수는 푸른 수련이었다.

태양을 닮은 푸른 수련의 신비함

고대 이집트의 나일강 기슭에는 푸른 수련과 흰 수련이 많이 분포되어 있었다. 그중 푸른 수련은 태양이 떠오르는 새벽에 꽃이 열리고 오후에 다시 닫히기를 반복하는 태양을 닮은 꽃이었다. 사막의 나라 이집트에서는 물에서 꽃을 피우며 태양을 닮은 푸른 수련에 만물의 생명을 잉태하고 부활시키는 힘이 존재한다는 믿음이 생겨났다. 이집트인은 그런 푸른 수련을 깊이 사랑해서 그들의 축제나 제례, 종교의식에 빠지지 않고 함께했다.

푸른 수련의 또 다른 장점은 강렬한 향기였다. 가정이나 신전에 그려진 벽화에는 푸른 수련의 달콤한 향기를 즐기는 고대 이집트인의 실제 생활상이 지금까지 남아 있다. 푸른 수련이 자라나는 정원과 맑고 향기로운 삶의 운치를 엿볼 수 있는 벽화다.

나크트 무덤 벽화에 그려진 푸른 수련의 향기를 즐기는 이집트인(기원전 15세기).

생명을 불어넣는 신비한 존재

이집트인이 푸른 수련을 좋아했던 이유가 하나 더 있다. 죽음의 사막 한가운데를 흐르는 푸른 나일강은 모든 것에 생명을 불어넣는 신비한 존재였다. 이 나일강을 따라서 생명이 살아나고, 사람들이 터전을 이루었으니 당연히 그렇게 생각했을 것이다. 그런 나일강의 푸른색을 지닌 푸른 수련도 생명의 상징이나 다름없었다. 이집트인은 신비로운 푸른색을 매우 중요하게 여겼다. 이 생명의 푸른색을 잘 표현할 수 있는 재료를 백방으로 찾

아 나섰다. 그리고 라피스라줄리라는 아프가니스탄 지역에서만 생산되는 값비싼 보석을 알게 되었다. 그들은 이 푸른색 라피스라줄리를 수입하여 정제하고 안료로 만들었다. 그렇게 얻은 물감으로 푸른 수련을 그렸다. 보석으로 그려질 만큼 신성한 푸른 수련은 생명의 성장과 풍성한 삶을 염원하는 이집트인의 소망을 반영한 것이었다.

이집트인은 신비의 푸른 수련을 자신들이 섬기는 신에게 투영시켰다. 고대 이집트의 신들은 각자 상징적인 의미와 외적인 특징을 지니고 있었는데, 그중에 '수련의 신'이라고도 불리는 네페르템Nefertem은 푸른 수련을 머리에 이고 등장하는 태양의 신이다. 이집트의 벽화나 조각에서도 종종 눈에 띄는 신이다. 네페르템은 태초의 물에서 자라난 푸른 수련에서 탄생했다. 최초의 태양과 푸른 연꽃의 향기를 상징하는 네페르템은 아름다울 뿐 아니라 생명을 살리는 치유의 능력도 함께 지니고 있었다. 모든 이집트인은 이 신의 능력을 좋아해서 네페르템을 작은 조각상으로 만들어 부적처럼 몸에 지니기도 했다.

흰 수련의 상징, 오시리스

흰 수련을 상징하는 신도 있었다. 흰 수련은 푸른 수련과는 반대로 향이 거의 없을 뿐더러 밤이 되면 꽃잎을 피우고, 태양이 뜨는 아침에는 꽃잎을 닫아버리는 꽃이었다. 그래서 흰 수련은 영혼의 세계, 즉 죽음의 세계를 상징했다. 이집트의 신 중에는 죽었다가 다시 부활한 오시리스Osiris

[그림 91] 〈사자의 서〉(부분), 기원전 1275년경, 영국박물관

가 죽음의 세계를 관장했는데, 밤마다 꽃이 열리는 흰 수련과 한 팀이
되기에 서로 좋은 상대였다.

　〈사자의 서Book of the Dead〉는 고대 이집트의 장례 문화에서 빠질 수 없
는 필수 아이템으로, 망자를 무사히 저승세계에 도착하게 하는 '저승 안
내서'였다. 이집트의 고분이나 미라 옆에 항상 이 책이 있었다. 모든 인
간이 이승을 의미하는 짧은 낮 시간을 다 보내고, 영원한 밤을 의미하는

죽음의 시간에 들어설 때, 누구나 만나는 신은 바로 오시리스다. 갈고리와 도리깨를 양손에 하나씩 들고 있어서 더 이상 흰 수련을 잡을 손이 없어서인지 흰 수련이 오시리스의 주변에 피어 있다.

길죽한 모자를 쓴 오시리스가 들고 있는 도리깨와 갈고리는 농부와 양치기를 의미하는 것으로, 곡물의 신인 오시리스의 상징이기도 하다. 즉 오시리스에 대한 믿음은 죽은 다음에도 영원히 살아갈 수 있는 생명을 물려받는 동시에 풍성한 수확을 보장받는 것이었다. 그만큼 고대 이집트에서 오시리스를 숭배하는 것은 중요했다. 그런 오시리스가 관장하는 죽음과 부활은 밤에 피는 흰 수련의 이미지와 너무도 닮아 있었다. 오시리스가 그려진 〈사자의 서〉에는 죽음의 세계를 관장하는 다른 다양한 신과 그 의미가 내포되어 있으며, 흰 수련 역시 죽음을 뜻하는 이미지였다.그림 91, 그림 92

생명의 나일강과 죽음의 사막

흰 수련이 사후 세계를 의미하고, 푸른 수련은 태양이 주는 삶과 생명을 의미하지만 알고 보면 공통점이 있다. 이집트의 고분에 그려진 벽화는 모두 불멸의 신앙을 통해 생겨났고, 죽은 자의 행복한 내세를 위해 그려진 것이었다. 그들의 내세에 대한 소망은 단순히 물질적인 풍요만을 의미하는 것은 아니었다. 〈네바문의 무덤 벽화〉에는 무덤의 주인공인 네바문과 그의 가족들이 수련을 손에 들고, 어깨에 메거나 머리를 장식하는 꽃으로 그려졌다. 고대 이집트인은 내세에 동물과 식물이 넘치기만

[그림 92] 〈사자의 서〉(부분), 기원전 1275년경, 영국박물관

을 기원한 것이 아니라 생명의 신비와 향기를 즐기는 삶의 여유까지 얻는 행운을 바랐던 것이다. 나일강을 벗어나면 바로 죽음의 사막이 펼쳐지는 자연환경에서, 죽은 후에 부활하여 영원히 살아가기를 희망하는 것은 이집트인으로서는 자연스러운 귀결이었다. 삶과 죽음이 공존하는 이집트의 자연은 그들의 의식 세계를 지배했고, 그 믿음은 예술을 탄생시켰다.

그런 의미에서 수련은 꽃잎을 닫았다가 다시 피우는 부활의 힘으로 이집트인의 모든 문화를 대변하는 꽃이었다. 현대에도 이집트인은 나일강에서 멀어질수록 알 수 없는 불안한 심리를 체험한다고 한다. 그들은 지금도 삶과 죽음의 세계를 본능적으로 느끼고 있는지도 모른다.

[그림 93] 아드리안 판 더르 스펠트, 〈꽃바구니와 커튼이 있는 트롱프뢰유〉, 1658, 시카고미술관

파라다이스를 향한 완벽한 세상

고대 그리스 화가들의 꽃

제욱시스의 포도와 파라시오스의 꽃 그림 대결

현대의 미술은 예측하기 어려울 정도로 다양하고 난해하다. 대상의 모 방을 일삼으며 '재현'이라는 투철한 의식에 사로잡혀 있던 미술이 어느 순간 자유로운 예술의 길로 나아가면서 대중의 이해에서 멀어졌다. 어 쩌면 자유가 미술을 더 어려운 길로 들어서게 한 것은 아닐까.

하지만 아직도 사람들은 '참 잘 그렸다'의 기준을 사실과 꼭 닮게 그 린 데서 찾기도 한다. 이러한 인간의 본능적인 습성에 따라 실제 본 것 처럼 똑같이 그리는 데 더 높은 점수를 주기 때문일 것이다. 그런 의미

[그림 94] 피터르 판 덴 보슈, 〈벽감 앞에 걸린 포도송이〉, 1659~1702, 브레디우스박물관

에서 고대 그리스에서 있었던 화가들의 솜씨 자랑은 '실물을 누가 더 사실적으로 모사했는가'에 대한 최초의 이야기일 것이다.

고대 그리스에는 포도 그림을 잘 그리는 제욱시스와 꽃 그림을 잘 그리는 파라시오스가 있었다. 제욱시스가 그린 포도가 어찌나 생생했던지 새들이 그림 속의 포도를 쪼아 먹으려고 날아들었다.그림 94(재현화) 이를 본 파라시오스는 그 정도의 그림은 자신에게도 있다며 제욱시스를 자신의 화실로 데려갔다. 그곳에는 파라시오스의 꽃 그림이 커튼에 가려져 있었다.그림 93(재현화) 경쟁심에 불탄 제욱시스는 어서 커튼 속에 숨겨진 꽃 그림을 보여달라고 재촉했다. 결국 참지 못한 제욱시스가 스스로 그 커튼을 걷어내려고 하는 순간 실제가 아니라 이마저도 그림이라는 것을 깨달았다. 당황한 제욱시스는 이 경쟁에서 자신이 패했다고 인정했다. 제욱시스는 새의 눈을 속였지만 파라시오스는 화가의 눈을 속였으니, 파라시오스의 솜씨가 더 뛰어난 것을 부정할 수 없었다.

고대 그리스인이 말하는 '잘 그려진 그림'에 대한 기준은 이렇게 '누가 더 원본에 가깝게 모방하느냐'에 있었다. 제욱시스나 파라시오스의 그림은 지금까지 전해지지 않지만 오랜 세월 동안 제욱시스를 이긴 파라시오스의 꽃 그림 일화는 후대의 화가들에게 많은 영감을 주었다. 그들은 전설 속의 파라시오스가 그린 꽃 그림을 연상하며 다시 그렸다. 그리고 17세기 네덜란드의 화가 아드리안 판 더르 스펠트처럼 꽃과 커튼을 사실과 꼭 닮게 묘사하는 동안 파라시오스가 된 자신의 모

습을 상상했을 것이다.

리비아의 별장

고대 로마에도 실제를 모방한 그림이 있었다. 아우구스투스 황제의 부인인 리비아 드루실라Livia Drusilla가 결혼할 때 혼수로 가져왔다는 '리비아의 별장'에는 아름다운 정원이 그려진 벽화가 있다.그림 95 꽃과 나무, 열매와 새들이 벽 안에 가득한 그림이다. 원래는 로마 북쪽의 궁전을 장식한 것이었으나, 지금은 로마 테르미니역 근처에 위치한 국립박물관 3층에 벽화만 따로 보관되어 있다. 2000여 년 전의 회화를 오늘날 볼 수 있다는 것만으로도 놀라운데, 그때나 지금이나 사람들이 꽃이 피고, 숲이 우거진 자연을 즐겼다는 점에서 고대 로마인이 훌쩍 현대로 다가온 느낌이 든다.

이 정원 그림은 박물관이라는 밀폐된 공간에 전시되어 있지만, 사방으로 둘러쳐 있는 정원의 한가운데에 서 있으면 마치 시원한 숲에 들어와 있는 것 같은 청량함을 상상하게 된다. 이 그림은 실제로도 로마인이 정원을 꾸미는 데 중요한 역할을 했다. 로마의 귀족들은 이 정원의 그림처럼 자신의 정원 주위에 벽을 만들고 그 중앙에 나무와 꽃을 심었다.

그들의 생활 문화가 고스란히 남아 있는 폼페이에서도 로마의 정원 그림을 다시 만나볼 수 있다. 폼페이의 한 귀족 집에는 페리스틸리움Peristylium이라는 네모난 마당이 있었다. 기둥과 벽으로 가로막힌 가옥 내

[그림 95] 리비아의 별장에 그려진 프레스코화, 기원전 1세기, 로마 마시모궁전국립박물관

폼페이의 황금 팔찌 집 정원 중 일부.
고대 로마의 정원 벽화 속 자연 풍경을 감상할 수 있다.

의 공간이었다. 폐쇄적이긴 하지만 하늘이 그대로 열려 있어서 정원을 꾸미기에 적절했다. 로마인은 여기에 그리스의 조각상과 분수를 설치하고, 꽃을 심었다. 그리고 정원 꾸미기의 마지막 단계로 마당을 둘러싼 벽에 그림을 그렸다. 리비아의 별장처럼 아름다운 꽃들과 새들이 노래하며, 나무들이 숲을 이루는 그림이었다. 마당의 한가운데에 꾸며진 자연의 싱그러움이 그것을 둘러싼 벽까지 그대로 연장된 정원의 탄생이었다.

그들의 정원은 실제 지각되는 공간에서 상상의 나래를 펴는 정신적인 공간으로 연결되었다. 아마도 벽화를 통해서 실제보다 더욱 넓은 정원을 향유할 수 있었을 것이다. 로마인이 꿈꾸던 파라다이스는 이곳에 펼쳐졌다.

벽화 속의 자연 풍경은 실물을 보고 그린 것이 아니었다. 그저 로마인들이 상상한 꽃과 나무와 새가 있는 완전하고 이상적인 정원이었다. 그래서 그림 속의 자연은 언제나 아름답고 싱그러웠다. 계절은 변해도 그림 속의 정원은 한결같은 푸르름을 간직한 곳이었다. 외부 세계와 차단된 이 공간에서 로마인은 가족들과 담소를 나누고 휴식을 취했을 것이다. 그야말로 꿈의 세계였다.

모방으로 꿈꾸는 완벽한 세계

사물을 꼭 닮게 묘사하는 것은 선사시대에 그린 라스코 동굴 벽화 이래 그림이 존재하는 이유였다. 동서양을 막론하고 현실인 듯 착각을 일으

키는 그림에 대한 이야기는 모두 신의 경지에 이른 화가의 솜씨를 극찬한다. 그렇다면 왜 사람들은 사실적인 재현화에 중요한 가치를 부여했을까? 여기에는 실물과 꼭 닮게 그리거나 만들면 그것이 실물을 대체할 수 있다는 믿음이 전제되어 있다. 사람들은 그림을 통해 실물 자체를 소유한다고 믿었다. 그 소유는 변치 않는 영원함의 세계였다. 어쩌면 이것이 사람들이 꿈꾸었던 파라다이스였는지도 모른다.

얼마 전에 TV에서 미국의 화가 밥 로스가 직접 풍경화를 그리며 설명하는 것을 보았다. 그는 "어때요, 참 쉽죠?" "그림은 어렵지 않아요"라는 말을 반복한다. 누구든지 멋진 풍경화를 쉽게 그릴 수 있다고 강조하는 말이다. 하지만 밥 로스가 그린 풍경화는 실제의 자연을 보고 그린 게 아니라 화가가 스스로 생각한 자연의 모습이었다. 진짜처럼 보이는 가상의 세계인 것이다.

그렇게 보자면 오늘날의 IT 기술이 만들어내는 가상현실은 그 역사가 유구하다고 볼 수 있다. 역사시대 이전부터 사람들은 실물을 재현하는 모방의 기술을 연마했다. 실물을 대체할 수 있는 그림이 필요했기 때문이었다. 그들도 가상현실을 꿈꿔왔다는 증거다. 변화무쌍한 삶 안에서 가상현실로 탄생되는 세상은 언제나 파라다이스를 향한 완벽한 세계였다. 그 파라다이스 세상 어딘가에 있을 자신의 모습을 상상하는 것이 삶에 지친 사람들에게 커다란 위안이 되었을 것이다.

오늘날의 미술이 대중의 이해로부터 멀리 달아나버린 것 같지만, 그

저 순수한 형상을 포착하는 방법을 포기했을 뿐이다. 어쩌면 자신을 성찰하는 방법으로, 또는 흐릿하게 가려진 실재를 상징하는 방법으로, 파라다이스를 향한 꿈은 지속될 것이다.

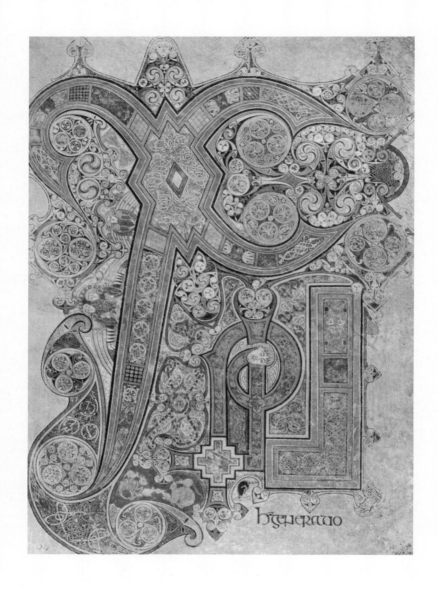

[그림 96] 〈켈스의 서〉, 《마태복음》 1장 18절의 도안 장식, 800년경, 아일랜드 트리니티칼리지도서관

신에게 바치는 아름다운 책

중세 시대의 필사본 《성경》과 꽃

양피지에 새긴 시대의 정신

고대 로마는 4세기에 기독교를 국교화하면서 종교를 전파하기 위한 노력을 아끼지 않았다. 이들이 가장 먼저 한 일은 교회를 짓는 것이었다. 그리고 그에 못지않게 중요한 일은 종교 의식에 대한 전례典禮였다. 이를 위해 여러 차례의 종교회의를 열었다. 이 과정에서 무엇보다 심혈을 기울인 것은 성경을 만들어 배포하는 것이었다. 초기 기독교의 대과업이었던 성경 제작은 중세가 어느 시대 못지않게 아름다운 시대였다는 것을 증명하는 정신적인 산물이었다.

중세라 하면 인간의 자유의지가 억압된 우울한 암흑시대였다고 연상
하기 쉽다. 게르만족이 침입하여 혼란과 약탈이 벌어지고, 아름다운 고
대 그리스와 로마의 문화가 사라져버린 그런 시대 말이다.

중세를 이처럼 부정적인 시각으로 몰아간 사람은 바로 르네상스의
인문학자들이었다. 르네상스의 문인 프란체스코 페트라르카Francesco
Petrarca는 야만인들에 의해 고대의 문화가 암흑으로 사라진 시대라고 주
장했고, 메디치 가문의 예술 고문이었던 조르조 바사리Giorgio Vasari는 야
만인들에게 짓밟혔던 고대가 "다시 태어났다"라면서 중세 이후의 시대
를 '르네상스'로 기술했다. 두 사람 모두 중세는 야만인에 의해 문화와
종교가 타락했고, 우울한 시대가 된 것이라고 규정했다. 이는 중세를 폄
하하고 자신들의 시대를 더욱 아름답게 강조하고자 하는 의도가 다분
했다. 이후 중세를 격하하는 부정적인 견해는 오랫동안 지속되었다.

19세기 전반에 낭만주의가 등장하면서 사람들은 세상을 다양하게
바라볼 수 있는 시선을 갖게 되었다. 낭만주의자들은 인간의 상상력과
감성의 아름다움을 격찬하면서 고전 문화가 등한시했던 미의 영역을
감싸안았다. 낭만주의자들처럼, 우리도 각각의 시대와 서로 다른 지역
의 문화를 이해하기 위해 유연한 관점을 가질 필요가 있다. 중세는 신이
존재하는 관념적인 세계에 대한 찬양이므로, 눈으로 확인할 수는 없지
만 분명히 존재한다고 믿는 추상의 세계를 향한 것이었다. 신을 향한 중
세인의 염원과 그 순수한 노고가 창조해낸 심화된 아름다움이 깃든 시

대였다. 그러므로 중세는 마음으로 다가가야 한다. 우리는 그 아름다운 미학을 《성경》 필사본에서 만나볼 수 있다.

중세 기독교의 예술, 성경 필사본

예배 의식이라 할 수 있는 전례가 확고한 틀을 갖게 되면서 중세의 예술은 꽃을 피우기 시작했다. 수도원들은 그리스도의 말씀을 전파하기 위해 교회의 벽과 조각, 스테인드글라스에 《성경》 속 이야기들을 가득 채웠다. 문맹이 대부분이었던 그 시절에 교회는 성서 이야기로 둘러싸인 전시장과 같은 곳이었다.

15세기 후반, 유럽의 곳곳에 인쇄소가 문을 열기 전까지 수도원의 주요 임무는 《성경》의 필사본을 제작하는 일이었다. 이 일을 담당하는 사람은 수도원의 수도사들이었다. 수도원마다 필사를 전문으로 하는 수도사들이 있었고, 그들이 작업하는 필사실scriptorium도 마련되어 있었다. 책을 만들기 위해서는 많은 과정이 필요했다. 먼저, 양을 도축하고 그 가죽을 이용해 책을 제작하기까지 여러 단계를 거쳤다. 그리고 은이나 값비싼 채색 안료를 만들어 글씨를 썼다. 이 모든 과정을 수도사들이 손으로 작업했다.^{그림 97}

얼마나 많은 중세 필사본들이 남아 있는지 정확히 아는 사람은 없으나 대략 100만 부 내외가 있다고 추정하고 있다. 당시의 수도원들은 폐쇄적이었던 만큼 각기 고유의 필체나 삽화를 고수했는데, 그 덕분에 지금까지 전해오는 많은 필사본의 출처를 확인하는 데 좋은 자료가 되고 있다.

800년경 아일랜드의 골롬바 수도원에서 제작된 〈켈스의 서〉는 중세 기독교 예술의 가장 주목할 만한 작품 중 하나다.^{그림 96} 이 책은 유네스코가 선정한 세계문화유산이자 아일랜드 최고의 국보이기도 하다. 현재 아일랜드의 트리니티칼리지도서관에 소장되어 있는 이 책을 보기 위해 전 세계에서 매년 50만 명의 사람들이 모여들고 있다. 이 책의 명성을 알린 중요한 요소는 문장 첫머리에 쓴 이니셜의 화려한 장식들로, 〈켈스의 서〉는 다른 책들과 비교할 수 없을 만큼 예술성이 높다. 다소 복잡해

[그림 97] 무명 화가, 〈수도원의 필사실에서 《성경》을 쓰는 에스드라〉, 8세기 초, 라우렌치아나도서관

보이는 문양들이 문단의 첫 글자나 그림 주위에 배치되어 글 전체를 강조한다. 〈켈트의 서〉를 제작했던 수도사들은 글씨 하나, 붓질 한 번에도 심혈을 기울이며 정성을 다해 아름다운 글씨와 장식을 그려냈다.

　〈켈트의 서〉 같은 초기의 필사본들은 수도원의 공동체가 전례나 기도를 위해 만든 것이다. 판매할 의도가 전혀 없었기 때문에 그 가치를 돈으로 환산할 수는 없지만, 필사본을 만드는 과정은 오랜 시간과 노고가 필요했고, 비용이 많이 드는 일이었다. 그런데도 수도사들은 제작을

위한 비용 외에 아무런 보수도 받지 않고 그저 성서 제작에만 몰두했다. 이처럼 초기에 제작된 필사본들은 작업의 처음부터 끝까지 수도원 필경사들이 수작업으로 창조한 신앙심의 극치였다.

도시 교양인들을 위한 《성무일도서》

폐쇄적이었던 중세 사회는 11~13세기 서유럽에 열풍처럼 불어 닥친 십자군 운동의 여파를 피하기 어려웠다. 더 넓고 색다른 세계를 경험한 사람들의 이야기는 일파만파로 퍼져나갔고, 교역과 상업에 새바람을 몰고 왔다. 이제 사회의 중심은 지방의 수도원이 아니라 넓고 커다란 장터가 있는 부유한 대도시가 되었다.

중세의 대도시에는 독서를 즐기는 교양인들도 있었고, 수도원에 들어가지 않아도 종교 생활에 좀 더 몰입하고 싶은 개인들도 있었다. 그중에는 기도서 제작을 후원하고 소유하기를 원하는 부유한 시민들도 있었다. 이들을 위해 필사본을 만드는 제작소가 도시 곳곳에 생겼다. 이제 필사본 제작은 수도원을 벗어나 전문 장인들이 분업하는 시스템을 갖춘 전문 필사본 제작소에서 일을 맡았다. 특히 인기 있었던 평신도들의 개인 예배용 기도서인 《성무일도서*Breviarium Romanum*》는 수도원에서 정립된 일과를 모방한 내용으로서, 하루 여덟 번, 정해진 시간에 〈시편〉과 〈기도문〉을 암송하기 위한 책이었다. 이 책은 14~15세기까지 부유한 도시인들 사이에서 가장 유행하는 예술작품이었다.

쿠엔틴 마시스Quentin Matsys의 〈환전상과 그의 아내〉(1514)를 살펴보면, 그림 속의 남편은 돈을 사고팔면서 이익을 챙기는 환전상이라 동전을 저울에 달고 세면서 동전에서 눈을 떼지 않는다.그림 98 그 옆의 아내는 남편이 하는 일을 무심코 바라보면서도 손으로는 책을 넘기고 있는데, 이 책이 바로 필사본 《성경》이다. 수도원의 전유물이었던 필사본이 이렇게 평신도들도 소유할 수 있는 대중적인 물품으로 변화했음을 잘 보여주는 그림이다.

《성무일도서》는 대부분 가정에서 사용되거나 집 안에서 들고 다닐 수 있는 예술품이었다. 사람들은 이 책을 귀하게 여겨 보석이나 보물을 넣어두는 장롱에 보관했다가 손님이 오면 내보이기도 했다. 그러다 보니 사람들은 더욱 화려하고 아름다운 장식이 있는 필사본을 소장하고 싶어 했고, 일부 필사본들은 고가의 물건이 되기도 했다.

고부가가치 사업이 된 필사본 시장

1445년, 독일의 인쇄업자인 구텐베르크가 납으로 활자를 만들었다. 인쇄기의 압력에 잘 견딜 수 있는 질 좋은 이탈리아산 종이도 찾아냈다. 그러자 유럽의 대도시에 인쇄소가 설립되었고, 책을 대량 생산하게 되면서 책의 가격이 크게 떨어졌다. 결국 전문 필경사들은 직업을 잃고 전업해야 하는 상황을 맞이한다. 새로 생긴 인쇄소들은 저비용으로 만들어진 책들을 도서관이나 기관에 보급했다. 이렇게 책 제작이 새로운 국

[그림 98] 쿠엔틴 마시스, 〈환전상과 그의 아내〉, 1514, 루브르박물관

면에 접어들자 필사본 시장은 위축될 수밖에 없었다.

반면에 계속해서 활기를 띠는 필사본 시장도 있었다. 그곳은 무역과 상업에 일찌감치 눈을 뜬 플랑드르 지역(지금의 네덜란드)이었다. 이곳의 대규모 상업 인쇄소들은 일찌감치 유럽의 군주나 신흥 재벌을 상대로 하는 호화 필사본 시장으로 눈을 돌렸다. 지체 높은 귀족과 상업으로 부를 축적한 신흥 재벌들이 계속해서 초호화 필사본을 소유하는 데 공을 들이고 있다는 사실을 간파했기 때문이다. 이렇게 필사본 제작은 고부가가치 사업이 되었다. 필사본이 예술작품이 된 것이다.

《마리 드 부르고뉴의 성무일도서》는 마리 드 부르고뉴 여공작 Marie de Bourgogne을 위해 제작된 책으로, 중세 후기 플랑드르 예술을 살펴볼 수 있는 걸작이다. 이 책의 주인인 마리는 개인 필사본 화공을 두고 있을 정도로 부유했다. 그녀의 필사본 화공과 플랑드르의 몇몇 공방 및 그 휘하의 화공들이 공동작업으로 제작한* 이 기도서는 수작으로 손꼽히는 책이다.

이 책의 한 페이지에는 거대한 교회 안에 네 명의 천사와 성모자가 그 중심에 등장하는 그림이 있다.그림 99 그림 속의 창문 앞에는 독서하는 마리 드 부르고뉴가 있다. 이 당시 필사본의 유행은 책을 주문한 사람이

* 이혜민, 〈마리 드 부르고뉴의 기도서를 통해 본 중세의 독자와 읽기 문화〉, 《인문과학人文科學》, 2016년 12월호, 41쪽. 리벤 반 라뎀(Lieven van Lathem)과 그 휘하의 화공들, 시몽 마르미옹(Simon Marmion), 빌헬름 브렐란트(Willem Vrelant)의 공방.

[그림 99] 〈마리 드 부르고뉴와 함께 교회에 있는 성모〉, 《마리 드 부르고뉴의 성무일도서》, 1477년경,
오스트리아국립도서관

나 소유한 사람들을 식별할 수 있도록 초상화를 그리거나 사인sign을 남기는 것이었다. 이 책에 그려진 마리의 초상화도 그 유행을 엿볼 수 있는 좋은 예다. 성모자를 향해 활짝 열린 교회 창문 앞에서 기도서를 읽고 있는 마리의 다소곳한 모습이 매우 인상적이다. 아름다운 글씨와 그림, 꽃과 식물의 화려한 문양도 수준급으로 구성해낸 장인의 솜씨가 돋보이는 작품이다.

세상에서 가장 아름다운 책

우아한 꽃 장식이 강조된 기도서도 있다. 15세기 레온-카스티야왕국의 이사벨라 1세와 이탈리아 제노바공화국의 스피놀라 가문의 책이다.그림 100, 그림 101 이 책들은 둘 다 각 페이지의 중심에 글의 내용을 그림으로 그리고 그 주변을 꽃과 나무로 장식했다. 독특하게도 이 문양들에는 음영 처리가 되어 있다. 꽃과 식물에 밝고 어두움을 통한 입체감이 있으면서 그림자까지 표현되어 문양들이 바닥에서 둥실 떠 있는 듯한 공간감이 생겨났다. 꽃 문양과 장식들의 이러한 입체적인 표현은 이탈리아 북동부와 네덜란드 남부의 화공들의 솜씨*로 알려져 있다. 이들은 네덜란드의 초호화 필사본 시장의 전문 화가들로서, 스스로 기술을 연마해 인쇄술이 대체할 수 없는 방향으로 발전시켰고 필사본을 최고 수준의 예술작품

* 크리스토퍼 드 하멜(Christopher de Hamel), 이종인 옮김, 《세상에서 가장 아름다운 책》, 21세기북스, 2020, 632쪽.

[그림 100] 《이사벨라 성무일도서》(부분), 15세기 말
[그림 101] 《스피놀라 기도서》(부분), 1515~1520

으로 만들어냈다.

중세 후반기와 르네상스 사이에 주로 제작된 이 같은 기도서들은 예술이 집약된 개인의 종교 생활용품인 동시에 부와 권력을 과시할 수 있는 사회문화적인 매체로 기능했다.

양피지로 만들어진 필사본은 기독교가 국교로 지정된 이래 1000여 년이 지나는 동안 무수히 만들어졌다. 기독교의 세계만이 아니라 이슬람과 유대교의 세계까지 종교와 사상을 널리 전파하고 지식을 보존하는 보편적인 수단이었기 때문이다. 필사하는 전통은 유럽에 인쇄소가 문을 연 이후에도 한동안 책의 제본이나 장식 등에 부분적으로 사용되어 예술적인 가치를 상승시켰다. 더 나아가 필사본은 기도서의 영역에서 벗어나 의학·법률·역사·로맨스·철학·여행 등 다양한 분야의 책으로 제작되었다. 그리고 지금까지도 세상에서 가장 아름다운 책으로 전해 내려오고 있다.

Rosa Bifera macrocarpa. *La Quatre Saisons Lelieur.*

Imprimerie de Remond. *Victor sculp.*

[그림 102] 피에르조제프 르두테, 화책 《장미》(부분), 1817~1824

고난의 시간 끝에서 얻은 지혜

신화와 종교로 만나는 장미꽃

진리를 얻은 사람, 길가메시

장미는 많은 사람에게 사랑받는 매력적인 꽃이다. 하지만 섣불리 장미꽃을 잡다가는 누구나 따끔한 맛을 볼 수 있다. 날카로운 가시가 있는 장미를 잡을 때는 항상 조심해야 한다. 장미 가시에 찔려 세상을 떠난 사람도 있으니 말이다. 독일의 시인 라이너 마리아 릴케Rainer Maria Rilke는 연인에게 선물할 장미를 꺾다가 그만 가시에 찔리고 말았다. 그 상처가 덧나고 곪아 결국 합병증으로 세상을 떠났다.

예부터 장미에 대한 상징은 매우 다양하고 복잡하다. 그중에서도 살

을 찌르는 가시와 지혜에 관한 이야기가 있다. 그 이야기 속에서 가시는 고난과 고통을 상징했고, 그 어려운 고난을 이겨내고 지혜와 진리를 얻게 된다는 교훈을 상징하기도 했다.

기원전 2750년경부터 고대 메소포타미아 지역에 전해내려오는 《길가메시 서사시*Epic of Gilgamesh*》는 126년간 우르크Uruk를 지배했다고 전해지는 전설 속의 왕에 대한 이야기다. 길가메시는 처음부터 지혜롭거나 백성을 사랑하는 왕이 아니었다. 금수저로 태어난 길가메시는 죽음을 두려워하지 않고 막무가내로 악행을 일삼는 젊은 시절을 보냈다. 하지만 세월이 흘러 지혜가 깊어질 만한 나이가 되었을 때, 세상의 절반과도 같았던 친구 엔키두Enkidu를 잃자 갑자기 상황은 달라졌다. 길가메시는 심각한 마음의 고통에 시달렸고 '죽음'에 대한 깊은 고민에 사로잡혔다. 시간이 갈수록 죽음에 대한 두려움, 죽음으로 끝나버리는 인생의 허무함도 깨닫게 되었다. 그는 죽음을 이겨낼 수 있는 그 무언가를 찾아 길을 떠났다. 그 길의 끝에서 '영생의 비밀'을 찾고 우르크 백성들과 함께 죽음에서 벗어나 영생을 누리고 싶었다.

길가메시는 긴 여정의 마지막에 깊은 바닷속 어두운 심연에 있는 '생명의 나무'를 알게 되었다. 그러나 고생 끝에 알게 된 '생명의 나무'는 날카로운 가시덤불이었다. 가시에 찔릴 수도 있다는 것을 알고 있었지만 우르크의 백성과 함께 나눌 '영생'에 대한 기대로 모든 두려움을 떨쳐버렸다. 그는 심연을 향해 거침없이 들어갔다. 그리고 가시나무를 덥석 움

켜잡았다. 피가 흐르고 살이 찢기는 고통이 바로 엄습했다. 그래도 길가
메시는 가시나무를 놓지 않았다. 심연에 대한 두려움과 가시에 찔리는
고통이 아무리 강렬해도 국민과 함께 누릴 영생을 생각하면 참아낼 수
있는 것이었다.

그렇게 획득한 영생의 가시나무를 가지고 길가메시는 기쁜 마음으로
우르크로 향한다. 이제 여유가 생긴 그는 오랜 여정으로 지친 몸을 이끌
고 잠시 뉘어가기로 한다. 그런데 어디선가 뱀이 나타나 천신만고 끝에
얻은 길가메시의 가시나무를 물고 순식간에 달아나버렸다. 가시나무를
먹은 뱀은 길가메시의 눈앞에서 허물을 벗으며 다시 젊음을 회복했다.
영생을 얻기 위해 겪었던 많은 경험과 실패, 고난, 그리고 가시덤불의 고
통까지 마다않고 얻어낸 영생은 그렇게 한순간에 사라져버렸다. 실의
에 빠진 길가메시는 빈손으로 우르크에 돌아왔다. 먼 길에서 돌아온 길
가메시는 한동안 우울했으나 그를 만나면 누구라도 길가메시의 달라진
모습을 한눈에 알 수 있었다. 막무가내였던 길가메시의 모습은 온데간
데없었다. 길가메시는 운명을 받아들이며 삶을 긍정하고 백성을 사랑하
는 인간으로 나머지 생을 살면서 노인이 되었고, 죽음을 맞이했다.

그가 세상을 떠난 후, 우르크 백성들은 길가메시를 '지혜로운 자', '진
리를 얻은 사람'이라는 칭호로 불렀다. 그가 고통과 고난을 겪으며 알아
낸 진리는 '참된 깨달음'이었다. 길가메시는 영생에 실패한 사람이 아니
라, 고통과 고난 속에서 깨달음을 얻은 '지혜로운 영웅'이었다. 그리고

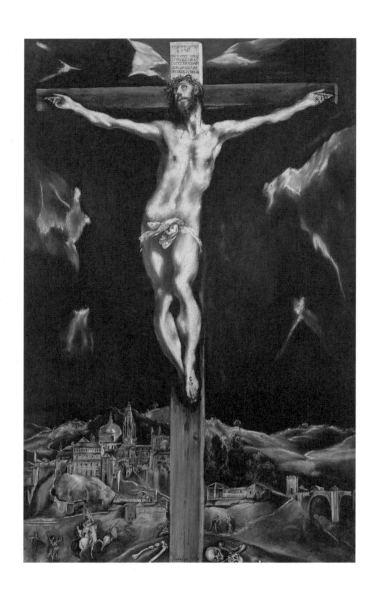

[그림 103] 엘 그레코, 〈가시관을 쓰고 십자가에 못 박힌 예수 그리스도〉(부분), 1597~1600,
프라도미술관

길가메시가 보여준 모습은 진리를 얻기 위해 스스로를 내던지는 구도자의 용기, 백성을 위하는 참다운 왕의 모습 그 자체였다.

4000여 년 전에 쓰인 가장 오래된 서사시인 《길가메시 서사시》처럼 '가시'의 의미는 이렇게 아주 먼 고대에서부터 '고통'을 통해 얻은 '지혜'의 상징이었다.

그리스도의 가시관

'가시'가 고통을 상징하는 또 하나의 예로 그리스도의 '가시관'을 들 수 있다. 예수 그리스도가 가시관을 쓰고 피를 흘리며 십자가에 못 박히는 모습은 고난과 고통의 절정이다.그림 103 《길가메시 서사시》처럼 가시관을 쓴 예수 그리스도는 고통을 딛고 세상의 모든 사람에게 진정한 진리를 선사한 '깨달음을 가진 자', 즉 '지혜로운 자'의 상징이다. 하지만 기독교가 인정되던 4세기경의 초기 기독교 시대에는 우리가 알고 있는 그리스도의 가시관이 거의 그려지지 않았다. 오히려 그리스도의 머리에는 장미 화관이 씌워져 있었다.

고대의 신이나 지배자의 모습을 보면 월계관이나 화관을 쓰는 것이 다반사다. 로마 황제가 월계관을 쓰고 여신인 플로라가 화관을 쓰듯이, 기독교가 인정된 이후에 공식적으로 그려지기 시작한 예수 그리스도의 머리에도 화관이 있었다. 그러나 그리스도의 화관은 명예의 상징 월계관이나 플로라의 봄의 화관처럼 잎 또는 꽃들로 장식된 것과는 달랐다.

[그림 104] 얀 반 에이크, 〈헨트 제단화〉(부분), 1432, 신트바프성당
북유럽의 르네상스를 대표하는 작품으로, 붉은 옷의 예수 그리스도 좌우에 성모 마리아와 세례자 요한
이 있다. 성모 마리아의 머리에는 고난과 지혜의 상징인 붉은 장미와 동정녀 마리아의 상징인 흰 백합
이 장식된 관이 씌어 있다.

그리스도의 화관은 가시가 있는 장미 화관이었다.^{그림 104} 그렇게 그려지
던 고대의 장미 화관은 중세를 지나 르네상스에 이르면서 수난과 고통
을 강조하며 가시를 강조하는 경향으로 나아갔다. 결국 그리스도의 장
미 화관은 '가시관'으로 정착되어 우리가 익히 아는 가시관을 쓰고 십자

가에서 고통받는 예수 그리스도의 모습이 되었다.

지혜의 성모와 장미

그리스도의 장미 화관은 가시를 강조하는 가시관으로 변했지만, 가시를 숨긴 아름다운 장미는 성모 마리아를 나타내게 되었다. 성모 마리아는 온갖 슬픔과 고통 속에서도 화합과 질서를 이끌어 재창조의 기쁨을 가져온 슬기로운 여인이기에 '지혜의 성모'다. 장미와 함께 그려지는 '지혜의 성모'는 15세기 이후 르네상스에 들어오면서 꾸준히 그려졌다.

성모가 아기 예수를 안고 있는 모습은 초기 그리스도교 시대부터 시작된 아주 오래된 도상이다. 성모와 함께 등장하는 꽃에는 다양한 함의가 들어 있는데, 순백의 백합이 순결한 동정녀를 상징한다면 아름다운 장미는 앞으로 다가올 고난과 지혜의 상징으로 대변되었다.

독일의 화가 슈테판 로흐너Stefan Lochner의 작품 〈장미 그늘 아래의 성모〉(1448년경)를 보자.그림 105 성모와 아기 예수는 갖가지 악기로 연주하는 천사들에 둘러싸여 천상의 낙원에 있다. 그런 성모자의 황금빛 배경을 아름답게 수놓은 것은 '장미꽃'이다. 그녀에게 찾아올 고난과 고통을 의미하고 있지만, 그 고통의 끝은 지혜와 맞닿아 있다.

니콜라 프로망Nicolas Froment의 작품에 등장하는 성모자는 흰 꽃이 핀 가시나무 위에 앉아 있다.그림 106 이 나무는 모세가 처음으로 하느님의 천사를 만났다고 전해지는 유명한 가시나무(우리나라에서는 가톨릭과 신교

[그림 105] 슈테판 로흐너, 〈장미 그늘 아래의 성모〉, 1448년경, 발라프리하르츠미술관

모두 '떨기나무'로 번역한다)다. 이 가시나무에 불길이 솟아오르고 있지만 성모의 주변은 타지 않고 초록 빛깔이 선명하다. 불꽃이 나도 연소되지 않는 가시나무처럼 성령으로 인한 잉태와 출산 후에도 동정녀로 남았던 성모의 덕성을 강조한 것이다. 여기서도 가시나무는 하얀 꽃이 피어난 장미나무였다.

[그림 106] **니콜라 프로망, 〈가시나무 위의 성모〉, 1476년경, 엑상프로방스생소뵈르대성당**

지혜의 빛, 장미창

고통과 지혜를 의미하는 장미는 12~13세기 서유럽을 중심으로 제작된
교회의 스테인드글라스에도 등장했다. 천상의 빛이 찬란한 고딕 성당의
장미창은 지혜의 성모 마리아에게 헌정된 최고의 예술이었다. 성모 마

프랑스 스트라스부르대성당의 북쪽 장미창(13세기).

리아는 10~11세기까지만 해도 그리스도의 어머니이자, 세상의 지배자
인 그리스도의 주변에 존재하는 부수적인 이미지였으나, 12세기경부터
는 '하나님을 낳은 자'로서 그 위상이 높아지고, 동시에 성모 숭배 열기
가 달아오르면서 서유럽 곳곳에 성모에게 헌정된 교회가 줄줄이 건축
되기 시작했다. 이렇게 성모 성당의 건축이 활발하게 이어지면서 장미

창도 지혜의 성모 마리아에게 봉헌되었다. 중세 시기에 하늘의 신성함은 장미창을 통과해 찬란한 '빛'이 되었다. 신이 세상을 창조할 때 제일 먼저 한 일이 빛과 어두움을 가르는 일이었던 만큼 '빛'이란 기독교가 시작되는 의미이기도 했다. 과거의 어둡고 폐쇄적인 공간에서 '빛의 공간'으로 거듭난 교회에 사람들을 초대한 것이다.

고딕양식의 대표격인 파리의 노트르담대성당은 '우리의 귀부인Notre-Dame'이라는 뜻이다. 이름 그대로 성모 마리아에게 바쳐진 성당이다. 이곳의 북쪽 장미창은 성모 마리아와 아기 그리스도를 중심에 두고 그 주위에 예언자들과 성인들로 장식했다. 프랑스 서북부에 있는 샤르트르대성당에도 성모 마리아와 아기 예수로 장식된 대형 장미창이 있다. 이렇게 사람들은 지혜의 성모에게 교회를 헌정하고, 그 한쪽에 지혜의 성모를 위한 장미창을 두었다. 지혜의 장미는 그림으로, 화관으로, 빛을 발하는 장미창으로 다양하게 재현되었다.

신은 가시나무에게 장미꽃을 주었다고 한다. 그 뒤로 가시나무는 남을 찌르거나 상처만 주는 평생의 고통에서 향기롭고 아름다운 장미꽃을 피우는 행운을 지니게 되었다. 하지만 그 의미와 상징은 더욱 깊어졌다. 장미와 가시가 한 몸인 것처럼 지혜와 고통은 그 끝이 맞닿아 있기 때문이다.

[그림 107] 안토니스 모르, 〈메리 튜터〉, 1554, 프라도미술관

장미꽃에 새긴 가문의 영광

대영제국의 발판, 튜더 로즈

장미꽃을 든 메리 1세의 숨은 뜻

엄숙한 분위기에 고급스러운 복장을 하고 있는 이 여인은 영국의 첫 번째 여왕인 메리 1세다.그림 107 그녀는 영국의 강력한 군주 헨리 8세의 딸이자 국가와 결혼했다고 선언한 엘리자베스 1세의 이복언니이기도 하다.

메리 여왕은 권위와 격식으로 한껏 차려입은 자신의 모습을 그림에 담아 스페인 왕가에 보냈다. 세계 최강국이었던 스페인의 펠리페 2세와의 혼약을 위해서였다. 그런데 엄숙하고 무거운 분위기와는 달리 오른손에 쥐고 있는 장미는 왠지 뜬금없어 보인다.

이 장미는 영국의 기틀을 세운 튜더 가문Tudor Dynasty의 상징이다. 메리는 이 초상화를 통해서 "나는 영국 튜더 가문의 메리 튜더입니다"라고 자신을 스페인 왕가에 소개하고 있다. 1554년에 플랑드르의 한 화가가 그린 이 초상화는 영국에서 스페인으로 보내져 지금까지 마드리드의 프라도미술관에 소장되어 있다.

메리의 초상화를 받은 사람은 스페인 왕자였다. 훗날 왕위에 올라 펠리페 2세로 등극했지만 당시에는 왕자의 신분으로 영국 여왕에게 혼인을 신청해 승낙받은 것이다. 아무리 왕위 계승자라 해도 엄격한 신분사회에서 왕자가 여왕에게 청혼하는 일은 말도 안 되는 처사였다. 그러나 그 당시 영국의 상황을 생각해보면 충분히 이해할 수 있는 일이다.

16세기 중반까지만 해도 '해가 지지 않는 제국'은 스페인이었다. 그에 비해 영국은 고작 변방의 소국에 불과했다. 강대국의 눈치를 봐야 했고, 스페인의 요청에 신분 고하를 따질 상황이 아니었다. 왕가 간의 결혼이 대부분 그렇듯이 펠리페 2세의 청혼에도 검은 속내가 있었다. 영국의 여왕과 결혼해 두 나라를 공동 통치하다가 슬쩍 영국을 스페인과 합병하는 계획이었다. 이를 모를 리 없는 영국에서는 메리 여왕의 결혼에 반대하는 반란까지 일어났다. 신하들의 간곡한 우려에 메리는 결혼계약서를 신중하게 작성해 결혼했다. 메리가 결혼계약서를 얼마나 잘 써놨는지 펠리페 2세는 잉글랜드의 정치에 관여할 권한이 거의 없었다고 한다. 그래서인지 펠리페 2세는 "제발 잉글랜드에 좀 오라"는 메리의 간청

을 죄다 무시해버렸다.

　메리 여왕의 초상화가 단순히 자신을 소개하는 그림은 아니다. 양미간에 힘을 주어 앞을 똑바로 바라보는 자세와 다부지게 꾹 다문 입, 튜더 왕가의 장미까지 굳이 앞세운 이유가 있다. 영국이 그렇게 호락호락하지만은 않은 나라임을 표현한 것이다.

튜더가와 튜더 로즈

메리 여왕이 들고 있는 튜더 로즈The Tudor Rose는 '장미전쟁'으로 탄생한 영국의 꽃이다. 1455년부터 1485년에 이르기까지 랭커스터 가문과 요크 가문은 왕위 계승을 두고 30년간 서로 다투었다. 두 가문은 각각 붉은 장미와 흰 장미를 문장으로 삼았기 때문에 이 가문들 사이에 벌어진 전쟁을 두고 '장미전쟁'이라 부른다. 두 집안의 전쟁이 얼마나 치열하고 길게 이어졌는지 많은 귀족이 목숨을 잃고 귀족사회 전체가 붕괴할 정도였다. 이로써 봉건사회가 막을 내리고, 강력한 왕의 시대가 열렸는데, 그 첫 번째 주인공은 랭커스터 가문의 헨리 튜더(헨리 7세)였다.

　현명했던 헨리 튜더는 요크 가문에서 가장 강력했던 에드워드 4세의 딸, 엘리자베스Elizabeth of York와 결혼함으로써 두 가문의 반목에 종지부를 찍었다. 이것이 랭커스터가와 쟁쟁한 힘겨루기를 해온 요크가의 불만을 잠재울 방법이었다.

　헨리 7세의 초상화를 좀 더 자세히 살펴보자.그림 108 섬세하고 얍삽해

[그림 108] 무명 화가, 〈헨리 7세〉, 1505, 런던 국립초상화미술관
[그림 109] 무명 화가, 〈요크가의 엘리자베스〉, 1500년의 작품을 모작하여 16세기 후반에 그려진 작품,
햄프턴코트궁전

보이기까지 하는 그의 얼굴에는 어딘지 모를 팽팽한 긴장감이 감돈다.
자신에게 최대의 적이었던 요크가로부터 언제든지 왕권에 대한 도전을
받을 수 있다는 헨리의 불안한 입지가 그대로 드러난다. 항시 사방의 경
계를 늦출 수 없었던 헨리의 긴장된 표정은 강력한 적인 요크가와의 결
혼이 필연이었다는 것을 은근히 말해주고 있다.

　헨리 7세는 로마 가톨릭교도로서 가장 높은 귀족만이 누리는 황금
양모 기사단의 경식collar(기사 단원을 나타내는 훈장)을 두르고 랭커스터 가

문의 문장인 붉은 장미를 손에 들었다. 그만큼 헨리 튜더의 초상화에서 드러내야 할 중요한 덕목은 명예와 가문이었다.

그와 1486년에 결혼한 요크가의 엘리자베스 역시 가문의 문장인 흰 장미를 두 손을 모아 소중하게 들고 있다.그림 109 초상화 속의 엘리자베스는 눈매가 둥근 악의 없이 밝은 용모로 흰 장미와 아주 잘 어울린다. 마치 랭커스터가에 대한 요크가의 불만이 없어지고 두 가문이 완전한 화해를 이룬 것 같다. 가장 강력한 두 가문은 이렇게 불화를 잠재우고 결혼으로 합체했다. 이것이 영국 역사의 기틀을 마련한 튜더 왕조(1485 ~1603)의 시작이었다.

헨리 7세는 튜더 왕조를 열면서 양가의 결합을 상징하는 문장을 만들었다. 즉 랭커스터와 요크가의 문장인 빨간 장미와 하얀 장미를 결합한 다음 이를 '튜더 왕가의 장미The Tudor Rose'라 불렀다. 앞에서 보았던 메리 1세의 초상화에서 손에 들고 있는 꽃이 바로 튜더 왕가의 장미다. 이 튜더 왕가의 장미는 가문을 대표하고 나라를 대표하는 중요한 상징이었다.

자부심과 긍지를 드러낸 꽃

튜더 가문을 알리는 메리 1세의 초상화는 또 있다. 한스 이워스Hans Eworth가 그린 메리 여왕이다.그림 110 초상화 속 메리 여왕은 앞에서 본 안토니스 모르의 초상화보다 안색이 밝고 명랑해 보인다. 튜더 가문의 장

미가 분명히 오른손에 들려 있지만 메리의 가슴에서 빛나는 커다란 진주가 마치 진정한 주인공처럼 보인다. 이 진주는 스페인의 펠리페 2세가 약혼 선물로 보낸 '라페레그리나La Peregrina'였다. 남미 파나마에서 발견된 라페레그리나는 세계적인 규모의 식민제국, 스페인의 영향력을 어김없이 보여주는 선물이자 세계에서 가장 큰 진주였다. '해가 지지 않는 나라' 스페인의 자부심을 선물 받은 약혼녀는 가장 눈에 띄는 곳에 라페레그리나로 장식한 초상화로 보답했다. 심각한 근시여서 항상 양미간에 인상을 쓰며 냉혹해 보였던 메리도 라페레그리나를 선물로 받으니 밝은 안색과 자부심을 감출 수가 없었다. 메리는 스페인 왕가의 선물이 너무도 자랑스럽고 고마웠지만 그래도 마지막 자존심을 지켜야 했기에 그림 속에 만만치 않은 영국을 드러내야 했다. 그래서 여전히 그녀는 튜더 가문의 상징인 튜더 로즈를 오른손에 들고 있다.

그렇게 영국의 자존심을 지키고자 했던 메리 1세는 왕위에 오른 지 겨우 4년 만에 세상을 떠나고 말았다. 그런데 그다음 왕위에 올랐던 이복동생인 엘리자베스 1세의 초상화에는 그 어디에서도 튜더 로즈가 보이지 않는다.

엘리자베스 1세는 자신의 맘에 들지 않는 초상화를 모두 폐기했다고 전해질 정도로 '이미지 메이킹'에 지대한 관심이 있었다. 그래서 그녀가 만든 자신의 이미지는 화려한 보석과 의상으로 둘러싸인 여신의 모습이었다. 더군다나 세계지도를 두 발로 당당하게 딛고 서 있는 군주의 자신

[그림 110] 한스 이워스, 〈메리 1세의 초상화〉, 1554, 런던 국립초상화미술관

감은 그녀의 초상화에서 빼놓을 수 없는 강력함의 상징이었다.^{그림 111}

　그녀는 초상화를 통해 아버지 헨리 8세가 이뤄놓은 국방과 외교, 종교의 토대 위에 영국이 세계 최강이 되겠다는 신념에 찬 자신을 보여주려 했다. 세계를 호령하는 명실상부한 영국의 군주라는 이미지가 필요했기 때문이다.

　메리 1세의 장미가 그려진 지 35년 만에 이루어진 튜더 가문의 성공 이야기는 이러했다. 튜더 로즈를 들고 위태로운 영국을 지키고자 했던

[그림 111] 소(小) 마르쿠스 헤라르트 2세, 〈엘리자베스 1세〉, 1592년경, 런던 국립초상화미술관

메리 1세의 초상화와 절대 군주를 강조하는 엘리자베스의 초상화는 변방의 소국이었던 영국과 세계 최강의 제국을 꿈꾸는 영국 사이의 대조적인 이미지를 보여준다.

연약해 보이던 작은 꽃, 튜더 로즈는 훗날 영국의 자부심과 긍지를 지닌 상징적인 꽃이 되었다. 영국인의 장미 사랑은 16세기 튜더 로즈에서 시작해 오늘날 영국의 국화國花까지 이어진다. 정원 가꾸기를 좋아하는 영국인의 정원에는 탐스럽게 자라나는 장미를 흔히 볼 수 있다. 그들은 대영제국에 대한 자부심을 가꾸며 아직도 튜더 로즈를 회상하는지도 모른다.

[그림 112] 암브로시우스 보스하르트, 〈창문 앞의 꽃다발〉, 1619~1620, 마우리츠하위스미술관

귀하고 비싼 꽃에 깃든 욕망

네덜란드의 튤립과 꽃 정물화

인기 만점이 된 튤립의 유래

네덜란드를 여행했던 사람이라면 누구나 튤립에 대한 기억을 떠올리기 쉽다. 스키폴공항이나 암스테르담 시내 어디서든지 튤립과 관련된 모든 것을 살 수 있고, 암스테르담 서쪽의 할렘Haarlem 근처에는 오색 가득한 튤립 밭이 펼쳐져 있어서 흔하게 튤립을 구경할 수 있다. 그럼에도 튤립이 만발한 아름다운 정원을 더 보고 싶다면 봄에 열리는 쾨켄호프Keukenhof 축제에 맞춰 네덜란드를 방문하는 것이 좋다. 현지인보다 외국인이 더 많다는 이 축제는 봄날의 암스테르담에서 놓치지 말아야 할

1637년 네덜란드 도록에 실린 아우구스투스 튤립(Semper Augustus Tulip). 튤립의 구근은 크기에 따라 3000에서 4200플로린에 달했다. 당시 능숙한 장인이 한 해 동안 열심히 일하면 300플로린을 벌 수 있었다.

관광 요소다. 2000여 종의 꽃들이 쾨켄호프 대지를 수놓는 모습은 참으로 잊을 수 없는 장관이다. 그중에서도 가장 인기 있는 꽃은 역시 튤립이다. 튤립은 17세기 네덜란드에 유입되는 순간부터 사람들의 마음을 사로잡았던 꽃이다. 지금은 명실공히 네덜란드를 대표하는 꽃이기도 하다.

튤립 이야기를 시작하기 전에 고가의 튤립 가격이 형성되었던 17세

기의 네덜란드 사회를 먼저 이해해야 한다. 대서양 연안에 위치한 네덜란드는 무역과 상업을 토대로 성장한 상인들의 나라였다. 이곳의 상인들은 성실한 직업정신을 토대로 대서양을 항해하면서 무역로를 개척했다. 항해 기술이 축적되자 그들은 동인도회사를 설립했고, 멀리 일본과도 교류하는 데 성공했다. 이렇게 '부지런한 상인의 나라' 네덜란드는 17세기에 당당히 세계 최고의 경제 대국을 이루면서 '네덜란드의 황금시대'를 열었다. 네덜란드 상인의 개척정신은 네덜란드 사회를 이끌어가는 원동력이었고, 현실적인 이익에 관심이 집중되는 사회를 형성했다.

오늘날의 첨단산업이라면 IT 분야를 꼽을 수 있지만, 17세기 유럽사회의 첨단산업은 질병 치료를 위한 식물의 연구였다. 학자들은 신대륙에서 새로운 식물들이 들어오면 지대한 관심을 보였고, 이것이 사회적 관심으로도 연결되었다. 그 결과 식물은 그 종류에 따라서 상당한 이익을 창출하는 상품으로까지 발전했다. 해양 무역의 선두주자였던 네덜란드 상인들이 이를 놓칠 리가 없었다. 그들은 해외에서 유입되는 식물에 관한 정보, 본초학, 식물 그림, 출판까지도 연달아 만들어내기 시작했다. 그 중심에는 레이던대학의 식물학자인 카롤뤼스 클뤼시우스Carolus Clusius가 있었다. 그는 유럽에 형성된 식물 네트워크*에서 핵심적인 역

* 식물에 관련된 유럽의 학자와 수집가, 상인은 식물에 대한 다양한 정보를 연결하는 네트워크를 형성했다. 그들은 식민지나 다른 먼 땅에 서식하는 아름답고, 이상하고, 새롭고, 때로는 경제적으로 중요한 식물을 수집하는 한편, 정원에 전시도 하고, 목록을 정리하면서 새로운 식물 정보들을 교환했다.

할을 한 학자였고, 전 세계에서 가져온 1000여 종의 식물을 심고 새로운 품종으로 개발했다. 그 외에도 꽃 그림을 구매하고자 하는 사람과 꽃 그림 화가를 연결해줌으로써 꽃 정물화 분야를 형성하는 데도 크게 공헌했다.

식물에 대한 관심이 높아진 가운데 오스만제국에서 튤립이 전파되었다. 이 꽃 역시 클뤼시우스가 있던 레이던대학에서 재배되었고 연구되었다. 그런데 독특하게도 튤립은 약재의 효능보다 관상용으로 그 인기가 상당했다. 구근에서 우아하게 뻗어 나오는 줄기와 선명하게 피어나는 색채는 그야말로 최고의 인기를 누릴 만큼 아름다웠다. 더군다나 튤립은 꽃이 지고 난 뒤, 구근 상태에서 땅속의 바이러스에 감염되면 이듬해 줄무늬나 반점이 있는 새로운 꽃으로 태어나기도 했다. 튤립의 변종은 사람들을 더욱 감탄하게 했다. 그리고 이 변종 튤립에 '총독Viceroy'이나 '영원한 아우구스투스Semper Augustus'라는 이름을 붙일 정도로 아주 귀중하게 대접해주었다. 그 꽃이 얼마나 관심을 불러일으켰는지, '아우구스투스'라고 불리는 튤립에는 폭발적인 수요가 몰려서 웬만한 집 한 채 가격을 호가하기도 했다. 사람들이 이렇게 식물에 열광하자 네덜란드 화훼시장은 점차 활기를 띠었다.

튤립으로 장식된 꽃 정물화

화훼시장이 호황을 누리면서 꽃은 관상용을 넘어 경제적 이익을 가져

다주는 상품이 되었다. 네덜란드 사회에서는 꽃을 심고 소유하기 위한 관심이 점차 투기와 도난을 불러일으킬 정도로 과열되었다. 그러나 그토록 아름다운 꽃을 소유한다 해도 살아 있는 모든 것이 죽음을 피해갈 수 없듯 꽃도 아름다운 찰나의 순간이 지나면 꽃잎을 떨구고 곧바로 죽음을 향해 내달렸다.

사람들은 꽃의 아름다운 순간을 소유하기 위해 다양한 방식을 강구했다. 부유한 상인들은 꽃 그림 판화집이나 꽃 그림책, 꽃 정물화들을 구입했다. 꽃 판화집이나 그림책에 비해서 꽃 정물화는 집 안을 장식하고 부를 과시하기 위한 좋은 방법이었다. 꽃 정물화를 구입하며 실내를 장식하는 방법은 네덜란드 사회에 유행처럼 번져나갔다. 네덜란드인이라면 누구나 자신의 경제 상황에 맞는 꽃 정물화를 구입하여 가정에 걸기 시작했다. 꽃 정물화의 인기는 대단했다. 명품이자 사치품이었던 꽃을 항상 만발한 상태로 감상할 수 있었고, 미술시장에서 쉽게 구입할 수 있었으니, 꽃 정물화는 지금 생각해도 기발한 아이디어 상품이었다.

지금도 암스테르담 국립미술관에 가면 당시 꽃 정물화의 인기를 한눈에 알아볼 수 있다. 화려한 꽃들이 가득한 꽃 정물화를 후회 없을 정도로 많이 볼 수 있을 테니 말이다. 사실 네덜란드가 아니더라도 세계적으로 유명한 미술관 어디를 가더라도 네덜란드의 꽃 정물화를 흔하게 볼 수 있다. 17세기 네덜란드에서는 꽃 정물화를 대량으로 생산하고 수출했으며, 유럽의 왕과 귀족, 또는 부르주아 계층에서 소장하는 경우도

많았다. 현실에서 이익이 되는 상품적 가치에 관심을 가진 상인들이 꽃 정물화의 수요와 공급을 부추긴 영향도 있었다.

꽃 정물화는 실제 꽃의 대용물이자 물질적인 이익을 바라는 소망이 담긴 상품으로 굳어갔다. 실제 꽃의 대용물을 소유했다는 확장된 해석은 미술사에서 너무도 오래된 이론이긴 하지만, 17세기 네덜란드 꽃 정물화의 유행은 그 예시를 여실히 보여준 사례였다.

실제 꽃의 대용물이 되다

실제 꽃의 대용물이었던 꽃 정물화는 당연히 실물과 꼭 닮게 재현되어야 했다. 화가들은 재현 기술을 연마하기 위해 다양한 재료를 사용하고 섬세한 묘사를 위한 훈련 등 필수적인 과정을 거쳤다. 그러고도 구매자들의 취향에 맞춰 자신만의 노하우를 개발하기 위해 노력을 아끼지 않았다.

그럼에도 암브로시우스 보스하르트Ambrosius Bosschaert와 얀 브뤼헐Jan Brueghel de Oude의 꽃 정물화에는 난감한 구석이 있다. 꽃의 외형은 분명 닮았지만 봉오리가 너무 크게 그려졌기 때문이다. 더군다나 이들이 그린 꽃들은 상대적인 크기마저 어색하다. 꽃 정물화는 결국 실물과 같지 않은 그림이 되었다. 그런데도 이 꽃 정물화들은 17세기 초반에 가장 인기 있는 그림이었다.그림 113, 그림 114

[그림 113] 암브로시우스 보스하르트, 〈중국식 화병에 꽂힌 꽃 정물화〉, 1619, 네덜란드국립미술관

[그림 114] 얀 브뤼헐, 〈푸른 화병에 꽂힌 꽃다발〉, 1608년경, 빈미술사박물관

고가의 명품이었던 꽃 정물화

꽃 정물화가들이 그린 화병의 꽃들을 모두 합치면 몇 채의 집을 사고도 남을 정도로 엄청난 고가였다. 아무리 성공한 보스하르트나 브뤼헐이라 해도 이렇게 비싼 꽃들을 한 화병에 꽂아 놓고 그림을 그렸다는 것은 너무 비싸서 도저히 상상도 할 수 없는 일이었다. 게다가 이 꽃들은 희귀해서 실물을 접하기도 어려웠을 것이다. 꽃 정물화를 연구하는 학자들 사이에는 당시의 꽃 정물화가들이 식물도감이나 꽃 그림 판화집 같은 책의 도움을 받아 그렸을 것이라고 추측한다. 화가들은 밀려드는 꽃 그림 주문에 응대하느라 실제 보지 못한 꽃을 출판물을 통해서 간접적으로나마 확인할 수 있었다. 그렇게 해서 그려진 꽃 정물화는 외형을 닮게 그릴 수는 있었으나, 꽃들의 비례나 상대적인 크기까지 아는 데는 한계가 있었다. 꽃 정물화가에게 식물도감이나 꽃 그림 판화집은 신이 내린 선물 같은 것이었다.

꽃 관련 출판물을 보고 꽃 정물화를 그리는 방법은 계절과 상관없이 다양한 꽃을 한 화병에 꽂을 수 있다는 장점이 있었다. 일단 꽃들 중에서 가장 귀한 명품이었던 튤립을 먼저 큼직하게 그리고, 장미와 카네이션, 수선화, 매발톱꽃 등 해외에서 들여온 귀한 식물들로 구색을 맞췄다. 기왕이면 비싼 중국 수입품인 화병을 곁들였고, 그 주변에는 곤충과 조개 껍데기처럼 신기하고 희귀한 것들을 장식하는 것이 인기 많은 그림의 특징이다. 이처럼 네덜란드의 꽃 정물화는 사치스럽고 인기 있는 명

115 116

[그림 115] **빌럼 판 엘스트**, 〈은 꽃병과 꽃〉, 1663, 마우리츠하위스미술관
[그림 116] **라헬 라위스**, 〈꽃 정물화〉, 연도 미상, 할빌미술관

품들이 조합된 상품이었다.

　명품을 모아놓은 꽃 정물화들은 시간이 흐르면서 점차 세련된 방식으로 발전했다. 꽃들의 비례는 사실과 가까워졌고, 화면의 구성을 나름 화려하거나 단순하게 구성하여 개성을 담아 표현했다. 또한 고급스러우면서도 우아한 꽃 정물화로 최고의 인기를 누렸던 빌럼 판 엘스트Willem van Aelst 같은 꽃 정물화가도 있었다.그림 115 그의 제자인 라헬 라위스Rachel Ruysch 또한 꽃들의 형태를 과장하거나 연출하는 꽃 정물화로 인기를 끌

었던 여성 화가였다.^{그림 116} 두 사람의 명성은 유럽 각국의 왕실과 귀족에게 알려졌고, 이들의 전속 화가로도 활동했다. 네덜란드 꽃 정물화가 모두 그만그만하고 비슷해 보이지만 이 그림들 중에는 황제나 귀족이 소유했던 뛰어난 그림도 있고, 평범하거나 단순한 구성으로 그려진 소박한 그림들도 있다. 이들의 꽃 정물화를 조금이라도 이해한다면 수많은 네덜란드 꽃 정물화를 감상할 때 그 재미가 쏠쏠할 것이다.

한때 네덜란드는 튤립 시장이 붕괴되고 경제가 휘청거리는 위기를 겪기도 했다. 그래도 화병에 꽃들이 수북이 꽂힌 꽃 정물화는 계속해서 그려졌고, 고가의 꽃들은 중요한 소재로 다루어졌다. 네덜란드에서 수없이 그려낸 꽃 정물화는 사람들에게 꾸준히 사랑을 받으며 전파되었고, 오랜 세월이 흐르는 동안 정물화의 전형으로 자리 잡았다. 네덜란드의 꽃 정물화에 익숙해진 많은 화가가 '화병에 꽂힌 꽃'으로 정물화를 그렸다. 그리고 우리가 '정물화' 하면 '화병의 꽃'을 바로 기억하며 떠올리게끔 만들었다.

참고문헌

국내서 및 번역서

· 김영숙, 《네덜란드/벨기에 미술관 산책》, 마로니에북스, 2013.

· 다카시나 슈지, 신미원 옮김, 《예술과 패트런》, 눌와, 2003.

· 로라 커밍, 김진실 옮김, 《자화상의 비밀》, 아트북스, 2018.

· 마순자, 《자연, 풍경, 그리고 인간》, 아카넷, 2003.

· 민석홍·나종일, 《서양문화사》, 서울대학교출판문화원, 2006.

· 박성은, 《플랑드르 사실주의 회화》, 이화여자대학교출판문화원, 2008.

· 박혜숙, 《프랑스 문화와 예술》, 연세대학교출판부, 2010.

· 브래들리 콜린스, 이은희 옮김, 《반 고흐 vs 폴 고갱》, 다빈치, 2005.

· 빈센트 반 고흐, 신성림 편역, 《반 고흐, 영혼의 편지》, 예담, 1999.

· 손영희, 《라파엘전파 회화와 19세기 영국문학》, 한국문화사, 2017.

· 스티븐 부크먼, 박인용 옮김, 《꽃을 읽다》, 반니, 2016.

· 신준형, 《천상의 미술과 지상의 투쟁》, 사회평론, 2007.

· 아르놀트 하우저, 반성완·백낙청 옮김, 《문학과 예술의 사회사 2》, 창비, 2016.

· 애너 파보르드, 구계원 옮김, 《2천년 식물 탐구의 역사》, 글항아리, 2011.

· 양정무, 《상인(商人)과 미술(美術)》, 사회평론, 2011.

· 오비디우스, 이윤기 옮김, 《변신 이야기 1·2》, 민음사, 1998.

· 윤운중, 《윤운중의 유럽미술관순례 1·2》, 모요사, 2013.

- 이은기, 《르네상스 미술과 후원자》, 시공사, 2002.
- 이주헌, 《화가와 모델》, 예담, 2003.
- 이한순, 《바로크 시대의 시민미술》, 세창출판사, 2018.
- 임영방, 《바로크》, 한길아트, 2011.
- ———, 《중세미술과 도상》, 서울대학교출판부, 2006.
- 전원경, 《런던 미술관 산책》, 시공아트, 2010.
- ———, 《예술, 역사를 만들다》, 시공아트, 2016.
- 제임스 조지 프레이저, 이용대 옮김, 《황금가지》, 한겨레출판, 2003.
- 조선미, 《화가와 자화상》, 예경, 1995.
- 조이한, 《위험한 그림의 미술사》, 웅진지식하우스, 2002.
- 존 몰리뉴, 정병선 옮김, 《렘브란트와 혁명》, 책갈피, 2003.
- 주경철, 《네덜란드》, 산처럼, 2003.
- 주원준, 《구약성경과 신들》, 한남성서연구소, 2018.
- 지오르지오 바자리, 이근배 옮김, 《이태리 르네상스의 미술가 평전》, 한명출판사, 2000.
- 진 쿠퍼, 이윤기 옮김, 《그림으로 보는 세계문화상징사전》, 까치, 1994.
- 최경화, 《스페인 미술관 산책》, 시공아트, 2013.
- 최상운, 《플랑드르 미술여행》, 샘터사, 2013.
- 최윤철, 《근대미술의 이해와 감상(서양편)》, 창지사, 2014.
- 크리스토퍼 드 하멜, 이종인 옮김, 《성서(書)의 역사》, 미메시스, 2006.
- 크리스티네 야코비-미르발트, 최경은 옮김, 《중세의 책》, 한국문화사, 2017.
- 페르디난트 자입트, 차용구 옮김, 《중세의 빛과 그림자》, 까치, 2000.
- 폴 고갱, 정진국 옮김, 《노아노아》, 글씨미디어, 2019.
- 피오나 스태퍼드, 강경이 옮김, 《덧없는 꽃의 삶》, 클, 2020.

외서

- Arthur K. Wheelock Jr., Paul, Tanya, Clifton, James, Berger Hochstrasser, Julie, *Elegance and Refinement*, Skira Rizzoli, 2012.
- Paul Taylor, *Dutch Flower Painting, 1600–1720*, Yale University Press, 1995.

논문

- 고정희, 〈문학과 미술의 교육적 융합을 위한 제언–존 에버렛 밀레이의 그림 〈오필리아〉를 중심으로〉, 《문학치료연구》 제40권 제0호, 서울대학교, 2016.
- 권태남, 〈렘브란트(Rembrandt) 繪畵에 나타난 빛에 관한 研究〉, 홍익대학교석사학위논문, 2006.
- 기민영, 〈Fra Angelico와 Fra Filrppo Lippi의 〈수태고지〉 비교에 관한 연구〉, 대전카톨릭대학교 석사학위논문, 2015.
- 김소희, 〈자크 르 모웬 드 모르그와 17세기 네덜란드 꽃정물화의 기원〉, 《서양미술사학회논문집》 Vol.33, No,–, 서양미술사학회, 2010.
- 김승연·신지연, 〈일본의 우키요에가 19세기 후반 서양 미술사에 끼친 영향〉, 《기초조형학연구》 제13권 제4호, 한국기초조형학회, 2012.
- 김승환, 〈풍경으로서 재난: 계몽과 숭고의 미학–클로드–조젭 베르네와 윌리엄 터너의 풍경화에 나타나는 재난의 모습〉, 《인문학연구》 제45권 제0호, 조선대학교인문학연구원, 2013.
- 김영숙, 〈성경의 식물 명칭에 대한 연구—성경번역과 주석을 위한 성서신학적 가치와 전망〉, 대구카톨릭대학교대학원 박사학위논문, 2017.
- 김이순, 〈폴 고갱: 브르타뉴시기(1886~1890)의 作品〉, 《미술사연구》 제3호, 미술사연구회, 1989.
- 김혜진, 〈고대 그리스 문화 속 식물의 의미 연구: 올리브나무, 석류, 포도나무, 아칸서스를 중심으로〉, 《인간. 환경. 미래》 제23호, 인간환경미래연구원, 2019.
- _____, 〈고대 아테네에서 축제 기억하기—리시크라테스의 후원 기념물 사례 연구〉, 《미술사학》 제36호, 한국미술사교육학회, 2018.
- 김희진, 〈오딜롱 르동(Odilon Redon)의 작품에 나타난 통합적 정신성에 관한 연구〉, 이화여자대학교 석사학위논문, 2002.
- 김희철, 〈스콜라 철학과 중세 고딕 건축 이미지와의 상관관계 연구〉, 성공회대학교석사학위논문, 2007.
- 마순영, 〈폴 고갱의 '원시주의'에 대한 재고〉, 《현대미술사연구》 제30권 제30호, 현대미술사학회, 2011.
- 박소은, 〈18세기 프랑스 귀족과 예술 후원: 프랑수아 부셰(François Boucher, 1703–1770)의 사랑의 신화(mythologie galante)를 중심으로〉, 이화여자대학교석사학위논문, 2016.
- 박영진, 〈17세기 네덜란드 꽃정물화 연구: 사회경제사적인 관점에서〉, 이화여자대학교석사학위논문, 2007.

- 박지은, 〈신플라톤주의적 관점으로 본 산드로 보티첼리(Sandro Botticelli)의 여인상 연구: 성모와 비너스를 중심으로〉, 이화여자대학교석사학위논문, 2001.
- 박진희, 〈산드로 보티첼리(Sandro Botticelli)의 프리마베라(Primavera)〉, 숙명여자대학교석사학위논문, 2001.
- 양정숙, 〈식물의 이미지를 소재로 한 작품 제작에 관한 연구〉, 홍익대학교석사학위논문, 2004.
- 양희진, 〈동·서방교회의 성모영보 도상의 신학적·조형적 비교 연구: 오크리드의 성모희보 이콘과 프라 안젤리코의 성모영보〉, 인천카톨릭대학교석사학위논문, 2013.
- 오병욱, 전석원, 〈에두아르 마네와 모더니즘〉, 《대한토목학회지》제54권 제6호, 대한토목학회, 2006.
- 유지영, 〈길상문양을 활용한 시각커뮤니케이션의 현대화 표현연구〉, 서울대학교석사학위논문, 2016.
- 이옥근, 〈17~18C의 네덜란드 꽃정물화 조형적 특성 연구—네덜란드 꽃정물화의 조형적 특성과 미술수요의 관계를 중심으로〉, 《한국화예디자인학연구》제44권, 한국화예디자인학회, 2021.
- ———, 〈17세기 네덜란드 꽃정물화: 빌렘 반 엘스트의 꽃정물화(Willem van Aelst 1627–1683) 연구〉, 《한국꽃예술학회지》제20권, 한국꽃예술학회, 2022.
- 이재희, 〈17세기 네덜란드 미술시장〉, 《사회경제평론》제21권 제21호, 한국사회경제학회, 2003.
- 이주은, 〈19세기 영국 회화에서의 목가적 시골이미지와 근대성〉, 《통일인문학》제58권, 건국대학교 인문과학연구소, 2014.
- 이한순, 〈17세기 초 네덜란드 꽃정물화—16세기 식물학과의 관계를 중심으로〉, 《미술사학》제25호, 미술사학연구회, 2005.
- ———, 〈렘브란트의 그룹초상화와 시민적 야망 1—부부초상을 중심으로〉, 《미술사학》제26호, 미술사학연구회, 2006.
- 이현권, 윤혜리, 〈무의식적 관점에서 본 화가 앙리 루소: 그의 정글 회화를 중심으로〉, 《정신분석》제32권, 제1호, 한국정신분석학회, 2021
- ———, 〈무의식적 관점에서 본 화가 앙리 루소: 그의 풍경화, 인물화, 정물화를 중심으로〉, 《정신분석》제32권, 제2호, 한국정신분석학회, 2021.
- 이현애, 〈현대회화에 나타난 시리즈 이미지〉, 《현대미술사연구》제25권, 현대미술사학회, 2009.
- 이호연, 〈중세 고딕 양식 장미창 이미지를 응용한 주얼리 디자인에 대한 연구〉, 한양대학교석사학위논문, 2021.

- 이희재, 〈중세후기 서양 문헌의 형태적 연구〉, 《사대도협회지》 제3권 제3호, 한국사립대학교도서관협의회, 2002.
- 정민영, 〈다시 보는, 빈센트 반 고흐의 해바라기 정물화 7점〉, 《대한토목학회지》 제68권 제3호, 대한토목학회, 2020.
- _____, 〈앙리 루소, 이상한 정글을 꿈꾸다〉, 《대한토목학회지》 제65권 제11호, 대한토목학회, 2017.
- 정수경, 〈앙리 마티스의 방스 로사리오 경당 연구〉, 《현대미술사학회》 제13권, 현대미술사학회, 2001.
- 제송희, 〈중국 南北朝時代 팔메트(palmette) 문양의 발달과 전개〉, 홍익대학교석사학위논문, 2005.
- 조은영, 〈니콜라 프로망의 〈모세와 불붙은 떨기 세폭화〉: 통치자로서 앙주의 르네와 정치적 입지 확보〉, 홍익대학교석사학위논문, 2020.
- 최영자, 〈고대 이집트 그리스, 로마, 비잔틴시대 유물에 나타난 화훼장식 종류, 기법 및 소재 분석 연구〉, 원광대학교석사학위논문, 2016.
- 최예윤, 〈마르크 샤갈(Marc Chagall)의 작품에 나타난 상상력에 대한 연구〉, 홍익대학교석사학위논문, 2006.
- 최용찬, 〈화면 위에 쓴 새로운 중세: 〈장미의 이름〉(1986)에 재현된 장미의 상징성과 상징문화를 중심으로〉, 《한국사학사학보》 제29권 제29호, 한국사학사학회, 2014.
- 하영주, 〈자연과의 교감을 통한 환상공간표현〉, 이화여자대학교석사학위논문, 2012.
- 한성희, 〈오딜롱 르동의 판화에서의 'noir(검은색)' 연구—문학과의 관계를 중심으로〉, 《미술사연구》 제9호, 미술사연구회, 1995.
- 홍귀순, 〈앙리 마티스 作品에 나타난 오리엔탈리즘 연구〉, 숙명여자대학교석사학위논문, 1990.
- Berardi Marianne, "Science Into Art: Rachel Ruysch's Early Development as a Still-life Painter", University of Pittsburgh, 1988.

도판 목록

×98cm, 1874, 노이에피나코테크 ⓒ Neue Pinakothek

[그림10] 클로드 모네, 〈양귀비 들판Poppy Field (Giverny)〉, 유화, 61.2cm×93.4 cm, 1890~1891, 시카 고미술관 ⓒ Art Institute of Chicago

[그림11] 구스타프 클림트(Gustav Klimt), 〈키스The Kiss〉, 유화, 180cm×180cm, 1907~1908, 벨베데 레오스트리아갤러리 ⓒ Österreichische Galerie Belvedere

[그림12] 구스타프 클림트, 〈아테제 호수의 캄머성 4Schloß Kammer am Attersee IV〉, 유화, 110cm× 110cm, 1910, 벨베데레오스트리아갤러리 ⓒ Österreichische Galerie Belvedere

[그림13] 구스타프 클림트, 〈해바라기가 있는 정원Bauerngarten mit Sonnenblumen〉, 유화, 110cm× 110cm, 1907, 벨베데레오스트리아갤러리 ⓒ Österreichische Galerie Belvedere

[그림14] 아실 로제(achille laugé), 〈화가의 과수원Verger de L'artiste〉, 유화, 43cm×83cm, 1925, 테 일러그레이엄갤러리 ⓒTAYLOR GRAHAM

[그림15] 아실 로제, 〈아몬드 꽃이 만발한 카이아벨 길Route de Cailhavel, amandiers en fleurs〉, 유화, 54cm×72cm, 1911, 리모미술관 ⓒ musée Petiet de Limoux

[그림16] 피에르 보나르, 〈미모사가 피어 있는 아틀리에L'atelier au mimosa〉, 유화, 127.5cm× 127.5cm, 1935, 국립현대미술관(퐁피두센터) ⓒ Musée National d'Art Moderne

[그림17] 피에르 보나르(Pierre Bonnard), 〈꽃이 핀 아몬드 나무L'Amandier en fleurs〉, 유화, 1946~1947, 국립현대미술관(퐁피두센터) ⓒ Musée National d'Art Moderne

[그림18] 앙리 마티스(Henri Matisse), 〈류트The Lute〉, 59cmx79 cm, 1943, 개인 소장

[그림19] 앙리 마티스, 〈빨간색의 하모니Harmony in Red〉, 유화, 180cm×220cm, 1908, 에르미타주 미술관 ⓒ Gosudarstvenmyj Ermitazh

[그림20] 앙리 마티스, 〈음악La musique〉, 유화, 115cm×115cm, 1939, 올브라이트녹스미술관 ⓒ Succession H. Matisse / Artists Rights Society (ARS), New York

[그림21] 앙리 마티스, 〈에투루리아 화병이 있는 실내Interior with Etruscan Vase〉, 유화, 73.5cm× 108cm, 1940, 클리블랜드미술관 ⓒ Cleveland Museum of Art(CMA)

[그림22] 폴 고갱, 〈레미제라블의 자화상Autoportrait avec portrait de Bernard(Les Misérables)〉, 유 화, 45cm×55cm, 1888, 반고흐미술관 ⓒ Van Gogh Museum

[그림23] 폴 고갱, 〈꽃을 든 여인Vahine no te tiare〉, 유화, 70.5cm×46.5cm, 1891, 글립토테크미술관 ⓒ Ny Carlsberg Glyptotek

[그림24] 폴 고갱, 〈귀에 꽃을 꽂은 젊은 남자Jeune homme à la fleur〉, 유화, 45.4cm×33.5cm, 1891,

312

개인 소장

[그림 25] 폴 고갱, 〈마리아에게 경배를La Orana Maria〉, 유화, 113.7cm×87.7cm, 1891, 메트로폴리탄
미술관 ⓒ Metropolitan Museum of Art

[그림 26] 폴 고갱, 〈테하마나에게는 부모가 많다Merahi metua no Tehamana〉, 유화, 76.3cm×
54.3cm, 1893, 시카고미술관 ⓒ Art Institute of Chicago

[그림 27] 폴 고갱, 〈해변의 타히티 여인들Femmes de Tahiti, ou Sur la plage〉, 유화, 69cm×91cm,
1891, 오르세미술관 ⓒ Musée d'Orsay

2부

[그림 28] 빈센트 반 고흐, 〈해바라기Stilleben mit Sonnenblumen〉, 유화, 92.1cm×73cm, 1888, 런던
내셔널갤러리 ⓒ National Gallery

[그림 29] 빈센트 반 고흐, 〈노란 집The Yellow House〉, 유화, 72cm×91.5cm, 1888, 반고흐미술관 ⓒ
Van Gogh Museum

[그림 30] 빈센트 반 고흐, 〈세 송이 해바라기Three Sunflowers〉, 유화, 73cm×58cm, 1888, 개인 소장

[그림 31] 빈센트 반 고흐, 〈여섯 송이 해바라기Six Sunflowers〉, 유화, 69cm×98cm, 1888, 전쟁으로
소실

[그림 32] 빈센트 반 고흐, 〈열네 송이 해바라기fourteen Sunflowers〉, 유화, 92cm×73cm, 1888, 노이
에피나코테크 ⓒ Neue Pinakothek

[그림 33] 반 고흐, 〈열다섯 송이 해바라기Fifteen Sunflowers〉(네 번째 해바라기 정물화), 1888, 런던 내셔
널갤러리 ⓒ National Gallery

[그림 34] 반 고흐, 〈열다섯 송이 해바라기Vase with Fifteen Sunflowers〉(복제 1), 유화, 100.5cm×
76.5cm, 1889, 손보재팬 도고세이지미술관 ⓒ Sompo Japan Museum of Art

[그림 35] 반 고흐, 〈열다섯 송이 해바라기Vase with Fifteen Sunflowers〉(복제 2), 유화, 95cm×73cm,
1889, 반고흐미술관 ⓒ Van Gogh Museum

[그림 36] 렘브란트(Rembrandt), 〈플로라Flora〉, 유화, 125cm×101cm, 1634, 에르미타주미술관 ⓒ
Hermitage Museum

[그림 37] 렘브란트, 〈플로라〉, 유화, 123.5cm×97.5cm, 1635, 런던 내셔널갤러리 ⓒ National Gallery

[그림 38] 렘브란트, 〈플로라〉, 유화, 98.5cm×82.5cm, 1641, 드레스덴국립미술관 ⓒ Staatliche

Kunstsammlungen Dresden

[그림 39] 렘브란트, 〈플로라 모습의 헨드리케Hendrickje as Flora〉, 유화, 100cm×91.8cm, 1654년경, 메트로폴리탄미술관 © Metropolitan Museum of Art

[그림 40] 렘브란트, 〈유노Juno〉, 유화, 127cm×107.5cm, 1662~1665, 해머미술관 ©Hammer Museum

[그림 41] 마르크 샤갈(Marc Chagall), 〈결혼한 연인Les Fiancés〉, 유화, 148cm×80.8cm, 1927~1935, 개인 소장

[그림 42] 마르크 샤갈, 〈생일Birthday〉, 유화, 81cm×100cm, 1915, 뉴욕현대미술관 © The Museum of Modern Art

[그림 43] 마르크 샤갈, 〈신부La Mariée〉, 과슈, 파스텔, 68cm×53cm, 1950, 개인 소장

[그림 44] 마르크 샤갈, 〈연인들The Lovers〉, 유화, 108cm×85cm, 1937, 이스라엘국립미술관 © Israel Museum

[그림 45] 마리 로랑생(Marie Laurencin), 〈화관을 쓴 소녀Jeune Fille à la Guirlande de Fleurs〉, 유화, 46cm×38.1cm, 1935, 개인 소장

[그림 46] 마리 로랑생, 〈백합꽃 화병Vase of Flowers with Lilies〉, 유화, 61cm×50.4cm, 1933, 개인 소장

[그림 47] 마리 로랑생, 〈예술가 그룹Group of Artists〉, 유화, 65.1cm× 81cm, 1908, 볼티모어미술관 © The Baltimore Museum of Art

[그림 48] 마리 로랑생, 〈화병Bouquet〉, 종이에 색연필과 콩테, 47.1cm×34.5cm, 1905, 개인 소장

[그림 49] 마리 로랑생, 〈꽃 정물화Fleurs〉, 유화, 65.4cm×50.2cm, 1924, 개인 소장

[그림 50] 피에르오귀스트 르누아르(Pierre-Auguste Renoir), 〈꽃병Spring Bouquet〉, 유화, 1866, 105cm×80cm, 하버드아트뮤지엄(포그미술관) © Harvard Art Museums

[그림 51] 피에르오귀스트 르누아르, 〈샤르팡티에 부인과 아이들Madame Charpentier et ses enfants〉, 유화, 153cm×190cm, 1878, 메트로폴리탄미술관 © Metropolitan Museum of Art

[그림 52] 피에르오귀스트 르누아르, 〈테라스에서Sur la terrasse〉, 유화, 100cm×80cm, 1881, 시카고미술관 © Art Institute of Chicago

[그림 53] 앙리 루소(Henri Rousseau), 〈꽃다발Bouquet de fleurs〉, 유화, 61cm×49.5cm, 1909~1910, 테이트브리튼 © Tate Britain

[그림 54] 앙리 루소, 〈자화상과 풍경Portrait-Landscape〉, 유화, 146cm×113cm, 1890, 프라하국립미술관 © National Gallery Prague

[그림 55] 앙리 루소, 〈꿈Le Rêve〉, 유화, 204.5cm×298.5cm, 1910, 뉴욕현대미술관 ⓒ Museum of Modern Art

[그림 56] 앙리 루소, 〈여인의 초상Portrait de femme〉, 유화, 1895년경, 160cm×105cm, 국립피카소미술관 ⓒ Musée Picasso

[그림 57] 앙리 루소, 〈시인에게 영감을 주는 뮤즈La muse inspirant le poète〉, 유화, 131cm×97cm, 1909, 바젤시립미술관 ⓒ Kunstmuseum Basel

[그림 58] 오딜롱 르동(Odilon Redon), 〈일본식 꽃병과 꽃다발Large Bouquet In A Japanese Vase〉, 1916, 뉴욕현대미술관 ⓒ The Museum of Modern Art

[그림 59] 오딜롱 르동, 〈에드거 포에게—무한대로 여행하는 이상한 풍선과 같은 눈To Edgar Poe(L'Œil, comme un ballon bizarre se dirige vers l'infini)〉, 석판화, 25.9cm×19.6cm, 1882, 뉴욕현대미술관 ⓒ The Museum of Modern Art

[그림 60] 오딜롱 르동, 〈이상한 꽃Stranger Flower〉, 종이에 목탄, 40.4cm×33.2cm, 1880, 시카고미술관 ⓒ Art Institute of Chicago

[그림 61] 오딜롱 르동, 〈키클롭스Le Cyclope〉, 패널에 장착된 판에 유화, 65.8cm×52.7cm, 1914, 크뢸러뮐러미술관 ⓒ Kröller-Müller Museum

[그림 62] 오딜롱 르동, 〈노란 숄을 걸치고 있는 르동 부인L'écharpe jaune(Portrait de Camille Redon)〉, 종이에 분필과 파스텔, 67.8cm×52.7cm, 1899, 크뢸러뮐러미술관 ⓒ Kröller-Müller Museum

[그림 63] 오딜롱 르동, 〈아리 르동의 초상화Portrait of Ari Redon〉, 파란색 종이 위에 파스텔화, 44.8cm×30.8cm, 1898, 시카고미술관 ⓒ Art Institute of Chicago

3부

[그림 64] 로베르 캄팽(Robert Campin), 〈수태고지Annunciation Triptych〉, 유화, 64.5cm×117.8cm, 1427~1432, 클로이스터스수도원 ⓒ The Cloisters

[그림 65] 시모네 마르티니(Simone Martini), 〈수태고지The Annunciation and Two Saints〉, 나무에 템페라, 265cm×305cm, 1333년경, 우피치미술관 ⓒ Uffizi

[그림 66] 레오나르도 다빈치(Leonardo da Vinci), 〈수태고지The Annunciation〉, 패널에 유화, 90cm×222cm, 1472년경, 우피치미술관 ⓒ Uffizi

42cm, 1882년경, 베를린구국립미술관 ⓒ Alte Nationalgalerie

[그림 82] 에두아르 마네, 〈올랭피아Olympia〉, 유화, 130cm×190cm, 1863, 오르세미술관 ⓒ Musée d'Orsay

[그림 83] 에두아르 마네, 〈라일락과 장미Lilas et roses〉, 유화, 32cm×24cm, 1882, 개인 소장

[그림 84] 에두아르 마네, 〈흰 라일락과 장미 꽃병Vase avec lilas blanc et rosés〉, 유화, 55.8cm× 46cm, 1883, 댈러스미술관 ⓒ Dallas Museum of Art

[그림 85] 존 싱어 사전트(John Singer Sargent), 〈카네이션, 백합, 백합, 장미Carnation, Lily, Lily, Rose〉, 유화, 174.0cm×153.7cm, 1885, 테이트브리튼 ⓒ Tate Britain

[그림 86] 존 싱어 사전트, 〈마담 XMadame X(Madame Pierre Gautreau)〉, 유화, 243.2cm×143.8cm, 1884, 메트로폴리탄미술관 ⓒ Metropolitan Museum of Art

[그림 87] 존 싱어 사전트, 〈비커스 아이들의 정원 연구Garden Study of the Vickers Children〉, 유화, 137.6cm×91.1cm, 1884, 플린트미술관 ⓒ Flint Institute of Arts

[그림 88] 존 싱어 사전트, 〈헬렌 시어스Helen Sears〉, 유화, 167.3cm×91.4cm, 1895, 보스턴미술관 ⓒ Museum of Fine Arts, Boston

4부

[그림 89] 〈네바문의 정원The Garden, fresco from Nebamun tomb〉, 프레스코화, 72cm×62cm, 기원 전 1380년경, 영국박물관 ⓒ British Museum

[그림 90] 네바문의 무덤벽화 중 〈늪지의 새 사냥Nebamun Hunting Fowl in the Marshes〉, 기원전 1350년경, 영국박물관 ⓒ British Museum

[그림 91] 〈사자의 서The judgement of the dead〉(부분), 기원전 1275년경, 영국박물관 ⓒ British Museum

[그림 92] 〈사자의 서〉(부분), 파피루스, 기원전 1275년경, 영국박물관 ⓒ British Museum

[그림 93] 아드리안 판 더르 스펠트(Adriaen van der Spelt), 〈꽃바구니와 커튼이 있는 트롱프뢰유 Trompe-l'Oeil Still Life with a Flower Garland and a Curtain〉, 패널에 유화, 46.5cm× 63.9cm, 1658, 시카고미술관 ⓒ Art Institute of Chicago

[그림 94] 피터르 판 덴 보슈(Pieter van den Bosch), 〈벽감 앞에 걸린 포도송이Bunch of Grapes Hanging in front of Niche〉, 1659~1702, 브레디우스박물관 ⓒ Museum Bredius

꽃을 그리는 마음

초판 1쇄 인쇄 2023년 3월 6일
초판 1쇄 발행 2023년 3월 17일

지은이 이옥근
펴낸이 이승현

출판2 본부장 박태근
지적인 독자 팀장 송두나
편집 신민희
디자인 김준영

펴낸곳 ㈜위즈덤하우스 **출판등록** 2000년 5월 23일 제13-1071호
주소 서울특별시 마포구 양화로 19 합정오피스빌딩 17층
전화 02) 2179-5600 **홈페이지** www.wisdomhouse.co.kr

ⓒ 이옥근, 2023

ISBN 979-11-6812-594-0 03600